普通高等院校"十四五"新工科·大美育新形态系列教材

艺术与科学理论基础

刘 晴 著

清华大学出版社
北京交通大学出版社
·北京·

内 容 简 介

本书立足通识教育视角，对艺术与科学交叉的前沿领域进行了探索。内容涵盖：重识艺术与科学、链接艺术与科学、艺术与科学的媒介和类型、艺术与科学的社会课题等多个方面，全面涉及艺术史、科学技术史及哲学领域的基础知识和典型案例，紧密围绕当前学科交叉发展的新动态、新挑战，致力于建构贯通理工类与人文类学科间的桥梁，帮助读者形成跨学科的思考方式。

本书内容深入浅出，简而不冗，既适合专业研究者参考，也适合广大高等院校学生作为学习资料使用。本书将帮助读者提升学术和生活中的美学素养，并激发其对时代文化的深度思考。

本书封面贴有清华大学出版社防伪标签，无标签者不得销售。
版权所有，侵权必究。侵权举报电话：010-62782989　13501256678　13801310933

图书在版编目（CIP）数据

艺术与科学理论基础 / 刘晴著. -- 北京 : 北京交通大学出版社 : 清华大学出版社, 2024.9. -- （普通高等院校"十四五"新工科·大美育新形态系列教材）. -- ISBN 978-7-5121-5345-5

Ⅰ．J0-05

中国国家版本馆 CIP 数据核字第 2024NK2182 号

艺术与科学理论基础
YISHU YU KEXUE LILUN JICHU

责任编辑：韩素华

出版发行：清 华 大 学 出 版 社　　邮编：100084　　电话：010-62776969　　http://www.tup.com.cn
　　　　　北京交通大学出版社　　邮编：100044　　电话：010-51686414　　http://www.bjtup.com.cn
印　刷　者：北京虎彩文化传播有限公司
经　　　销：全国新华书店
开　　　本：185 mm×260 mm　　印张：11.75　　字数：301 千字
版 印 次：2024 年 9 月第 1 版　　2024 年 9 月第 1 次印刷
印　　　数：1—1 000 册　　定价：59.00 元

本书如有质量问题，请向北京交通大学出版社质监组反映。对您的意见和批评，我们表示欢迎和感谢。
投诉电话：010-51686043，51686008；传真：010-62225406；E-mail：press@bjtu.edu.cn。

前言

求知欲和好奇心,是人类探索世界的不竭动力。马克思曾归纳出人类掌握世界的4种思维方式:理论的、宗教的、实践精神的和艺术的。可见,艺术与科学,是人类认识世界、把握世界、创造世界的两种重要方式。

钱学森先生曾说:"学理工的,要懂得一点文学艺术,特别是要学会文学艺术的思维方式。科学家要有点艺术修养,能够学会文学家、艺术家那种形象思维,能够大跨度地联想。"李政道先生也讲:"艺术和科学事实上是一个硬币的两面。它们源于人类活动最高尚的部分,都追求着深刻性、普遍性、永恒和富有意义。"如果说,是科学技术改变了世界的运行规则,进而改变了我们看待世界的方式,那又有什么是永恒不变的呢?时至今日,我们依然为爱恨情仇动容,为相聚欢喜,为离别伤感。此中微妙,往往只可意会,不可言传,无法用几行严谨的科学公式或代码来体现。当失落时,"问君能有几多愁,恰似一江春水向东流";当得意时,"长风破浪会有时,直挂云帆济沧海"。时代发展,沧海桑田,即便故事的发生场合已经迁移至网络、宇宙,千年前的诗句依然是耳熟能详,能被信手拈来,无比适合刻画人们的心境!这就是艺术的魅力。

目前,在"学科交叉"进一步发展的大趋势下,无论是着眼"推动哲学社会科学与新一轮科技革命和产业变革交叉融合"的新文科建设,还是以"考虑新时代国家对理工科高校创新型科技人才培养要求"的新工科建设,都更加注重对艺术、科学的并向研究,并将之视为未来学科建设中不可或缺的重要工作。

本书正是在此趋势下应运而生,将对艺术与科学相关的理论、案例进行梳理。本书秉承"通识教育"的建设立场,坚持"以美育人、以文化人"的方针,向读者推荐"艺术性和科学性相结合的思维方式",并在进行知识点梳理的同时,重视传达哲学、美学等素养型内容,而非技能、专业型内容。本书将着重围绕艺术与科学两者间的关系组织对应板块,并以审美和人文素养培养为核心,以创新与思辨能力为目标,鼓励读者将美学的思维融入日常生活与专业学习中;在内容的选取上,涉及"新媒体艺术、

虚拟现实艺术、科技伦理"等较新的议题，使读者能够从当下社会现实和经典艺术案例中汲取文化养分，围绕当下艺术领域、科学领域的实际问题进行思考，同时注重对中国传统艺术美学的普及，有助于读者培养传承中华优秀传统文化的思维。在理论内容之外，本书也将推荐一定的实践训练内容，旨在辅助锻炼读者的思维逻辑，辅助理论知识的接收。

 本书以学科交叉为设计导向，引导读者建立起一种广为适用的底层逻辑，或将有效地帮助来自不同学科背景的读者在精研本专业的基础上，与艺术类学科间做到一定程度的认知贯通。在本书写作过程中，作者受到了古今中外各类文学、艺术、新型媒介案例与优秀书籍资料的启发，在此表示由衷的感谢。此外，囿于作者的认知、写作水平，或有不尽之处，也恳请各位读者、专家、同仁批评指正。

 探索世界之路，人类已经走了很远，无论世界将如何发展，我们将不断保有充足的好奇心，继续严谨治学，追寻真理；同时，热爱生活，拥抱未来！

<div style="text-align:right">

刘 晴

2024 年 9 月

</div>

教材导语

导言

本书致力于为"非艺术类专业"的读者提供美育素养型通识课程的配套教材,遵循在跨学科交叉视角下"以美育人、以文化人"的理念,在内容设计上巧妙地融入科技伦理、哲学、美术学、艺术学、设计学等相关领域的知识。同时,将当今社会和科技发展的现实问题纳入具体章节,以艺术性和科学性相结合的方式引导读者进行思考。在此基础上,助力各学科、各专业之间的相互融合,提高读者发现问题、认识问题、解决问题的能力,使他们在知识融合、学科贯通、素养共通方面达到更高水平。

教材配套课程的基本教学目标在于以审美和人文素养为核心,提升读者的创新思维与辩证能力;倡导读者将美学思维融入日常生活和专业学习之中;使读者能够从当前社会现实和经典艺术案例中吸取文化养分;助力读者树立传承中华优秀传统文化的学习志向。具体课程目标可分为以下3个方面。

首先,使读者正确地理解艺术与科学之间的关系,熟悉相关艺术的发展历史和技术革新的关键节点,形成较为正确的审美认知。

其次,使读者认识、辨别目前在艺术行业运用的主要技术,如影像制作技术、计算机图像技术、人工智能、沉浸式技术(AR、VR、MR等),并能够举出相关技术的具体应用案例。

最后,通过相关的实践练习,帮助读者运用创新性思维方式,探索艺术与本专业融合的相关策略,发现新的切入点,并且以分组协作的形式生发出新的创意、理念并进行展示。

目录
Contents

01
第一章
重识艺术与科学

第一节	认识艺术	002
第二节	艺术的特点与类型	009
第三节	艺术认知的准则	013
第四节	认识科学与技术	018
第五节	科学技术的关联与发展	023
第六节	科学技术中的文化思维	027

02
第二章
链接艺术与科学

第一节	艺术与科学的关系	038
第二节	艺术与科学的互通	044
第三节	艺术与科学的共生	051
第四节	艺术与科学的共荣：理念阶段	057
第五节	艺术与科学的共荣：应用阶段	061
第六节	艺术与科学的共荣：反思阶段	067

03

第三章
艺术与科学的媒介和类型

第一节	艺术媒介的节点	072
第二节	影像艺术：摄影与视频艺术	078
第三节	影像艺术：动画与数字合成	086
第四节	计算机与数字艺术	094
第五节	交互沉浸式艺术：网络与装置艺术	108
第六节	交互沉浸式艺术：游戏与虚拟现实	118
第七节	新材料综合艺术	131

04

第四章
艺术与科学的社会课题

第一节	人与社会	142
第二节	人与机器：人工智能艺术	150
第三节	人与机器：机器人艺术	156
第四节	人与自身：屏幕与界面文化	162
第五节	人与自身：未来人类畅想	166

参考文献	175
后记	177

Science
Science
Science

Science
Science
Science

第一章 / 重识艺术与科学

【本章导读】

本章分为认识艺术、理解艺术、认识科学与技术、科学技术中的文化思维4个板块,以通贯古今的讲述视角带领读者了解艺术、科学、技术的基本内涵,是理解后续章节内容的重要基础。

第一节 认识艺术

艺术的起源(一)

什么是艺术?什么是科学?我们如何理解它们?在我们的普遍认知下,这两个名词是那么熟悉,它们所涵盖的领域都非常广泛,常常被人提及。但细究之下,它们又好像有点陌生,比如说,并不是所有人都能够清楚地说出它们的含义。此外,二者分属于不同的学科领域,如何使它们产生交集?二者之间的关系又是怎样的?为了回答这些问题,对艺术、科学等概念的"重新认识",显得尤其重要。

一、某次关于艺术的课堂调查

笔者在对北京一所院校(理工类)全校选修课程授课期间,曾进行了数次关于"如何理解艺术"的课堂问卷测试活动,共有138位、平均年龄19岁的本科生参与了这项即时调查。他们有着不同的学科、专业背景,大部分为工科领域,少部分为文科领域。在14个备选描述中,学生可以任意选出能够符合自己对"理解艺术"的一至多个答案。截至调查结束,只有两个选项的比例达到了半数以上。

一是,大部分学生认为:艺术是"美"的。该项在所有的答案中获得了最高选择人数,选择比例超过82%。二是,有58%的学生认为:艺术是"高深的、小众化的"。但有趣的是,有47%的学生认为,艺术也是"通俗的、大众化的"。因此,至少有5%的学生认为,艺术既小众,又大众;既通俗,又高深。这是不是自相矛盾呢?

此外,在这次调查中,还涉及了一些其他的问题,诸如在我们的日常生活、社会活动、专业学习中,艺术所占据的比例如何?以及游戏、网剧、流行音乐、短视频等,是否算是一种艺术形式呢?

总体来看,大多数学生对艺术的内涵与外延及其所包括的内容、所呈现的形式了解得还不甚清晰。

二、艺术的内涵

艺术(art)是一种人类特有的文化活动,指人类为满足特定的审美精神需求,运用各种形式进行创造性劳动的行为。艺术是人类认识世界、把握世界的一种重要方式。

（一）艺术的实质

理解艺术，首先要明确艺术的实质。从广义上来讲，艺术是一种独特的文化现象。

1. 艺术属于人类文化

文化是人类社会的显著特征，有人的地方就有文化。文化的涵盖面十分广阔，不仅涉及人类衣、食、住、行的方方面面，也包含人的世界观、人生观、价值观，通俗来讲，就是"人怎么思考，怎么生活"。简而言之，由人类创造，并由人类享受的一切都属于文化。

当人类的文化成果不断积累、进步，脑力劳动与体力劳动分离，并开始不断进行以文学艺术、科学研究等社会意识形态为代表的精神生产时，人类便迎来了文明。

2. 艺术属于精神文化

具体来看，人类的文化层面由表及里可分为物质文化、制度文化、精神文化3个部分。

精神文化是某一种文化的核心，能够体现出其最突出的特质（见图1-1）。在整个人类历史进程中，艺术通过审美创造活动表现主观情感、再现客观世界，满足人们的审美精神需求，实现审美主体和客体的相互对象化，是社会意识形态之一，是人类精神文明的有机组成部分，因此，其实质属于精神文化的范畴。

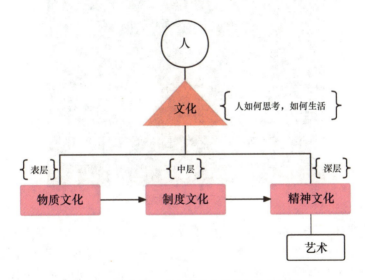

图1-1　艺术是一种人类特有的精神文化现象

（二）艺术的重要性

1. 艺术是人类文化发展的反映

在我们回望人类历史，试图了解某一种文化样态的时候，常常会去研究那些属于特定文化时期的艺术作品。

例如，在研究关于我国华夏文明起源的仰韶文化时，通过观察绘有生动形象的几何和动物彩绘的红陶器文物艺术品，能够从一定程度上感知到当时人们的习俗、信仰、生活条件及以农业为主的生活方式等文化特征；四川省三星堆考古发现的青铜大立人、

青铜面具、青铜神树与动植物（文物中的各类动植物造型反映了古蜀人对自然的敬畏）形态器具（见图1-2）等，也是我们了解中国古代青铜文化、西南古蜀文明的重要媒介。而在西方，艺术作品同样能够成为某阶段人类文化的反映。例如，那些展现了"和谐之美"的古希腊雕塑艺术品，以及体现人"生命意识、人本意识和自由观念"的文学艺术作品，充分地呈现了作为西方文明摇篮的古希腊文化的特征。

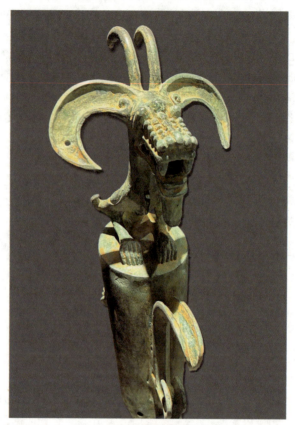

图1-2　三星堆青铜龙柱形器

随着时代进步，能反映人类文化的不仅有文学、绘画、雕塑等传统的艺术形式，也有近年来产生的影视艺术、新媒体艺术、交互艺术、虚拟现实艺术等。在艺术领域不断发生的新形态、新现象、新变化，正是人类文化不断前进的显著标志。

2. 艺术是人类文化发展的推动力

14世纪中叶至16世纪在欧洲发生的文艺复兴，主要就是通过艺术作品的创作实践来贯穿的。在文学领域，包含了但丁的诗歌《神曲》、薄伽丘的小说集《十日谈》、莎士比亚的戏剧；在美术领域，包含了达·芬奇和拉斐尔的画作、米开朗基罗的雕塑作品等。文艺复兴推动了整个世界文化的大发展，传递了以人为中心的人文主义核心思想。20世纪初，我国发生了"新文化运动"，这是一次空前的思想解放，是对中国封建传统文化的勇猛冲击，其主要阵地之一即是在文学领域：在创作中提倡白话文、新文学。在这一阶段，鲁迅发表了中国现代文学史上第一篇白话小说《狂人日记》。

艺术的发展和人类历史的发展相伴而生，是人类文化的表现形式。而作为人类文

化系统中精神文化的组成部分，无论是在世界上的任何一个国家，意识的觉醒、思想的进步，都能够以艺术领域的活动为媒介进行展现。因此，与艺术相关的实践，能够在一定程度上推动人类文化的发展。

艺术也受到不同的时代、民族、地域、制度等文化背景、文化因素的制约。例如，东西方文化思想的差别会表现在两种文化系统中的传统艺术作品中。东方重"写意"之美，提倡"以形写神"，而西方一般强调写实，提倡理性之美。随着世界文化的不断融合、发展，艺术也呈现出更加多元的面貌。

三、艺术的起源

艺术究竟是以怎样的方式从人类文化中逐渐凸显，独立成为一种文化现象的？这要从人类发展的历史中寻找答案。

在古希腊神话之中，有几位专门掌管"艺术与科学"的女神，被称作缪斯（拉丁语：Musae）。缪斯女神曾在荷马史诗（创作于公元前 8 世纪左右）中被提及，她们热爱音乐和舞蹈，鼓励音乐的创作，给人们带来愉悦的感受。在西方文化语境中，缪斯与艺术的渊源颇深，比如英文中的"音乐"（music）一词即是其变体之一。后来，缪斯也演变成了"艺术"的代名词并沿用至今。缪斯的传说体现了古希腊人重视文艺的精神，体现了最初人们对艺术起源的想象。

目前人们发现的最早的美术作品，被称为"史前美术"，诞生于距今至少三万年前的史前时代，属于旧石器时代的产物。其中最为著名的当属西班牙北部阿尔塔米拉洞窟（Cave of Altamira）的岩画《受伤的野牛》。描摹"人"的作品，也有发现于奥地利的《威伦道夫的维纳斯》和法国的浮雕式洞窟壁画《持角杯的女巫》（见图 1-3）等，它们都表现出了生动、丰满、充满女性特征的形象，对人体的结构特点把握得惟妙惟肖。

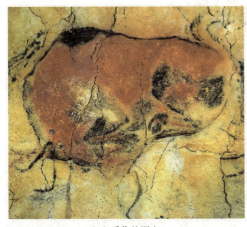
（a）受伤的野牛

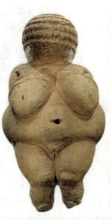
（b）威伦道夫的维纳斯

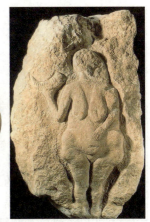
（c）持角杯的女巫

图 1-3　史前美术

由此可见，艺术的起源可以追溯到史前的原始社会。由于年代的久远，具体例证探索比较艰难，也产生了很多对艺术起源的不同猜想。其中，以下几种说法比较重要："模仿"说、"游戏"说、"理念"说、"情感表达"说、"实践"说。

（一）"模仿"说

有人认为，艺术起源于对自然的模仿（又被称为"模仿"）。这是人们对艺术起源探究中形成的最早的一种理论。

古希腊哲学家德谟克里特曾说："从蜘蛛我们学会了织布和缝补，从燕子学会了造房子，从天鹅和黄莺等歌唱的鸟学会了唱歌"。此外，古希腊哲学家柏拉图也认为艺术模仿现实世界，根本是来源于"理式"，他在著作《理想国》中指出：世界有三种床，一种是神造的理念中"真实的床"，第二种是木匠造的"现实的床"，第三种才是画家（艺术家）模仿的床（见图1-4）。

图1-4　古希腊哲学家柏拉图提出的"三张床"理论的图示，柏拉图以此来比喻艺术与现实之间的关系

柏拉图并不肯定艺术的重要性，认为它只能模仿外形，不能模仿真理和实质，走入了一个客观唯心主义的误区。然而，柏拉图的学生亚里士多德对此提出了反对意见，认为艺术的模仿是能够揭示真理的，所有的艺术都来源于模仿。他在《诗学》中写道："史诗和悲剧、喜剧和酒神颂及大部分双管箫乐和竖琴乐——这一切实际上是模仿，只是有三点差别：即模仿所用的媒介不同，所取的对象不同，所采的方式不同。"亚里士多德的"模仿说"在西方艺术思想的影响之深，甚至长达约两千年左右。有人猜想，西方传统写实艺术和古典主义美学倾向就与之相关，提倡写实之美，从而才能够更好

地模仿自然。

模仿说作为早期哲学家们关于艺术起源问题的一种主流观点，固然具有一定的启发性，但仍存在不足之处。例如，该观点过于强调对自然的模拟，导致忽视了艺术想象与创造的本质特征，同时未能深入探讨人类进行艺术模仿背后的行为动因。

（二）"游戏"说

除上述观点之外，部分学者主张，艺术源自人类与生俱来的、无目的性、自由的游戏本能。为实现精力过剩的消耗，满足基本游戏天性，人类从事无功利、无目的的审美活动及相应艺术行为。

18世纪，德国思想家席勒在其著作《美育书简》中曾写道："自由的游戏冲动终于完全挣脱了需要的枷锁，从而美本身成为人所追求的对象。"并提出了艺术起源的"游戏冲动说"。席勒认为，艺术是感性世界与理性世界的协调，是不带功利性目的的游戏活动。

19世纪，英国哲学家斯宾塞又进一步把这种说法延伸为"游戏理论"。他在《心理学原理》中提道："我们称为游戏的那些活动，是由于这样的一种特征而和审美活动联系起来的：那就是，它们都不以任何直接的方式，来推动有利于生命的过程。"他认为，审美活动实质上就是一种游戏。此外，还有美国美学家乔治·桑塔耶纳在《美感》中提出："人类对环境的逐渐适应，绝不会使这种游戏废弃，反而有助于废除工作而使游戏普及"，把艺术-游戏视为通往人的自由的一种方式。

游戏说的价值在于，它肯定了人只有在满足了基本物质生活条件下，才有过剩的精力来从事精神生产。但它的缺陷是否定了艺术的功利性，割裂了艺术与现实、社会的联系，使艺术创作活动变得毫无具体"目标"，因此，难以恰当解释艺术的实际本质。

（三）"理念"说

19世纪德国哲学家黑格尔，作为唯心论哲学的代表人物，对艺术的理解颇具深度。他在《美学》一书中阐述："当真在它的这种外在存在中是直接呈现于意识，而且它的概念是直接和它的外在形象处于统一体时，理念就不仅是真的，而且是美的了。"据此，黑格尔提出，艺术是"理念的感性显现"。他认为，艺术的本质在于理念或绝对精神，并需要通过感性的方式展现人类情感与体验的内涵。

黑格尔的思想具有进步性，他承认艺术与宗教、哲学一样，均为人类精神活动的体现，并认可艺术为感性与理性的结合，因此，内容与形式、主观与客观得以统一。然而，其理念说与柏拉图艺术观的缺陷相似，皆未能从劳动实践和社会历史的角度，对"何为理念"作出恰当阐释，从而陷入了客观唯心主义。

（四）"情感表达"说

这种观点主张：艺术是一种独特的情感表达方式。在东西方文化传统中，类似的观点历史悠久，对20世纪西方现代主义文艺思潮（具有前卫、反叛特质，强调自我表现）产生了深远影响。

在我国汉代，《毛诗序》中有"情动于中而形于言，言之不足，故嗟叹之，嗟叹之不足，故咏歌之，咏歌之不足，不知手之舞之，足之蹈之也"的描述。而在西方，19世纪的俄国批判现实主义文学巨匠托尔斯泰曾在《艺术论》中阐述，"艺术是人与人相互之间交际的手段之一"，"人们用语言互相传达自己的思想，而人们用艺术互相传达自己的情感"，"作者所体验过的感情感染了观众和听众，这就是艺术"。

此后，意大利美学家克罗齐首次以理论形式系统提出"直觉论"，他认为艺术的本源是直觉，而这种直觉源于情感。因此，他主张"直觉即表现"，进而得出"艺术即为情感之表现"的结论。英国史学家科林伍德亦指出，艺术并非简单地再现与模仿。他以与艺术关系紧密的宗教巫术为例，阐述其观点："巫术的目的总是而且仅仅是激发某种情感。"

美国当代美学家、符号论美学代表人物苏珊·朗格在《艺术问题》一书中也进行了相应阐述："艺术品本质上就是一种表现情感的形式，它们所表现的正是人类情感的本质。"她认为艺术是"情感的符号形式的创造"，进而得出艺术活动的实质便是创造情感表达的符号形式。

艺术源于"情感表达"的观点具有重要意义，它强调了艺术作为人类高级精神活动的核心价值。然而，此观点的不足之处在于，过度侧重于艺术的表现力，未能准确阐述艺术与社会现实、人类实践之间的内在联系，从而使其科学性受到一定程度的影响。

（五）"实践"说

这是我国文艺理论领域迄今为止最具主导性的观点，主张艺术的起源归根结底源于人类的生产劳动，这一观点与我们普遍认知的"艺术源于生活"相契合。1942年，毛泽东在《在延安文艺座谈会上的讲话》中强调，文艺应"为人民服务、为工农兵服务"，此论述成为新中国文艺发展的指导性思想。1980年7月，党中央根据我国社会主义现代化建设新时期的总任务正式提出"二为"即为人民服务、为社会主义服务的方针。因此，在符合人类生产生活实践的基础上，优秀的艺术作品应是"人民的艺术"，源于实践，反映现实，观照生活。

艺术的起源是一个复杂的现象，其发展历程漫长，涵盖了从实用到审美的转变、巫术的中介作用及劳动的奠基，这其中也融汇了人类对模仿、表现和游戏的需求与冲动。然而，艺术作为人类文化的具体体现，与人类生存发展的自然和社会条件等现实基础紧密相连，因此，主导艺术产生与发展的关键因素，应源自人类的实践活动。这是我们认识艺术起源和艺术本质的正确视角。

【问题与思考】

1. 在你的生活中，艺术所占的比例高吗？
2. 在什么情况下，你觉得你和艺术的距离最近？
3. 从史前美术的洞窟壁画，到现代流行的各种艺术形式，你认为艺术的变化主要体现在哪方面，为什么？

第二节 艺术的特点与类型

鉴于艺术是人类精神活动的产物,并在人类文化和社会发展过程中具有独特的影响力,那么我们如何准确把握艺术的内涵?判别艺术作品好坏的标准又是什么?为深入理解艺术,我们首要之务是明确艺术的特质,并准确区分艺术作品与非艺术作品。

一、艺术的特点

艺术是一种独特的精神生活方式和文化传承方式。通过欣赏艺术作品,人们可以了解一个时代的文化背景、历史事件和社会现象,能够通过各种形式来传达人类的思想、情感和价值观。无论是怎样的艺术作品,皆因其遵循艺术的一般特性而跻身艺术殿堂。尽管呈现方式各异,皆能让人感知到艺术的魅力。

(一)艺术是美的

艺术的目标在于传达人类对美的追求及美的理念。所有艺术作品均应以"美"为创作准则与基础,能否传递美,是艺术作品与其他客观存在的显著区别。

那么什么是美的呢?对此,社会科学领域中的"美学理论"专门对"美的内涵"关键问题进行研究。古往今来,西方如狄德罗、柏拉图、黑格尔、康德、克莱夫·贝尔、爱德华·布洛,我国的蔡仪、朱光潜、李泽厚等思想家与学者都为解决"什么是美"的问题提出了自己的观点,形成了如中国古典美学、分析美学、现象派美学等不同的派别。

马克思(见图1-5)在《1844年经济学哲学手稿》中提到,"人按照美的规律来塑造物体",认为美存在于"人化了的自然界",即是通过人的实践活动,改造自然,感知世界,并从中直观自身。在人的实践过程中,首先是满足物质的、功利的需求,在这些需求得到满足之后,仍需要追求更高层次的、更纯粹的精神愉悦,这就是人形成美的感知的心理动因。

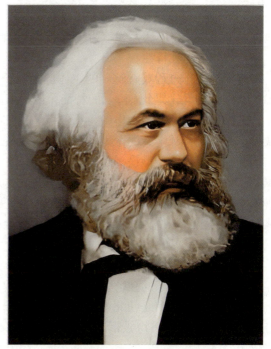

图1-5 无产阶级革命导师马克思

从哲学上看，美是"人类改造世界的实践创造活动及其成果对人的自由的肯定形式，美感则是对这种自由的感性直观所引起的一种特殊的精神愉快"。因此，美的认知既是自然的、物质的，也是内在的、精神的。而在所有的文化现象之中，艺术实践是专门为美而诞生的，因此，是最为纯粹的对美的追求。

美应该是广义的美。它不仅寓于艺术品之中，亦在自然界中广泛存在，诸如壮美的地貌、宏大的山河、无垠的星空、细微的尘埃，皆为其表现。此外，在社会领域中，美亦有所体现，尤其在"善"的方面，如制度之美、人与人之间的联结之美。我们能够领悟自然之美与社会之美，得益于对实践经验的总结与抽象。

艺术的过程是对美的展现与传递的过程。虽然个体在"创造美"（艺术生产）与"欣赏美"（艺术鉴赏）方面的能力存在差异，但随着知识体系的拓展、生活经历的丰富及思考事务的深入，相应的能力也将得以提升。例如，作为艺术鉴赏者，能够更加敏锐地捕捉艺术品中的美感，并通过广泛涉猎不断积累审美经验，从而更容易感知自然和社会中的美。作为艺术创作者，则能够更好地提炼现实中的美，抽象出美的主题，选择美的形式，进而创作出更优秀的作品。

艺术的创造者和欣赏者之间，从来不是泾渭分明的。1972年，德国艺术家约瑟夫·博伊斯曾在卡塞尔文献展上发表演讲，强调"人人都是艺术家"。他认为，只要经过适当的学习与训练，每个人都能具备一定程度的创造能力，从而在日常生活中找到美的表达方式。

（二）艺术是独特的

艺术生产是一种具有创造性的劳动。而使某一实践成果体现出艺术的创造性，就需要它区别于我们日常所见的事物而独立存在。艺术的独特，源自艺术活动的主体性，我们可以通俗地将主体性理解为"个性"。

1. 创作者的独特性

艺术的创作过程具有鲜明的主体性，源于艺术家这一独特的主体。因此，每位艺术家的作品都承载其个人鲜明的特征，传达出他们对创作主题深刻而独特的表达诉求。

例如，在凡·高的画作中，我们熟悉的那份明丽色彩、激情四溢的笔触及曲折的线条，无不符合凡·高的个人特色；毕加索的立体主义和超现实主义作品，以抽象的结构和错落有致的造型设计给人留下深刻印象；而当代日本画家草间弥生的作品，密集的圆点成为其标志性元素，因此，她也被誉为"波点女王"。艺术家的个性鲜明，使其艺术创作与生活紧密相连，甚至可以说，正是这种强烈个性，使艺术成为他们不可或缺的表达出口。作为欣赏者，我们也总是会在欣赏某一件艺术作品时，追寻作品背后的故事及艺术家的成长历程。

2. 艺术作品的独特性

正是由于艺术家的独特，才能够赋予艺术品独特的风貌，并突出地体现在各异的艺术风格之中。以南北朝北齐画家曹仲达与唐代画家吴道子为例，二者皆运用中国传统画法描绘人物的衣物皱褶，却呈现出截然不同的风格，被誉为"曹衣出水，吴带当风"。

艺术作品风格的形成，从宏观视角来看，除艺术家个性之外，还受到其所处时代、

民族与阶级的共同影响。在一定程度上，这种独特性受制于文化环境的"集体性"。例如，东方传统绘画以水墨丹青为主，强调"写意"；而西方传统绘画则以油画为主，注重"写实"。即便题材相同，呈现出的形式亦截然不同。

3. 艺术鉴赏的独特性

我们常说，"仁者见仁，智者见智"，"一千个读者心中有一千个哈姆雷特"。这些俗语说明，即使面对同一个对象，不同的人去看待，也会得到不同的见解。在艺术鉴赏领域，此现象尤为显著。

鲁迅先生论《红楼梦》时曾说，对同样的内容，"经学家看见《易》，道学家看见淫，才子看见缠绵，革命家看见排满，流言家看见宫闱秘事"。形成这些差别的根源，是每个鉴赏者都具有不同的性格特点、人生经历、生活环境、文化背景，在艺术的鉴赏过程中，艺术所要表达的观念往往是间接的、抽象的、隐晦的。

艺术之所以"高于"生活，源于其与现实之间所保持的一定距离，从而营造出一种朦胧的美感。然而，这种距离也使得艺术作品的解读过程充满挑战。面对各异的欣赏者，他们能够从不同视角出发进行艺术解读，也为各自的审美体验赋予了独特性。

二、艺术的类型

（一）艺术的分类标准

自古以来，各类艺术作品层出不穷，形式与风格各异，艺术流派更是繁多。仅从 20 世纪以来计算，西方艺术领域便已经涌现出近 30 种具有一定规模的艺术流派。那么，究竟艺术可分为哪些类型呢？

依据各种不同侧重点的分类准则，学术界对艺术类型的划分存在众多观点，主流的艺术分类标准及基本类型见表 1-1。

表 1-1　主流的艺术分类标准及基本类型

分类标准		基本类型		
艺术形象	存在方式	时间艺术	空间艺术	时空艺术
		文学、音乐等	雕塑、建筑等	戏剧、电影等
	审美方式	听觉艺术	视觉艺术	视听艺术
		音乐等	绘画、雕塑等	戏剧、电影等
	表达方式	再现艺术		表现艺术
		摄影、绘画、雕塑等		诗歌、音乐、舞蹈、建筑等
	呈现样态	动态艺术		静态艺术
		舞蹈、音乐、戏剧等		绘画、传统雕塑、建筑等

续表

分类标准		基本类型				
		实用艺术	造型艺术	表情艺术	语言艺术	综合艺术
艺术创作	美学原则	建筑艺术、工艺美术、工业设计、现代设计等	书法、绘画、雕塑等	音乐、舞蹈等	文学艺术等	电影、动画、戏剧、新媒体艺术、虚拟现实等

（1）根据艺术形象的存在方式，艺术可分为3大类：时间艺术（如文学、音乐等）、空间艺术（如雕塑、建筑等）、时空艺术（如戏剧、电影等）。

（2）依据艺术形象的审美方式，艺术可分为3大类：听觉艺术（音乐艺术）、视觉艺术（绘画、雕塑等）、视听艺术（如戏剧、电影等）。

（3）按照艺术形象的表达方式，艺术可分为两大类：再现艺术（摄影、绘画、雕塑等）、表现艺术（诗歌、音乐、舞蹈、建筑等）。

（4）根据艺术形象的呈现样态，艺术可分为两大类：动态艺术（如舞蹈、音乐、戏剧、运动装置等依靠运动来表现）和静态艺术（如绘画、传统雕塑、建筑等不依赖运动来呈现的）。

（5）根据艺术创作的美学原则，艺术可分为5种：实用艺术（建筑艺术、工艺美术、工业设计、现代设计等）、造型艺术（书法、绘画、雕塑等）、表情艺术（音乐、舞蹈等）、语言艺术（文学艺术等）、综合艺术（电影、动画、戏剧、新媒体艺术、虚拟现实等）。

（二）常见的艺术分类

以上艺术的分类原则和标准都具备相应的道理，综合来看，艺术分类主要通过对"艺术形象"与"艺术创作"两个核心要素进行辩证分析和区分。艺术创作的目标在于塑造具有审美价值的艺术形象。

1. 鉴别"艺术形象"的分类方法

艺术形象，是艺术家凭借各种不同的创作手段，反映现实生活、表达内心情感，在作品中呈现出的特殊形态。在各类艺术形式中，艺术形象的构建均独具特色。绘画艺术融汇了构图、色彩、笔触与造型元素；音乐艺术则依托音色、音调及节奏的和谐搭配；影视艺术以情节、画面、声音及蒙太奇手法呈现动人故事；新媒体艺术则聚焦于材料、技术、声光电效果及交互方式的融合，为欣赏者带来非凡体验。

新的艺术类型层出不穷，面对繁多艺术分类策略，把握住特定作品的艺术形象，无疑是准确定位其所属艺术种类的最合理且有效的方法。

2. 揭示时代发展的"九大艺术"类型

目前最为人所熟知的九大艺术类型包括：绘画、雕塑、音乐、舞蹈、建筑、文学、戏剧、电影（影视）及电子游戏。

此分类主要是根据艺术形式产生的时间顺序来进行划分的。1911年，乔托·卡努杜在《第七艺术宣言》中，首次将电影称为融合建筑、音乐、绘画、雕塑、诗歌和舞蹈这6种艺术的"第七艺术"。后来，人们在总结他的观点时，将"戏剧"（其出现时间早于电影）纳入其中，使电影（影视）艺术成为"八大艺术"中的最后一员。随着时代的变迁，一些学者近年来提出，将"电子游戏"视为继影视艺术之后新兴的"第九艺术"。2016年，我国中科院自动化研究所科学艺术中心主任张之益在一场访谈中亦提及，虚拟现实（virtual reality，VR）艺术有望成为未来的"第十艺术"。

伴随着时代的步伐不断向前，艺术观念愈发开放，艺术表现形式也更加丰富多样。艺术品的表现载体不再局限于画布与雕刻刀，影像、人体、泥土、科技新材料乃至生活废弃物和"现场品"都逐渐成了常见的艺术创作素材。这一系列多元创作形式的实现，根源在于人类科技的持续进步。只有掌握了更为丰富的技术手段，人们才能更好地驾驭多样化的创作材料，以更为丰富的形式进行艺术创作与欣赏。

【问题与思考】

1. 审美的能力是与生俱来的吗？需要训练吗？
2. 什么是丑？丑陋之中有美的存在吗？

第三节 艺术认知的准则

艺术认知的准则

对欣赏者而言，艺术是一种独特的精神生活方式。通俗地表述对艺术实践及相关活动的理解，其核心在于：人们在对"美"的诉求之下，借助一定的形式，表达一定的观念，传递一定的情感。艺术可以以多种具体形式贯穿于人们的生活。当人们以某种方式对特定事物、体验或行为产生审美心理感受，并感知到其传达的理念或情绪时，可以将其视为"艺术"。

要全面理解周围的艺术现象，需要关注与艺术的认知有关的几个问题。

一、艺术形式是多样的

艺术的展现形式干丰多样，遍布生活各个领域。对美的追求与感知，是人类与生俱来的本能，而获取艺术之美的途径亦多种多样。艺术既可以是高雅独特的小众体验，也可以是通俗广泛的大众共赏。具体作品虽可评判优劣，但艺术类别本身并无高低贵贱之别。

例如，达·芬奇的《蒙娜丽莎》、凡·高的《向日葵》等不朽名作，以及李白杜甫的经典诗歌，显然均属于优秀的艺术作品。而在近现代社会，在我们熟悉的生活环境

中，各种艺术形式同样精彩纷呈。在现代科技的加持之下，诸如电影、电视、新媒体等新兴艺术不断涌现，它们皆属于艺术范畴。具体而言，人们喜闻乐见的综艺节目、舞台剧、脱口秀、广告片、电子游戏等，以及与生活紧密相关的服饰美妆（衣）、创意美食（食）、建筑家居（住）、交通出行（行）等方面，皆可见到典型艺术案例。

二、艺术源于人类生活

艺术作为一种独特的人类文化现象，旨在传递审美感知。既然艺术专属人类，那么它必然从人类物质生活中选取创作素材，讲述能反映人类精神生活的故事，并以人类能够理解的方式进行美的传播。

1. 艺术创作的主题来源于人类生活

艺术的主题可以从宏观的视角叙述人类生活。自古以来，各类艺术作品既能够探讨"人类起源"和"时间、空间"等生存基本法则与环境，赞美宇宙广阔无垠、体悟个体之渺小，也能够借助神话故事对人类起源进行猜想，或是通过科幻构想描绘未来生活。

艺术的主题还能从微观视角反映人类生活。一些优秀的艺术作品能够以细致入微的观察视角，从生活各个阶段汲取素材，叙述衣食住行，描绘市井百态，甚至关注人类自我认同、具身感知等各个方面。此外，人类情感更是艺术创作的题材宝库，诸如"爱情、亲情、友情""善与恶""美与丑""生存还是死亡"等都是各类艺术作品中亘古不变的主题。

2. 艺术创作的形式来源于人类生活

在各类具体艺术形式中，艺术的形式也有所区别。例如，建筑是关于空间的艺术，音乐是关于时间的艺术，绘画是关于视觉的艺术，分别体现了不同维度的艺术表达。这些艺术形式均源于人类特有的感知方式。再如，由于人类具备分辨色彩的视觉能力，颜料的色彩才能引发"冷暖"的通感，进而传达绘画中的情感（见图1-6）；人类耳朵能够接收 20~20 000 Hz 的声音，因此，大部分音乐作品都遵循这一原则进行创作；人类眼睛的集中视角约为 25°，因此，在绘画、电影等视觉艺术创作中，需注重"构图"，将主体物置于画面中央的位置。

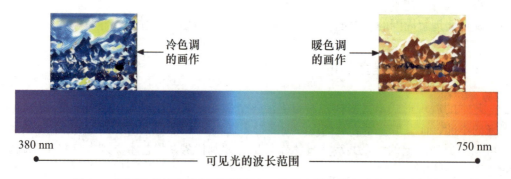

图1-6 不同波长的光对应不同的颜色，作品中颜色的大面积运用会形成相应色调，进而导致观众产生"冷、暖"的视觉感知

此外，在广义层面，艺术也可以理解为对日常事物进行创新性处理并予以展现的过程。艺术化的表达和创新思维的应用遍布人们生活的多个领域，如"谈判的艺术、政治的艺术、演讲的艺术、产品的艺术、管理的艺术、沟通的艺术"等。这些具体表现无疑彰显了艺术在满足人们更高层次的生活需求和精神需求方面所发挥的桥梁作用，进而衍生出多样化的表现形式。

3. 艺术创作的材料来源于人类生活

在艺术创作领域，材料指的是所使用的物质素材、表现载体或介质。例如，运用植物纤维进行手工编织，利用矿物制备绘画颜料，以及采用石材和木材进行建筑施工等。随着时代变迁及科技发展，人类对材料的掌握日益丰富，进而使得艺术创作愈发精彩纷呈、多样化。

例如，影像技术的问世，推动了摄影艺术、电影艺术等新兴艺术门类的诞生；借助计算机图形技术，画家能够通过人体工学输入设备（如鼠标、数位板等）操控在计算机软件中直接从无到有地创作数字绘画；数字化录音设备、电子音乐合成器的出现，使人类不仅能记录"无形"的声音，还能创作出优美动人的电子音乐、计算机音乐；人工智能及沉浸式技术的发展，将交互艺术、虚拟现实艺术引入审美范畴。未来，我们将以更为丰富的形式感受和欣赏艺术。

三、艺术高于日常生活

人类生活可分为物质生活与精神生活两个层面。物质生活是人类生存的基础，旨在满足个体生理需求及从事劳动生产的经济条件和社会环境。在此基础上，人类进一步追求精神生活的丰富与充实，包括娱乐享受，以及人际交流和精神意识传播等精神活动，也同样包含了艺术、科学、法律法规等方面的高层次精神创造。

人类社会中个体的日常生活同样是物质层面和精神层面的结合。通常情况下，个体的生活条件水平越高，精神生活在整体生活中所占的比例也越大。

孔子在论述《诗经》的艺术价值时，曾指出："《诗》，可以兴，可以观，可以群，可以怨。"这表达了艺术在增进社会与自然认知，以及情感表达方面的效能。作为人类精神生产的高级体现，艺术对人日常生活的抽象，需通过创作过程，对生活原始素材进行提炼、内化，进而提炼出相应的艺术主题，选择合适的表现手法，最终呈现为具有审美价值的具体形态。

因此，艺术并非等同于日常生活，反而高于日常生活（见图1-7），它是创作者对生活深入思考后的形象化表达，离不开艺术家的创造性劳动来实现。具有艺术价值的作品，需具备审美价值、独特性，并能在一定程度上反映出自然、社会、历史、人生的一般规律。艺术创作并非易事，并非简单即可实现，艺术家的创作能力、所选材料及运用手段等主观、客观因素，都可能影响甚至阻碍一件艺术作品的诞生。正因为其来之不易，当我们遇见优秀的艺术作品时，往往会备感欣喜与感动，并在鉴赏过程中，获得在日常生活中难以获得、独一无二的审美冲击和精神享受。

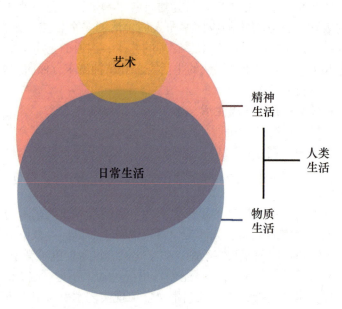

图 1-7　艺术源于人类生活，高于日常生活

此外，艺术与生活距离的拉大，势必导致审美心理距离的相应扩大。在艺术欣赏过程中，我们往往需要借助日常生活经验进行对照与"解码"，从而获得审美愉悦。若缺乏相应的日常生活经验，艺术欣赏将难以顺利进行。

例如，若让一个未涉足人类社会生活的"狼孩"观赏爱情主题的故事电影片，他不仅不会为剧中恋人的离别而感伤落泪，甚至可能会受到惊吓而四处逃窜，更无法理解蒙太奇艺术的魅力。类似的例子其实早在艺术史上发生过：1895 年，电影问世之初，卢米埃尔兄弟的《火车进站》首次公映。由于观众对电影放映缺乏认知，只认为是墙上有一辆火车扑面开来，导致惊慌失措与现场混乱，甚至有贵族女性在恐慌中跑丢了裙子的裙撑。然而，随着生活经验的不断积累，以电影、电视、短视频等形态为代表的数字影像已成为生活中不可或缺的元素，高清影像技术、体感交互技术、沉浸式技术等均已融入日常生活，因此，人们对相应艺术形式的鉴赏能力亦不再成问题。

四、艺术作品的"艺术性"

在科技的加持下，各类艺术作品的生产已变得极大便利，我们或许已经处在"处处皆艺术"的理想环境中。然而，我们依然能够明确地认识到，针对不同的艺术对象，我们所获得的"美的体验"存在显著差异。相较于各种创作主体/艺术家，受限于特定的创作手法，在各种创作背景和诉求下，艺术作品在"美的展现、技艺的恰当运用、理念或情感的恰当传达"等方面的表现，可谓千差万别。

1. 优秀作品的艺术性与审美效果

优秀的艺术作品能够给欣赏者带来极大的审美愉悦。例如，在品鉴传世名画、阅

览文学经典、观赏佳片、聆听优美旋律、沉浸于精致交互艺术的过程中时，优秀作品能瞬间引发我们对所传达情感的共鸣，甚至可以让人陶醉其中，尽情徜徉，步入一个超越日常琐碎的"审美境界"。同时，它们还能激发我们的思考，带动情绪，留下回味无穷的余韵。

古语有云"余音绕梁"，即是对听到美妙音乐后，令人久难忘怀的审美体验的描绘。在西方，有一则趣谈：1817年，作家司汤达在意大利佛罗伦萨欣赏文艺复兴时期的作品时，突然感到头晕目眩，最终在文艺复兴时期著名艺术家米开朗基罗创作的《大卫》雕像下晕倒。经过医生诊断，这是因为他对艺术品的美丽产生了强烈的共鸣，引发了"审美晕眩"。除司汤达外，后来也有其他人出现了这种罕见的"司汤达综合征"（又被称为"大卫综合征"），甚至促使佛罗伦萨政府组织学者对此进行了专门的研究。

2. 作品艺术性不足的不良效果

然而，并非所有作品都能具备足够的感染力。在某些情况下，由于创作者的创作动机不纯、审美品位偏颇、表达能力欠佳，以及投入程度不足，将会导致成果的品质不佳，达不到所需的艺术性表达。若作品的水平过于低下，不仅无法为观众带来审美愉悦，甚至可能引发负面反应，如感到无聊、厌倦，甚至排斥等，同时也可能传递错误或扭曲的价值观。例如，部分以商业目的为主导，依赖热点、噱头等手段，过度强调娱乐性的"快餐"艺术，以及主题不当、低俗、表达不妥的"毒"艺术等。

鉴于艺术鉴赏活动的广泛性和潜在性，艺术价值较低的作品会对观众产生深远的不良影响。尤其对于价值观和美学观尚未完全建立的青少年群体，若长期接触此类作品，轻则降低审美标准，不利于个人素质的提升；重则影响对事物的正确判断，甚至对心理健康和人生发展产生负面影响。

如果说一件件艺术作品犹如一道道菜肴，那么优秀的作品不仅具备色香味俱佳的特点，且富含营养，品味之后令人沉醉其中，回味无穷。然而，平庸之作则显得单调乏味，甚至仅外表光鲜，实则内容空洞，堪称"垃圾食品"。当然，基于个体差异或文化背景的不同，人们的审美口味各具特色。无论如何，在评价和理解艺术作品时，我们应把握"艺术性"这一核心准则，并应积极接触各类优秀的艺术作品，深入学习和了解艺术，掌握艺术鉴赏的方法，以提升自身美学修养。

【问题与思考】

1. 你喜欢什么样的艺术作品？请尝试举例，并描述作品给你带来的感受。
2. 年代越久远的、越传统的作品，艺术性就越高吗？
3. 难以被人理解或售价高昂，是某件作品艺术性高的标志吗？

第四节　认识科学与技术

认识科学与技术

一、科学的内涵

经过漫长的进化历程,人类在认识、把握和改造世界的过程中不断地经历着"社会发展"和"时代变迁"。在社会和时代的宏大背景下,探讨具体的发展与变化显得尤为重要。

人类社会的发展和进步源于科学技术的持续突破。自远古的蒙昧时期,人类学会使用火和制造工具,逐步成为世界的主宰,具有探寻自然奥秘的能力。在漫长的人类历史中,我们不断地认知、攻克和理解自然规律,对世界的认识日益深入。借助机械、电力、计算机和新能源等科技手段,人类的生活也变得更加便捷,学会与自然界沟通相处,并随之创造出众多成果,攻克了一个又一个难题,拓展了生存领域,延伸了知识边界,从现象之谜走向本质之真。这正是科学技术不断发展所带来的成果。

1. 科学的概念

科学(英文 science,源于拉丁语 scientia,意为"学问"或"知识"):指通过范畴、定理、定律等表述方式,对现实世界各类现象的本质、特性、关联及规律进行反映的知识体系。简言之,科学的构建过程在于我们对世界进行理性观察,进而总结规律,形成普遍真理,并对其进行系统梳理与总结。

因此,科学并非仅限于知识,亦非单纯的技术,而是整合人对真理与规律认知的综合性知识体系。科学作为探索宇宙的实践途径,是经过系统化与公式化的知识体现。

2. 现代科学的分类

现代科学可分为 3 个主要领域:自然科学、社会科学及形式科学(见表 1-2)。

表 1-2　科学的概念与现代科学的基本分类

科学的概念		
● 认识世界的实践方法,对宇宙(自然)、社会关系、抽象思维进行了合理解释 ● 经过系统化和公式化了的知识体系		
现代科学的基本分类		
自然科学	社会科学	形式科学
主要研究自然界客观存在的现象	主要研究人类社会中的各种社会现象	主要研究抽象概念

1）自然科学

自然科学主要探讨自然界中客观存在的现象，其范畴涵盖物理科学（包括物理学、化学、地球科学、天文学）及生命科学（亦称生物学）。

2）社会科学

社会科学领域专注于探究人类社会所呈现的各种社会现象，涵盖经济学、政治学、法学、伦理学、历史学、社会学、心理学、教育学、管理学、人类学、民俗学、新闻学、传播学等诸多学科。

3）形式科学

形式科学主要研究抽象概念，涵盖了如逻辑学、数学、理论计算机科学、信息理论、统计学等领域。

2011年3月，我国国务院学位委员会和教育部联合发布了修订后的《学位授予和人才培养学科目录》，将我国学位授予学科分为哲学、经济学、法学、教育学、文学、历史学、理学、工学、农学、医学、军事学、管理学、艺术学、交叉学科14个门类。在时代变迁中，科学技术革命为社会科学研究提供了新的方法和手段，使得社会科学与自然科学之间的渗透和联系愈发紧密。

科学通过构建系统化的知识体系，对宇宙（自然）、社会关系、抽象思维进行了合理解释，颠覆了人类在蒙昧时期依赖神话、宗教、习俗等释疑式的、形而上学的世界观，终将引导我们走向真理。因此，科学的发展对人类进步具有无可替代的重要作用。

二、现代科学的发展

（一）科学的名称来源

在我国，科学的概念起源于16世纪后期，得益于西方传教士的传播。最初，这一概念根据西汉戴圣《礼记·大学》中的"格物致知"理念，将其音译为"格致"，意指通过研究事物原理以获取知识，这一诠释精准地捕捉了科学的本质。现代我们所使用的"科学"一词，则是借鉴自日本，是在明治维新时期日文翻译西方科学为诸多"科"之"学"的基础之上产生的。19世纪以后，受法国影响，伴随着自然科学的日益专业化，"科学"（science）及"科学家"（scientist）的称谓逐渐取代了"自然哲学"和"自然哲学家"。自1890年代起，我国先进学者开始在著作中普遍使用"科学"一词，如康有为的《日本书目志》（1897年）和梁启超的《变法通议》（1896—1899年）等，从而使其得以流传。自此，现代意义的汉语词汇"科学"开始广泛应用。

现代科学起源于十六七世纪欧洲率先进行的科学革命。大约在1543年，哥白尼提出"日心说"，这一事件标志着科学革命的开启。近代自然科学体系的建立，形成了与中世纪神学及经验哲学截然不同的新思想、新精神和新的思维角度，表明人类对客观世界的认知方式已步入全新阶段，人类的科学知识体系获得了根本性的变革。

（二）科学的发展：历史上的4次科学革命

科学革命，作为一种人类认知领域的颠覆性变革，指的是一系列突破性的科学观念和理论体系的诞生，从而导致科学观念、模式及研究方法的重大跃进。回顾科学发

展的历程，现代科学领域共经历了4次具有深远意义的科学革命。

1. 第一次科学革命

第一次科学革命约发生在十六七世纪，其重要意义是奠定了现代科学方法的基础。哥白尼、开普勒、伽利略、牛顿等杰出科学家，运用实验、数学、归纳及演绎等方法，对自然现象展开深入研究。特别是牛顿力学的诞生，阐释了物体运动依赖于科学规律，而非"上帝的力量"，为各种自然现象提供了更为可靠、合理的解释。这一成就确立了比古希腊自然哲学更为高级的实践方法和研究范式，奠定了近代自然科学体系的基础。

自第一次科学革命以来，人类思想得以解放，逐步摆脱了传统神学和宗教的桎梏，开始重视科学的力量。现代科学自此步入持续发展的阶段。

2. 第二次科学革命

第二次科学革命发生于19世纪早期，恰好与技术领域发生的工业革命趋于同步，并成了现代技术科学的起点。

19世纪又被誉为"科学的世纪"。在这一阶段，技术革新和科学发展之间的联系愈发紧密，并为其奠定了坚实基础。首次工业革命（蒸汽动力革命）在18世纪发生，紧接着在19世纪，第二次工业革命（电气革命）接踵而至，真正地改变了人们的生活。科学、技术及产业的协同发展，使人们对科学的重视程度达到了前所未有的高度。

在第二次科学革命时期，科学研究领域中如雨后春笋般涌现出大量新学说和新理论，热学、光学，电学和磁学都获得了各自的范式，并取得了飞跃式成果。其中具体包括了物理学领域的"经典电磁理论"（法拉第、麦克思维创立），以及生物学领域的"细胞学说、进化论"、化学与物理学领域的"能量守恒与转化定律"等三项重大理论突破。特别是英国博物学家达尔文在1859年出版的著作《物种起源》中提出的进化论，直接而深入地探讨了"人类的起源"问题，对普罗大众的自我认知方式产生了颠覆性的影响。

19世纪，人类在物理学（包括光学、电学和热力学）、化学、生物学、人类学等领域取得了深刻的研究成果。这些成果为目前学科的划分奠定了重要基础，形成了如物理学、生物学、心理学等现代科学体系。

3. 第三次科学革命

第三次科学革命发生在19世纪末至20世纪初，这是科学与技术繁荣发展的时期，同时也是充满思辨与颠覆的创新阶段。

由于传统经典物理学面临的"几朵乌云"，即经典理论无法解释某些新兴问题（如无法解决相对论和量子力学的矛盾），自然科学的研究视角开始转向微观领域。在这一时期，物理学领域出现了三项具有颠覆性的发现："原子结构理论、相对论、量子力学"，这使得原本建立在"经典力学、经典电磁学、经典热力学"三大支柱之上的经典物理大厦体系出现了裂痕，物理学从此从经典的宏观领域迈向了微观领域的量子时代。

在这一阶段，科学研究与技术发展并驾齐驱，技术创新紧随科学研究趋势。例如，X射线、放射性、电子的发现，为物理学领域的新成果奠定了技术基础。此外，医学、生物学、化学等领域也得到了充分的发展，例如，DNA双螺旋结构的发现同样成了这一时期的划时代成果。

4. 即将来临的第四次科学革命

20世纪后，科学革命进入了全面发展的新阶段。爱因斯坦凭借光量子论、狭义相对论（1905）和广义相对论（1916）的提出，成为时代杰出代表之一。同时，该时期的其他代表人物还包括计算机与人工智能领域的奠基人冯·诺依曼、揭示DNA双螺旋结构的詹姆斯·沃森和弗朗西斯·克里克等。他们的杰出成就为人类在新时期思维方式的飞跃奠定了坚实基础。自20世纪中叶起，"系统论、控制论、信息论"的理论体系逐步确立。自然科学体系、人们的自然观及世界观均经历了重要的变革。

20世纪末和21世纪初，伴随着思维科学、人工智能及数字化等领域的革新的影响，"第四次科学革命来临"的呼声渐起。在这一时期，有机化学、分子生物学与基因工程、生物技术、微电子与通信技术迅猛发展，科学全面发展，并大跨步地步入了现代时期。

三、技术的内涵

钱学森先生在探讨人类对客观世界的认知及改造之革命性过程时，曾指出有两种形式：一种是人认识客观世界的飞跃，这个我们叫作科学革命；一种是人改造客观世界的技术飞跃，这个叫技术革命；那么，由于这两种革命，我们的生产力发展了，生产关系和一部分上层建筑也必然有所变化，进而产生了产业革命和社会革命（社会制度变革）。由此可见，技术的持续发展如同科学一样，是人类进步的重要基石，为之奠定了物质与手段基础。

（一）技术的概念及起源

技术（technology），即人类在生产实践中用于改造自然的方法和手段。根据《现代汉语词典》的解释："技术是指人类在认识自然和利用自然的过程中积累起来并在生产劳动中体现出来的经验和知识，也泛指其他操作方面的技巧"。从根本上说，技术是人类生产力发展水平的体现。技术的本质在于其为满足特定需求所提供的工具、方法和手段。

1. 早期的技术

技术的诞生可追溯至人类生产实践的初期，甚至早于科学的发展。在旧石器时代，即智人出现前的二十万年间，人类祖先已开始运用工具进行生产活动，诸如能人（homo habilis）制作初级石制工具，直立人（homo erectus）掌握生火技巧及制造更为复杂的石质工具等，这便是以"工具"方式存在的、最早的技术。这些工具成为人类肢体动力的延伸，也是技术发展中最基本的表现形式。

随着生产实践经验的不断积累，原始制造工具的技术逐步演变为手工艺和工匠技艺，进而促使技术种类与分工的多样化发展。直至宋朝之前，我国的技术水平一直位居世界前列。古籍《周书·武帝纪上》中便有"开物"一词，《易·系辞上》也有："夫《易》，开物成务，冒天下之道，如斯而已者也。"在我国，"开物"即为最早对技术的称谓，意指通晓万物之道。

2. 现代的技术

随着现代科学的兴起，技术发展得以加速，其带来的社会生产力提升和飞跃，又

促使科学不断革新，技术逐渐与科学融合，呈现出一体化趋势。近代工业技术、当代信息技术和生物技术等复杂技术形态，进一步推动现代技术朝着"实用科学"的方向演进。

时代发展进程中，科技与人类生活的关联日益加深，已广泛渗透到日常生活的各个层面。可以说，现代人在科技构建的环境中生活、活动，甚至生存。科技作为我们运用各种方式的人工物质文化，承载着文明社会的进步。从高铁、飞机等出行工具，到餐具、咖啡杯等日常用品，无一不体现出科技成果的目的性、进步性和价值负载性。正是这些科技成就，丰富了现代人类的便利生活，推动了文明社会的繁荣发展。

（二）技术的发展

没有技术的发展，人类就无法进入文明社会。人类在实践探索中总结提炼出技术的方法，科学领域中的技术同样经过了一个长远的发展过程，其具体的成果便是"科技革命"。

第一次科技革命发生在18世纪末至19世纪中，又被后人称作为"工业革命"，其开启标志是蒸汽机的发明和使用；第二次科技革命又被叫作"第二次工业革命"，在约19世纪70年代展开，电力的发现是其主要的发展特征；第二次世界大战后，尤其是20世纪四五十年代以来，计算机、新能源与新材料、生物技术等接连出现，引起了第三次科技革命，科学与技术发展紧密度日益提升，技术进步的领域、影响力都远远地超过前两次。

1. 工业领域的科技革命

在18世纪末至19世纪中叶，第一次科技革命兴起，这一时期的历史变革被称为"工业革命"或"蒸汽革命"。此次革命以蒸汽机的发明和使用为显著标志，极大地提高了生产力，促使社会面貌发生了翻天覆地的变化。蒸汽机的发明与应用极大地促进了交通工具的革新。例如，火车和轮船的诞生，使得人们的出行速度得到了前所未有的提升，跨越地域变得更加便捷。此外，蒸汽机的应用还推动了矿山、纺织、制造等产业的快速发展，使得工业化生产模式逐渐取代了传统的手工业生产方式。

第二次科技革命在19世纪70年代兴起。此次革命被誉为"第二次工业革命"或"电气革命"，其最主要的特点是电力的广泛应用。在这一时期，电力逐渐取代了蒸汽成为工厂和企业的主要动力来源，极大地提高了生产效率。同时，电力的发展也催生了一系列新兴行业，如电力设备制造、电器产品研发等，从而进一步推动了经济的快速增长。此外，电话、电报等通信工具也逐渐成为人们生活和工作的重要助手。这使得信息传递的速度和范围得到了前所未有的扩大。

2. 数字与信息领域的科技革命

第三次科技革命，亦称为"第三次工业革命"或"数字革命"。20世纪四五十年代，计算机、新能源、新材料和生物技术等领域不断取得突破，20世纪70年代，计算机和通信技术得到了进一步的飞速发展。科学与技术发展的紧密程度不断提高，多个学科领域不断地交叉融合和协同创新，极大地改变了人类生产、生活方式和思维方式，促使全球经济、社会和文化的变革。

自20世纪后期起，整合生物科学与技术体系、电子和信息技术的普及成为第四

次、第五次科技革命的标志，进步速度愈发迅速，其关键技术包括物联网、大数据、云计算、人工智能、新能源等。进入21世纪，我国紧紧抓住新一轮科技革命和产业变革的机遇，积极推动科技创新，实现了从传统工业社会向知识经济、智能社会的转型。在人工智能、5G通信、量子计算、生物科技等领域取得了一系列重大突破，为我国经济社会发展提供了强大动力。

2011年，中国科学院院长白春礼在题为《新科技革命的拂晓》的报告中指出，当前世界正处于新一轮科技革命的"拂晓"，挑战与机遇并存。我国科学家预测，第六次科技革命将是一次新生物学和再生革命。从科学角度看，这可能是一次新生物学革命；从技术角度看，可能是一次创生和再生革命；从产业角度看，可能是一次仿生和再生革命。

【问题与思考】

1. 科学的基本分类包括哪些领域？请介绍一下你最感兴趣的领域。
2. 在不同阶段的科学革命中，诸多科学成果对人类生活产生了深远的影响。请举例说明其中一些具有极高影响力的案例。
3. 请阐述你所在学科领域的技术发展趋势，并分析其主要特征。

第五节　科学技术的关联与发展

科学发展的本质

一、科学与技术的关系

长期以来，人们习惯将科学与技术相提并论，统称为"科技"，甚至有人误认为科学即为技术，混淆了二者的本质区别。然而，根据前面章节的内容可知，科学、技术实则分别代表两种截然不同的领域。在内涵、形式及发展历程方面，二者均存在显著差异。

（一）科学与技术的区别

科学与技术的区别主要表现在内涵、成果形式和发展历程这3个方面。

1. 内涵不同

技术涵盖了具体的方法、经验与知识，而科学则是系统化的知识体系。科学的使命在于揭示自然界中事实与现象之间的确切关系，并透过理论将之相互关联。反之，技术的核心职责是将科学成果实际运用于解决具体问题。简而言之，科学旨在阐释"是什么、为什么"，而技术则关注"做什么、怎么做"。换言之，科学侧重于理论解

析，技术则致力于实践应用。

2. 成果形式不同

通常而言，科学成果作为一种知识体系的产出，主要表现为概念、定律、公式、结论等，这些都属于精神成果在物质层面的体现，具有较强的抽象性。与之相比，技术成果的主要用途在于指导实践活动，通常以图稿、流程、标准、规范、操作指南等形式呈现，体现为经验总结和实施方法的具体表现。

3. 发展历程不同

技术先于科学出现，技术的不断累积为科学提供了坚实的物质基础。自19世纪下半叶起，科学研究与技术之间的相互依赖关系日益紧密，使得科学成为首要的生产力。科学中的技术应用得到了广泛推广，引发了科技领域的数次革命。通过深入研究二者的发展历程，可以清晰地揭示科学革命与科学技术革命（简称"科技革命"）在演变过程中的联系与差异，见表1-3。

表1-3 科学革命与科学技术革命的发展历程

阶段	科学革命		阶段	科学技术革命（科技革命）	
	时间	事件/成果		时间	事件/成果
第一次	16—17世纪	哥白尼的"日心说"为代表建立了近代自然科学体系	第一次	18世纪60年代—19世纪中期	工业革命，蒸汽机的发明和使用
第二次	19世纪	化学、物理学、生物学的重大理论突破	第二次	19世纪70年代—20世纪初	电力的发现和使用
第三次	19世纪末—20世纪初	宏观领域-微观领域 相对论和量子力学的建立	第三次	20世纪40、50年代开始	计算机、能源、新材料、空间、生物等新兴技术
第四次	20世纪后期开始	系统科学、生物科学	第四次	20世纪末至21世纪初	互联网、信息处理技术
			第五次	21世纪初至今	电子信息技术普及、纳米科学技术、生命生物技术等
			第六次	……	新生物学革命、航空技术

由此可见，仅从科学领域的技术发展角度来看，新技术的更新换代速度及革命性发展的态势，相较于科学领域的飞跃式发展均更为迅速。

（二）科学与技术的联系

1. 技术发展是科学发展的基础

简言之，科学是对"是什么、为什么、做什么"的系统性探究，而技术则是合理运用相关知识以改变世界的手段。相较于科学（体系化的知识系统），技术更直接地

与实际活动关联，是人类实践活动积累的产物，体现了生产力的发展水平。在通常意义上，技术并不绝对依赖于科学，也不一定存在明确或清晰的因果联系。实际上，将"科学"与"技术"并论的联姻关系并非天生，而是始于18—19世纪的工业革命。在此之前，人类实践生活长期受到"经验技术"的支配。若无技术作为物质基础，无迫切的研究需求，科学便无法诞生。如我国古代的四大发明，便是基于经验积累逐渐发展的技术基础上产生的。

此外，在科学理论形成的研究活动中，同样离不开技术的支持。技术的发展为科学研究提供了必要的手段。例如，利用计算机技术进行数据抓取和分析，根据研究需求设计实验方法等。

2. 科学发展是技术进步的导向

技术乃科学之应用，科学则为技术之源泉，技术的持续发展是科学不断进步的结果。因此，技术既是科学的工具，亦是文化的载体。

言及社会之进步，我们通常皆将其归功于"科学家的发明"，而较少提及"工程师"（此处特指偏技能型的人才）与发明的关联，究其原因，正是由于技术创新的方向很大程度上取决于科学研究的导向。基于科学基石的现代科技（科学的技术），如电磁波技术等，直至19世纪末20世纪初方真正崭露头角。由此可见，科学革命引领技术创新，进而推动社会变革，使社会得以持续发展，不断进步。

2020年11月，习近平总书记在浦东开发开放30周年庆祝大会上指出："科学技术从来没有像今天这样深刻影响着国家前途命运，从来没有像今天这样深刻影响着人民幸福安康。"现代技术源于科学知识，科学理论的进步推动了技术的革新。同时，现代科学研究也离不开技术的支持，许多技术需求逐渐成为科研目标。在未来，科学与技术的联系将更加紧密，呈现出边界交融、相互关联、相互促进、相互制约的总体特征。

二、理解科学发展的本质

（一）范式的革命

美国科学哲学家托马斯·库恩从社会学视角探讨了科学革命的结构问题，主张科学革命实质上是"范式"（paradigm）的革命，即对世界认知视角的彻底转变。他阐述道："在什么样的过程中范式的新候选者替换了老的？不论是一个发现或一个理论，任何对自然的新诠释者都首先浮于一个或少数几个人的心中。是他们首先学会以不同的眼光看这个世界。"可见，为了实现人类的发展与追求真理，科学革命必然会发生。只有通过多角度探讨科学领域，拓宽观察事物的视野，才能颠覆传统观念，打破旧的范式，开创全新的科学发展路径。

科学的本质是创新，因此，它必须具有反叛和颠覆特质，实现新旧更替。在科学革命的历程中，正是通过一次次对原有科学范式的推翻与重建，才能称之为"革命"。例如，哥白尼的"日心说"是对中世纪神学及"地心说"的挑战，伽利略和牛顿的理论是对亚里士多德力学理论的突破，爱因斯坦提出的相对论也可视为对牛顿绝对空间

理论的革新等。

尽管我们尚不知科技的终极目标为何，但是勇于承认"无知"，始终保持"我们不知道应朝哪个方向走"的态度，才能留下改变和思考的空间，为发展方向问题提供新的贡献和发现可能性。未来，或许还将出现新一轮的颠覆，引领科学革命迈向新的境界。这种勇于挑战旧有基本共识——范式，以批判性思维重新审视问题的科学实践方法，正是从事科学研究不可或缺的重要精神。

（二）自然科学与社会科学的共同进步

科学革命与单纯的技术革命有所不同，它或许始于自然科学领域的事件和理论成果，但最终却引发了一种涉及个体认知、社会意识、公共政策、产业变革的社会性回应。因此，科学革命不仅是自然科学和形式科学领域的，也是社会科学领域的。其最终的影响在于人类社会的根本性变革。

例如，在第一次科学革命之后，人们开始认识到"科学是解释世界真理的唯一途径"，从而摒弃了西方长达1 000多年的宗教神学统治。随后，在两次工业革命的过程中，人类的生活方式和生产实践不断革新，引发社会制度的变革，调整不适应生产力的生产关系各个环节。然而，在此期间，各国资本主义发展的不均衡导致了第一次和第二次世界大战。这段人类历史上的惨痛经历，促使人们不断重新思考现实社会的发展，规划社会科学各领域更为合理的发展方向，以避免在技术发展过程中引发不良社会问题和伦理问题。

爱因斯坦曾在一次访谈中提到，"今天科学没有把神的存在证明出来，是由于科学还没有发展到那种程度"。时至今日，无论是自然科学领域，或是形式科学领域，都没有彻底解决"证明或否认神的存在"的问题。有学者认为，也应从社会科学的范畴进行共同努力。无论如何，科学的进步，依赖科学各范畴和领域的共同发展与协同进步。

（三）系统科学的进一步发展

我们正处于第四次科学革命来临的新阶段。部分学者主张，系统科学及其相关领域的发展是这次科学革命的重要基石。预计，未来的科学革命将在系统科学不断演进且与其他学科领域交融的基础上发生。

系统科学起源于20世纪20年代。约从40年代开始，系统科学领域逐渐形成了三大重要分支学科，分别为：系统论（systems theory，由美籍奥地利生物学家路德维希·冯·贝塔朗菲创立）、控制论（cybernetics，由美国数学家诺伯特·维纳创立）、信息论（information theory，由美国数学家克劳德·香农创立）。人们习惯将这3门分支学科的英文首字母组合在一起，称之为SCI论，或"老三论"。

在此基础上，20世纪70年代系统科学领域又取得了进一步的显著进展，主要成果包括耗散结构论（dissipative structure theory，创立者为俄裔比利时物理化学家伊里亚·普里戈金）、协同论（synergetics，创立者为德国物理学家赫尔曼·哈肯）及突变论（catastrophe，创立者为荷兰植物学家和遗传学家雨果·德弗里斯）。将这3门分支学科的英文首字母组合，称之为DSC论，亦被人称为"新三论"。

系统科学的新发展是与21世纪计算机科学、人工智能、纳米化学、生物科学与医

学等领域的协同进步紧密相连的。作为一门交叉学科，系统科学在与其他相关学科领域的交融互通中，既运用近现代数学物理方法，又采纳信息科学技术等现代研究工具。这不仅为认识角度带来革新，亦为研究方法带来变革。在此基础上，传统学科分类未来或许将被进一步打破，科学的发展将愈发呈现交叉趋势，更加重视系统思维能力，并更加关注人类本身。

> 【问题与思考】
>
> 1. 在你的日常生活中，是否曾感受到最新科技发展所带来的影响？请举例说明此项科技如何改变你的生活。
> 2. 你所从事的专业领域属于哪一种科学体系？在相关专业中，你学习了哪些技术？
> 3. 科学技术是否具有良莠之分？在技术层面上又如何体现？

第六节　科学技术中的文化思维

一、古典哲学与科学观念

科学技术中的文化思维（一）

（一）洞穴的隐喻

在古希腊哲学家柏拉图的著作《理想国》第七卷中，阐述了一个寓言故事：在一个昏暗的洞穴里，一群"囚徒"自出生起便身处束缚之中，仅能仰望洞壁。庆幸的是，他们的生活不乏点缀：篝火在身后摇曳，火光将影子投映在石壁上。每当有路人经过，影子随之变幻，搭配交谈声，囚徒们误以为那是影子在发声。某日，束缚"囚徒"的绳索意外松脱，一人得以奔向洞口，见证了耀眼阳光，领略了岩壁"影戏"之外的广袤世界。他惊奇地返回洞穴，向同伴诉说所见，却遭遇质疑。面对未知世界，他们究竟会选择挣脱束缚，勇敢探索，还是重返洞穴，重系绳索，延续习以为常的生活呢？

真理难以捉摸，宇宙浩瀚无垠。在"探索世界"的道路上，人类犹如洞穴逃脱的"囚徒"：随着探索的深入，人们逐渐认识到：已知越多，未知亦越庞大。科学的方法解开了束缚人类进步的绳索，引领我们走出认知的洞穴。然而，未知世界的"阳光"刺眼，探索的勇气必不可少。科学进步与文明发展源于人类认识世界方式的根本变革，需要认识角度的创新。在这一过程中，怀疑、批判、颠覆与革命不可或缺。人类生命及主观能动性的价值恰恰在于此，这是一场伟大的冒险，值得人们投入热情与精力。

（二）理性的萌芽

关于世界起源的问题，自古以来，人类一直在探索答案。在科学诞生之前，人们对世界本源的理解主要以自我为中心。例如，古代人根据自身的认知，想象出具有人类形象的强大"神灵"，试图通过这些"神灵"的力量来解释那些无法理解的未知现象。那时的人们犹如被囚禁在洞穴中的"囚徒"，视野和观点显然是有限的。在这个过程中，无数的学者先贤殚精竭虑，付出了极大的努力，推动了人类认识领域的不断发展。

1. 米利都学派：古典唯物主义

在公元前5世纪初，一种全新的思维方式在古希腊城市米利都（Miletus）诞生。哲学家泰勒斯（Thales）在此创立了古希腊最早的哲学学派——米利都学派。泰勒斯不仅在哲学领域建树颇丰，同时在天文学、数学等自然科学领域也有杰出贡献，因此被誉为"科学和哲学之祖"，成为西方思想史上首位留名的思想家。自米利都学派起，"批判性思维"逐渐融入人类修正世界观的认识路径，为科学的发展洒下了第一缕曙光，奠定了科学和哲学思维的基本框架。

在泰勒斯的门徒中，有主张万物本原为"无限定"的古典唯物主义哲学家阿那克西曼德，以及被誉为"批判语法学家"的赫卡戊斯。米利都学派的思辨代表了古典朴素唯物主义的高峰，他们坚信世界的本原为"物质"，将水、气等具体物质视为万物的基础。

相近时期，爱菲斯学派的创立者赫拉克利特，亦承袭了米利都学派自然哲学的观点，主张"火"为世界的本原。此外，赫拉克利特还是首个探讨认识论的哲学家，他提出了"逻各斯"（可认知的规律）思想，被伟大的革命导师列宁赞誉为"辩证法的奠基人"。在一定程度上，赫拉克利特的认识论观念推动了公元前5世纪希腊"智者运动"的兴起。

2. 毕达格拉斯：万物皆数

在米利都学派中，最为广泛认知的学者当属"数学之父"毕达哥拉斯。毕达哥拉斯是史上首位高度重视数学的学者，他创立了毕达哥拉斯学派，运用"演绎法"证明了脍炙人口的勾股定理，揭示了1：0.618的黄金分割比例，并提出了"和谐"的理念。这一成果对后世艺术及设计领域，尤其在建筑、绘画、雕塑等造型艺术方面的创作原则产生了深远影响。毕达哥拉斯主张用数解释世界本原，倡导"万物皆数""数为宇宙提供概念模型"的观点。

尽管毕达哥拉斯的思想带有一定程度的形而上学色彩，但相较于前人"神灵"式的世界观，其观念已取得了划时代的发展。毕达哥拉斯思想的先进性在于，借助数学的理性思维，世间事物得以解析、描述，甚至在一定程度上有被"预测"的可能。数学作为一种高度便利的研究方法，至今仍为科学发展所依赖的主要工具之一。

3. 希腊三贤：苏格拉底、柏拉图、亚里士多德

受到赫拉克利特"万物流变"观念与认识论思想的影响，大约公元前5世纪左右，古希腊启动了一场"智者运动"，并提出"人是万物的尺度"的观点。自此，关于探

索物质世界本原和研究宇宙生成原理的古希腊自然哲学暂告一段落,哲学研究的重心转向人类自身。在此基础上,苏格拉底、柏拉图和亚里士多德构建了各自的哲学思想体系。

1)苏格拉底:精神的"助产士"

苏格拉底,被誉为西方哲学的奠基者,是这一体系最早的先驱。他关注现实和当下的人,一生追求"真理",甚至为真理从容赴死。苏格拉底擅长运用辩论与诘问的方式,进行精神和思想的"助产士"活动。他对"美、正义"等人类伦理问题的研究,可被视为现代社会科学方法的早期体现。

2)柏拉图:"理式"为先

今日我们对于苏格拉底思想的了解,主要源自其弟子柏拉图的阐述,以师生对话的方式体现在柏拉图《理想国》这一代表性著作中。柏拉图在继承并发展老师的"概念论"等观点的基础上,构建了以"理念论"为核心的哲学体系。他认为,"理念世界"为永恒不变的真实存在,相较之下,人类感知到的"感觉世界"不过是理念世界的倒影,是现象的组合,会在各种因素影响下不断变动,因此不具备真实性。

柏拉图将"理式"这种宇宙原则视为首要,主张理念先于客观现实存在(可参见前文中提到的"三张床"理论),这无疑是唯心主义的立场。值得注意的是,他在《理想国》中著名的"洞穴隐喻"实际上是为了阐述"墙壁上的影子 = 形式 = 不真实"的观点,然而正是由于囚徒所见的投影源于洞外实际的人(客观现实),才得以以投影形式(遵循自然科学规律)呈现在墙壁之上。倘若经过洞外的仅为"理念的人",那么墙壁上恐怕无法形成影像。

3)亚里士多德:"百科全书式"科学家

因此,柏拉图的弟子亚里士多德颠覆了其导师的见解,提出了"实体论",主张世界并非理念的产物,而是实际的存在。在探究诗与艺术起源时,他倡导"模仿说",即艺术生成源于对客观现实的模仿,而非如柏拉图所提出的"灵感说"(艺术源于理念的瞬间降临,艺术家仅作为神的传导者)。除树立唯物哲学观念外,亚里士多德还创立了"形式逻辑学",擅长运用批判性研究方法,这些均是他科学精神的鲜明体现。

此外,亚里士多德在物理学(该学科名称源于其著作《物理学》)、生物学、政治学等领域,都取得了显著成就。他将科学划分为"理论科学"、"实践科学"与"创造科学"(诗学,堪称艺术学科创立的早期模板),几乎对各个学科都作出了贡献。因此,亚里士多德不仅是一位哲学家,更是一位"百科全书式"的科学家。

4)希腊三贤推动科学进步的贡献

自苏格拉底至亚里士多德,尽管他们的研究重心并非自然科学,但其哲学观念对科学进步产生了深远影响,同时在教育和知识传承领域树立了卓越典范。

苏格拉底致力于教育事业,雅典的广场和街头皆为他与人辩论、授课的"露天教室"。柏拉图在阿卡德摩创立了柏拉图学园,高度赞同毕达哥拉斯对数学的重视,激励学生探索数学定律和天文学,培养出如欧多克斯等对后世产生重大影响的天文学家。学园门口更镌刻着一句话:"不懂数学者不得入内。"亚里士多德亦创立了吕克昂学园,曾言:"吾爱吾师,吾更爱真理。"其观念与唐代韩愈在《师说》中的论述:"弟子不必

不如师，师不必贤于弟子"异曲同工，皆体现了其科学批判精神。

4. 留基伯与德谟克里特：原子论

米利都的哲学思想影响深远，如原子论的创立者留基伯，他率先提出万物由原子构成的观点。据传，他曾游历米利都，并在阿夫季拉创立了专注于科学和哲学教育的学校。伟大的唯物主义、自然主义哲学家德谟克里特便是他的学生。师生二人进一步发展了米利都学派阿纳克西米尼关于"物质可以汇聚或扩散"的理论，认为：世界的本原是原子。

德谟克里特通过观察物质现象提出疑问："将某物持续分割，最终会得到什么？"他推断，物质应由不可再分的微小原子构成。在此基础上，德谟克里特撰写了一系列著作，包括《宇宙大系统》《宇宙小系统》和《论原子的运动》等，展示出其明确的自然主义和唯物主义理性倾向，试图借助物理方法，向人类揭示世界的真实面貌。令人惊叹的是，在缺乏显微镜、质谱仪等现代设备的情况下，德谟克里特仍能展现出如此开创性的思维。

原子论的学说，直到23个世纪后才由现代科学的奠基人爱因斯坦运用量子力学予以证实和解答（1905年）。相隔两千多年的时光，这一问一答闪耀着人类理性光辉，呈现出惊人一致的神秘联结。

5.《物性论》：以诗歌艺术为载体的科学表达

令人惋惜的是，德谟克里特的著作几乎未能保存下来。然而，幸运的是，约公元1437年，古罗马诗人、哲学家卢克莱修创作了一部哲理长诗《物性论》，其中阐述了德谟克里特的古典原子论及其学生伊壁鸠鲁的哲学思想。借助"诗歌"这一艺术形式，他们的思想得以规避黑暗时代的思想浩劫，流传于世（见图1-8）。

科学的进步源于不断的颠覆与创新。哥白尼，首位引领科学革命的先驱，他的理念源于古代

《物性论》节选
De Rerum Natura

这个世界就是借这些结合和运动
而生成和存在，并永远重新获得补充。
世界不是神 但即使我从未认识什么是事物的始基，
根据天的行为和别的许多事实，
我也敢于来断定这一点：
万物绝不是神力为我们而创造的——
它是如此充满着巨大的缺点。
……
那太古的物质的结集以什么方式诞生，
形成天地和深不可测的海岸，
形成太阳和月亮的运行轨道，
我将逐一来说明。因为，实在说，
事物的始基既不是按计谋而建立自己，
不是由于什么心灵的聪明作为
而各各落在它自己适当的地位上；
它们也不是订立契约规定各应如何运动；
而是因为许多的事物的始基，
每种各式，自无限的远古以来
就被撞击所骚扰，并且由于自己的重量
而运动着，经常不断地被带动飘荡，
以一切的方式互相遇集在一起，
并且尝试过由于它们的互相结合
而能够创造出来每一样东西
……

——卢克莱修（Lucretius）

罗马共和国末期诗人、哲学家

图 1-8 卢克莱修所著哲理长诗《物性论》节选

科学与哲学思想的交融。激发他投身天文学研究的火种，是先贤托勒密的《至大

论》，这部著作汇集了古希腊天文学家与数学家们的杰出成果，深受毕达哥拉斯、欧多克斯（柏拉图学院的天文学家）等人影响。然而，哥白尼在科学史上最卓越的成就，却正是以"日心说"颠覆了托勒密的"地心说"，他的科学批判精神，可追溯至公元前5世纪的米利都学派。

与科学一样，哲学亦是一个不断质疑、持续探寻真理的过程。古典哲学作为西方科学发展的源泉，为哥白尼、伽利略、培根、笛卡尔、牛顿等对科学的探索提供了丰富的思想养分。古希腊、古罗马土壤中孕育的理性精神，成了科学及人类文化发展最为坚实的基石。自此，"科学哲学"也逐渐成熟、丰富，发展成一门独立的学科。

二、科技发展与理性思辨

科学技术中的文化思维（二）

（一）指数式发展的现代科技

岁月如梭，自古典科学在人类历史舞台上首次闪耀光辉已过去两千年，近代科学亦已问世5个世纪。1953年，海德格尔在《科学与沉思》中阐述："科学已经发展出一种在地球其他任何地方都找不到的权力，并且正在把这种权力最终覆盖于整个地球上。"自爱因斯坦以相对论、量子力学等成果开创"现代科学技术新纪元"以来，科学知识更新速度日益加快，新型科学技术的发展呈现出"指数式"的增长趋势。如今，科技与人类的关系愈发紧密，已成为人类文化中不可或缺的重要支柱。

1. 摩尔定律

1965年4月，英特尔（Intel）的创始人之一戈登·摩尔在《电子学杂志》（*Electronics Magazine*）发表了一篇论述，指出："集成电路上可容纳的晶体管数目，约每隔两年便会增加一倍。"这一观点从存储器芯片的发展中提炼出来，不仅能够阐释计算存储器件容量的提升，还能够反映计算机性能的发展趋势，甚至成为许多工业技术发展速度预测的基准。举例来说，从19世纪末电话的发明到普及，大约花费了半个世纪的时间；而到了20世纪末，手机从发明到广泛应用，仅用了10年光阴。通过对技术指数发展的总结，我们可以发现，技术的发展速度远远超过了以往的任何时代。

2. 加速回归定律

2001年，美国知名未来学家雷·库兹韦尔（Ray Kurzweil）在摩尔定律的基础上，进行了进一步的阐述和拓展，提出了库兹韦尔加速回归定理（Kurzweil's Law of Accelerated Return）。该定理概括道："人类出现以来，所有技术发展都是以指数增长。"他由此提炼出了"加速回归定律"，并表示，技术的加速发展是这一定律的必然产物。定律描绘了进化步伐的加快及进化过程中产物的指数级增长。库兹韦尔特别强调了信息技术的发展速度："如今，每年信息技术的能力都在翻倍，信息技术已广泛渗透至各个行业。在未来数十年，随着GNR（genetics, nanotechnology, robotics，即基因工程、纳米科技、机器人技术）革命的全面实现，人类活动的方方面面都将涵盖信息技术，进而直

接受益于加速回归定律。"

3. 奇点理论

关于奇点（singularity）的概念，从广义上讲，奇点即"起点"，是指一个非常重要、从无到有的转折点或跨越点。在不同的学科领域中，奇点的具体定义和含义有所不同。在数学领域，奇点通常被描述为"无限小且不实际存在的'点'"。在物理学领域，奇点通常指代"黑洞的中心，即时空无限弯曲的那点"。而在宇宙学领域，奇点则被理解为"是大爆炸宇宙论中世界诞生的起点"。

在科学技术进步的背景下，技术奇点（technological singularity）的理论应运而生，这同样源于美国未来学家雷·库兹韦尔（见图1-9）的研究。他提出，预计在2045年，人工智能将抵达超越人类智能的转折点。他认为，奇点的降临正是加速回归定律的必然产物。

"我们的未来不再是经历进化，而是要经历爆炸。"

——雷·库兹韦尔

图1-9 纪录片《奇点临近》（2010）中雷·库兹韦尔访谈片段。微软创始人比尔盖茨称赞他为"预测人工智能最准的未来学家"

在历史长河中，关于奇点与科技发展的论述首次出现于1945年波兰数学家斯塔尼斯拉夫·乌拉姆与计算机科学家冯·诺伊曼的一次交谈。他们观点一致，认为科技发展将引领人类步入一个前所未有的阶段，即所谓"奇点"。在这一关键时刻，我们所熟知的社会、艺术及生活模式将发生翻天覆地的变化。因此，在某种程度上，技术奇点的到来将促使人类生活方式彻底转型。针对这一预言，人们展开了诸多充满担忧的讨论。

（二）有关科技"异化"的讨论

随着科学技术的迅猛发展，人们开始忧虑：人类是否能掌控科技的发展？现代社会的人口激增和环境污染，是否源于科技发展的双刃剑影响？科技的发展是否会反过来威胁人类的生存根基？此类关于科技"异化"的担忧似乎已成为现代文化的一种现象。

所谓"科技异化"，是指人们运用科学技术改造、塑造和实践过的对象物，或人们通过科学技术所创造的对象物，不仅未能对实践主体和科技主体的本质力量及其过程给予积极肯定，反而成为压抑、束缚、报复和否定主体本质力量的不利因素，成为不利于人类生存和发展的异己性力量。这种力量并非服务于人类，而是相反地对人类产生负面影响。以下是相关领域的几件较为典型的思想和事例。

1. 科学怪人

1818年，著名作家玛丽·雪莱创作了一部具有深远意义的小说《弗兰肯斯坦》，亦称《科学怪人》，讲述了一个"疯狂科学家"和他制造的人工生命之间的故事。这部作品开创了"科幻"这一文学流派，并在文学艺术领域取得了巨大成就。然而，故事并未为读者呈现一幅美好画卷：科学家所创造的人工生命失控，变为恐怖怪物，犯下诸多罪行。实际上，这部小说还有别名："现代普罗米修斯"。作者将疯狂科学家比作古代神祇普罗米修斯，他用泥土创造人类，轻率地赋予火种，导致世间纷争。因触犯自然法则，普罗米修斯遭受宙斯惩罚。由此可见，作者对违反自然、擅自造人行为持有一定负面观点。

在这部作品创作之际，西方社会正面临工业革命的高潮阶段，英国、法国、美国等国家已相继完成科技革命，众多科学领域取得了显著的突破。科技前所未有的发展改变了人们的生活方式和思维模式，当时的人们对科学改变世界的潜力充满期待。然而，令人玩味的是，这部被誉为"世界首部真正意义上的科幻小说"的作品，实则是对科技发展可能孕育出"恶之花"的警示。

2. 反乌托邦思想

在20世纪六七十年代，诸多论述反乌托邦（又称敌托邦，系乌托邦之反义词）的著作应运而生，诸如赫伯特·马尔库塞的《单向度的人》（*One-Dimensional Man*）及雅克·埃吕尔的《技术社会》（*The Technological Society*）等。

这些作者们普遍担忧"技术会失控"，担心这些人工创造的产物日益强大，甚至可能对我们原本拥有的自然客观环境产生反噬。在面对新事物时，人们往往对其抱有正反两面的设想。德国当代哲学家尤尔根·哈贝马斯对马尔库塞的观点进行了有批判的继承。在论述马尔库塞的科学观时，他指出："科学和技术的合理形式，即体现在目的理性活动系统中的合理性，正在扩大成为生活方式，成为生活世界的'历史的总体性'。"同时，德国社会学家马克斯·韦伯也期望通过社会合理化来阐述和解释这一过程。

科学与技术趋向统一，形成了所谓的"技术现实"。这一现实体现了当前文化将技术视为非人性范畴，并因此与其产生对抗的特性。在《弗兰肯斯坦》之后，众多科幻题材作品以反乌托邦的视角，深入探讨科技发展与人类关系的议题，如俄国作家

扎米亚京的《我们》(*We*)、英国作家阿道司·赫胥黎的《美丽新世界》(*Brave New World*)，以及英国作家乔治·奥威尔的《1984》《动物庄园》(*Animal Farm: A Fairy Story*)等作品。

3. 机器人三定律

1942年，美国作家艾萨克·阿西莫夫（Isaac Asimov）在科幻作品《转圈圈》(*Runaround*)中首次明确提出了著名的"机器人三定律"，随后又将其发展为4条。具体内容见表1-4。

表1-4 艾萨克·阿西莫夫的机器人相关理论

1942年《转圈圈》 （首次提出"机器人三定律"）		1985年《机器人与帝国》（增加"第零法则"）	
第一法则	机器人不得伤害人类，或袖手旁观坐视人类受到伤害	第零法则	机器人不得伤害人类整体，或袖手旁观坐视人类整体受到伤害
第二法则	除非违背第一法则，机器人必须服从人类的命令	第一法则	除非违背第零法则，机器人不得伤害人类，或袖手旁观坐视人类受到伤害
第三法则	在不违背第一及第二法则下，机器人必须保护自己	第二法则	除非违背第零或第一法则，机器人必须服从人类的命令
		第三法则	在不违背第零至第二法则下，机器人必须保护自己

"机器人三定律"的影响深远，已然成为机器人诞生之际必须内嵌的"道德基因"。此定律不仅对后续科幻题材艺术创作具有重大指导价值，而且已超越文学艺术领域，成为机器人学发展的基石及人工智能学科发展的准则与指南。

4. 人工智能迷思

"机器正在日益接近人类"。科技持续发展，人们对这方面的担忧并未消除，甚至与日俱增。当前，这种担忧在人工智能（artificial intelligence，AI）领域表现得尤为突出。2016年春天，人工智能Alpha Go战胜了世界顶级围棋高手李世石，成为瞩目焦点。此外，以Midjourney、OpenAI平台开发的Chat GPT-4和DALL-E，阿里云推出的基于AI技术的设计平台"鹿班"、腾讯开发的Dream writer自动化新闻写稿机器人、新华社推出的AI短视频生产平台MAGIC等为例，引发了全社会层面关于"AI失业"、数字虚拟人的"人类替代性"等话题讨论，似乎都证实了所谓的"人工智能威胁论"。认同这一观点的，同样包括著名理论物理学家史蒂芬·霍金，特斯拉及Space X创始人埃隆·马斯克等科学家、发明家和大型企业家。

李开复博士在其著作《人工智能》中阐述了人工智能的3种不同层级：弱人工智能（weak AI）、强人工智能（strong AI）与超人工智能（super intelligence）。现阶段我们所接触到的AI，主要包括限制领域人工智能（narrow AI）或应用型人工智能

（applied AI）。牛津大学哲学家、未来学家尼克·波斯特洛姆（Nick Bostrom）在《超级智能》一书中，将超人工智能定义为"在科学创造力、智慧和社交能力等每一方面都比最强的人类大脑聪明很多的智能"。

当前，人工智能的发展仍处于初级阶段，因此，不必过分担忧。对于人类而言，人工智能仍是被大部分人们视为一种前所未有的便利性工具，并未真正对人类文化及存在的根本构成"威胁"。

5. 回到原点

世界的本原是什么？这是一个历经数千年的哲学课题。在现代科技的支持下，我们能否超越古希腊哲学家的思考，对这一问题得出更为确切的解答？事实上，答案并无定论。

从现代科学的角度出发：在微观层面，世界由原子、电子及夸克（构成物质的基本单元）组成；在宏观层面，在我们生活的三维空间之外，还存在着更多未知的世界维度，其最高可达十一维。而旅行者1号已成功探索至距离地球约125个天文单位的深空，使我们意识到，相较于广阔的宇宙，地球仅为一颗"暗淡蓝点"。然而，尽管如此，人类尚未突破太阳系的界限……

谈及机械生命与人工智能，20世纪德国存在主义哲学家海德格尔曾言："一切都取决于以得当的方式使用作为手段的技术……我们要'在精神上操纵'技术。我们要控制技术。技术愈是有脱离人类的统治的危险，对于技术的控制意愿就愈加迫切。"在未来，科技将持续发展，新兴事物不断超越现有认知。作为现代社会中的独立个体，我们应从正视科技异化问题出发，重新探讨科技发展本质及其潜在图景，进而正确认识所处世界。

纵观人类历史发展，科技进步使我们认识到世界之广大，既无法尽视细微，又难以触及深远。在《技术的追问》一文中，海德格尔提出："由于技术之本质并非任何技术因素，所以对技术的根本性沉思和对技术的决定性解析必须在某个领域里进行，该领域一方面与技术之本质有亲缘关系，另一方面却又与技术之本质有根本的不同。这样一个领域就是艺术。"

作为已知宇宙中唯一具备主体性思维的生命体物种，人类是渺小的，就如同人的感官确实有着极限。然而，什么是趋近于无极限的呢？或许就是以科学、艺术为表征的人类精神、思想和文化。

【问题与思考】

1. 你如何看待哲学与科学之间的关系？有对你产生深刻影响的哲学观念吗？
2. 你在专业学习或从事科学研究时，有以批判性的角度思考，甚至试图推翻前人观点的时刻吗？请谈一谈。

【探索与汇报 1】

题目：关于科学的一点哲学思考

你觉得在未来科学发展的过程中，我们应注意些什么？你如何看待人工智能的发展？它会超越人类吗？请围绕以上两个问题进行思考（可以任选其一），并进行小组讨论，寻找 1~2 个具体、现实案例作为例证，说明观点，并进行现场回答。

具体要求如下：

1. 进行小组讨论，准备约 10 分钟的主题汇报。
2. 选择主题需要包含 1~2 个具体案例。
3. 尽量体现前述讲授环节中的知识点，鼓励提出创新的观点。

第二章

链接艺术与科学

【本章导读】

本章着重分析了艺术与科学之间的关系、互动、共生及共荣 4 个方面。其中，艺术与科学的共荣部分较为重要。根据历史发展，共荣阶段可划分为理念阶段、应用阶段及反思阶段。本章在第一章的基础上，进一步从历史视角梳理了艺术与科学发展的重大事件，并总结了二者关系的未来趋势。

第一节　艺术与科学的关系

一、历史：3 种不同论调

科学与艺术，曾因其独特的属性而被世人比喻为冰与火。它们各自的特性分明，又皆为人类文化的两大核心领域，对人类文明的发展至关重要。因此，自古以来，人们持续探讨艺术与科学之间的关系。总体而言，这种探讨表现为 3 种截然不同的认识论取向：同一论、对立论和综合论。

（一）同一论

同一论观点主张艺术与科学本质相同，强调二者皆依赖于人类的创新思维，相应的实践行为亦属创新性活动，因此，二者具有相似之处，甚至在一定程度上保持一致。为证实此观点，人们往往在艺术与科学的历史发展过程中寻找具有代表性的案例进行印证。

首先，许多成就斐然的大科学家亦具备高度的艺术才华。例如，理查德·费曼因量子电动力学而荣获诺贝尔物理学奖。费曼不仅是一位杰出的物理学家，还是一位艺术家、舞蹈家及邦戈鼓手；达·芬奇作为伟大的艺术家，同时在工程学、物理学、天文学、地质学、建筑学、解剖学等自然科学领域有不菲的建树。

其次，诸多具有较高审美价值的艺术作品，也呈现出了不同程度的科学性思维。如古典主义绘画强调视觉元素的构成感，重视体现对"黄金分割定律"和"透视几何学"等科学方法的运用。在现代技术创作条件下，数字艺术、交互艺术等作品，亦要求艺术家掌握计算机知识和数字化处理手段。此外，诸如化学中的分子结构模型、数学中的非欧几里得几何体等科学领域成果，亦能给人带来源于"科学之美"的艺术震撼。

"同一论"的观点具有一定合理性，表现为认识到在特定条件下，艺术与科学相互交融乃至合而为一。然而，其不足之处在于过于笼统，并未对二者本质进行具体探讨，且忽视了它们在文化系统中的独有特征。

（二）对立论

对立论观点主张，艺术与科学是两种截然不同的文化形态，其间的本质差异源于它们各自所具备的文化特质：艺术求美，以审美为目标，而科学求真，旨在追求真理。艺术主要通过具象思维塑造具体形象，而科学普遍运用抽象思维进行逻辑分析。

秉持此类观点的人士通常认为：艺术与科学在根本上存在冲突与抵触。首先，艺术强调个性与创新，然而科技进步往往会推动社会生活趋于标准化，导致艺术创作主体丧失独特的艺术思维，从而"泯然众人矣"。因此，科技进步被视为艺术发展的阻碍。其次，过分关注实践成果中的艺术美感，可能导致实用性、功能性的忽视，进而陷入"华而不实"的陷阱，削弱社会生产力，从而阻碍科学与技术的发展。

"对立论"的观点同样并非完全正确。它仅关注到艺术与科学二者的不同的文化特征，却未能将二者置于人类文化的复杂大系统中进行全面审视。更为重要的是，该观点片面地将艺术与科学割裂开来，忽视了它们在人类文化发展中的相互关联与互动。

（三）综合论

经过漫长且复杂的辩论，人们重新审视艺术与科学之间关系的表现形式：从宏观视角考察二者的历史发展，从中观视角观察其文化特性，以及从微观角度剖析具体案例。在吸收上述两种观点的合理成分、摒弃过于片面或不合理的部分之后，对既往观点进行了整合，从而得出了一种称为"综合论"的更为正确的认识论。

这种观点强调，艺术与科学均为人类文化的基石，二者之间既有区别，又存在联系。将其片面割裂或笼统划归为一体的观点均不够客观。因此，较为正确的观念，应是正视二者的独有特征，辩证地看待它们之间的关系。即：艺术和科学是对立统一的。

二、认知：对立统一与相互促进

艺术与科学之间既存在对立性，又具有统一性。首先，从中观层面审视，艺术与科学之本质文化特点具有显著差异，无论在实施目标、思维模式，还是具体方法上，二者皆各自为政，界限分明。其次，从宏观角度观察，艺术与科学实则相互统一。它们共同源于人类社会实践活动，是人类探索外部世界的两种不同路径，且均须借助想象力和创造力。最后，在微观层面上，优质的艺术作品和科学成果虽各有侧重，却能在一定程度上体现彼此间的借鉴与吸收。

此外，在共同文化的大背景下，艺术与科学呈现出相互促进的关系。以古希腊、文艺复兴、现代性时期等阶段为例，人类历史上艺术文化发展的高峰期，往往也是科学技术汇集的时期。艺术作品揭示人类社会的本质，为科学的发展设定前进方向，而科学进步则为艺术创作提供了物质基础、新技术手段及新题材方向。

具体而言，艺术与科学之间的对立统一关系见表2-1。

表 2-1　艺术与科学的对立统一关系表

	具体的方面	艺术	科学
对立	实施目的	求美、满足审美需求	求真、发现客观规律
	思维方式	以形象思维为主	以抽象思维为主
	具体手段	具有主观性、独特性	具有客观性、普遍性
统一	二者同属人类精神文化的重要方面，根源于社会实践，能够体现人类文明发展的最高水平，文化的整体进步需要艺术与科学的均衡发展		
	二者相互促进： 1. 艺术作品反映人类社会的本质，为科学发展设定前进方向； 2. 科学进步为艺术创作提供物质基础、新技术手段、新题材方向		

三、理解：观念探索与实际案例

在 20 世纪 50 年代，著名心理生物学家罗杰·斯佩里通过颇具影响力的"割裂脑实验"，试图证实人类大脑的"左右脑分工理论"。这一理论主张，人的左脑主要负责逻辑思维，被誉为"学术脑"，而右脑则主导形象思维，被称为"艺术脑"（见图 2-1）。科学与艺术，分别与人脑的左右两区紧密相连，也似乎象征着人类精神力量的两种最高表现形式。此外，艺术与科学分别是人类文化的两大重要组成部分。尽管它们看似分属不同的"区域"，但实际上却存在着深刻的内在联系。

图 2-1　根据左右脑分工理论，左脑负责逻辑思维，右脑主导形象思维

（一）学界探索

针对"艺术与科学的关系"这一议题，尤其是关于"艺术与科技如何协同进步"的研究，不仅艺术领域，科学领域同样面临这一重要课题。因此，各领域知名学者，包括哲学家、艺术家、科学家等，纷纷尝试对这一问题作出解答。

1. 世界范围的探索总览

著名物理学家、诺贝尔奖获得者费曼认为，科学研究与艺术创作均离不开创造性想象力，这堪称科学发展的"活力"。另一位诺贝尔物理奖获得者汤川秀树则认为，现代科学的发展需要重新关注艺术与文化。他指出，"现代科学文明的问题在于，人们普遍感到科学日益远离哲学、文学等文化活动。"

在科学史上，诸多杰出人物如伽利略、牛顿均擅长诗歌创作；开普勒是一位音乐家；爱因斯坦则是小提琴演奏家。在当代物理学家中，默里·盖尔曼、维克托·威斯考柏弗、罗伯特·威尔逊等亦分别身兼诗人、作家、音乐家等艺术家的身份。这些事例均表明，科学与艺术之间的紧密联系不容忽视。

2. 钱学森：科学的艺术与艺术的科学

钱学森，我国闻名世界的科学家、两弹一星功勋奖章的获得者，无疑是探索艺术与科学领域的先驱。他不仅于科学领域成就卓越，同时在艺术方面也颇具修养。在科研之旅中，艺术为他提供了源源不断的灵感，助力他拓宽思路，攀登科学高峰。他与音乐家蒋英女士的美满婚姻，更是现实世界中科学与艺术完美结合的典范。

钱学森曾撰写《科学的艺术与艺术的科学》一书，对科学与艺术之间的关系进行了深入探讨。他高度重视科技发展对艺术领域的深远影响，认为新时代的艺术工作者应不断汲取科学知识，并且"利用最新的科学技术成果发扬文艺传统"，"不断创造出许多须臾不可离开现代技术的文艺表现新形式"。同时，他也强调科学家需接受艺术训练，因为"研究形象思维是科学发展的需求"。

在艺术学学科建设方面，钱学森先生贡献良多。早在20世纪80年代初，他便提出了"文艺理论"与"文艺学"的学科划分建议，认为"文艺理论"也属于科学技术，应与自然科学并驾齐驱。这一观点直至2011年艺术学独立为新的学科门类才得以实现。这也充分证明，钱学森对艺术学学科发展的远见卓识和引领作用。

3. 李政道：科学与艺术是一个硬币的两面

杰出的物理学家、诺贝尔奖得主李政道先生，身为科学与艺术交融领域的引领者，他曾阐述："科学和艺术是不可分割的，就像一枚硬币的两面。它们共同的基础是人类的创造力。它们追求的目标都是真理的普遍性。"，"科学……对自然的抽象和总结乃是人类智慧的结晶，这和艺术家的创造是一样的。"

李政道先生在推动艺术与科学的结合方面，作出了重大贡献。他于1986年10月在北京创建了中国高等科学技术中心，并自此开始，每年举办的国际科学学术会议都会邀请画家根据会议的科学主题进行创作，旨在深化科学与艺术的对话。参与此项活动的艺术大师包括李可染、吴作人、黄胄、华君武、吴冠中等，中青年画家如鲁晓波、刘巨德、陈雅丹等也参与其中。

1993年6月，由李政道先生和国画家黄胄共同发起，中国科学院与炎黄艺术馆共同主办的"科学与艺术国际研讨会"在北京成功召开。这次会议对艺术与科学的关系进行了广泛而深入的探讨，为推动二者的融合提供了重要的理论支持。

2001年5月，李政道先生与著名艺术家吴冠中共同筹备的首届"艺术与科学国际作品展暨学术研讨会"在中国美术馆及清华大学举办。两位大师分别以"物之道""生之欲"为主题创作了大型雕塑作品，以艺术的表达方式展现了先进的科学观念。

至今，该学术研讨会已成功举办五届（见表2-2）。李政道先生与吴冠中先生一致认为，艺术与科学在追求真理的道路上虽然角度不同，但二者不可分割。

表2-2 艺术与科学国际作品展暨学术研讨会主题列表

艺术与科学国际作品展暨学术研讨会	
2001年第一届	物之道，生之欲
2006年第二届	当代文化中的艺术与科学
2012年第三届	信息、生态、智慧
2016年第四届	对话达·芬奇
2019年第五届	AS-Helix：人工智能时代的艺术与科学融合

2021年4月，正值清华大学建校110周年庆典之际，习近平总书记莅临进行考察，首站行程即为参观美术学院。习近平总书记强调："美术、艺术、科学、技术之间相互辅助、相互促进、相得益彰。"因此，无论从学术界的探讨，还是从历史与现实的多元视角出发，美术与科技之间的交融互通无疑将成为未来发展的主要趋势。

（二）实际案例

IEEE Spectrum 杂志封面曾印有一句引人深思的话语："当艺术家与工程师携手，创新成果令人瞩目。"知名艺术史学家贡布里希曾表示："古代世界显然把艺术的进步主要看成是技术的进步，也就是模仿技术的获得，这种模仿被他们认为是艺术的基础。"同样，在科学研究领域，也有人认为："科学家在追求美的过程中，往往能触及真理。"实际上，通过深入研究具体案例，我们可以更加清晰地认识到艺术与科学之间的对立统一、相互促进的关系。

例如，在绘画艺术的发展历程中，传统绘画强调精确的透视、平衡的构图和扎实的造型，这与数学、几何学、医学有着密切的联系。在文艺复兴时期，达·芬奇力求人体造型的严谨性，运用了解剖学的知识对人物形象的结构进行深入探索；荷兰版画家埃舍尔的作品蕴含着丰富的数学思想，他出生于科学世家，并在创作过程中与数学

家罗杰·彭罗斯相互启发，以著名的"彭罗斯三角形"等非欧几里得几何体、矛盾空间为题材，创作了大量杰出作品；20 世纪现代艺术时期，立体主义代表人物毕加索等人倡导在作品中展现理性，追求几何之美；随后兴起的后现代主义、纯粹主义更在作品中展现了对分形几何学的创新性表达。

深入探讨艺术流派的发展历程，可以发现其与科学革命的演变具有同步性，呈现出相互关联、互为因果的现象。如文艺复兴时期的人文主义艺术观念，对 18 世纪的第一次科技革命和工业革命产生了间接的推动作用；19 世纪后期的第二次工业革命对人类文化产生了深远影响，催生了现代主义艺术思潮；20 世纪电子计算机、生物科学、系统科学等领域的突破性发展，进一步改变了人们观察世界、认知事物的方式，进而推动后现代主义、当代艺术等崭新艺术形式走向历史舞台。

此外，还有一些值得关注的典型案例。成立于 1780 年的美国艺术与科学院（The American Academy of Arts and Sciences，简称 AAAS）是美国历史最为悠久、地位最高的荣誉学术机构之一，研究内容覆盖了艺术与科学全部的专业领域。该学院首任院长为美国第二任总统约翰·亚当斯，其历史上当选院士的，还包括我国艺术与科学融合的积极倡导者钱学森先生和李政道先生。此外，著名摄影艺术家安塞尔·亚当斯亦是其早期创立者之一。

麦克阿瑟奖（MacArthur Fellows Program 或 MacArthur Fellowship），俗称"天才奖"，创立于 1981 年，被誉为美国跨领域最高奖项之一。该奖项的获奖者多为科学家或政商界杰出人物。1999 年，我国艺术家徐冰荣获该奖项，成为历史上首位获此殊荣的华人。2020 年，华裔女性纪录片导演王男栿再次以艺术家身份获得麦克阿瑟奖。

成立于 1985 年的美国麻省理工学院"媒体实验室"（MIT Media Lab）汇聚了全球最顶尖的科学家与艺术家，被誉为"创造未来的实验室"。其主要的 E14 号教学楼，是由华裔建筑大师贝聿铭设计的，堪称一件建筑艺术佳作。

19 世纪 60 年代，法国作家福楼拜曾预言："艺术越来越科技化，科技越来越艺术化，两者在山麓分手，有朝一日，将于山顶重逢。"如今，这一预言已成为现实：艺术与科学的界限日益交融，衍生出诸如"新媒体艺术""计算机艺术""交互艺术""虚拟现实艺术"等诸多与科技紧密相关的多元形式，成为当前艺术学科和科学学科发展中的热点，进一步印证了艺术与科学关系的日益紧密。

艺术与科学共生的未来已悄然来临。

【问题与思考】

1. 艺术与科学的关系是怎样的？请简单描述。
2. 对艺术发展而言，是科学更重要，还是技术更重要？为什么？

第二节 艺术与科学的互通

一、艺术与科学都是社会文化现象

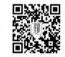
艺术与科学的互通（一）

（一）人类文明的最高表现

艺术与科学作为人类文化现象的两种不同的表现形式，共同构成了人类精神文化的核心支柱。我们所熟知的艺术与科学的案例，均是在人类文明步入成熟阶段后逐渐崭露头角的，始终代表着人类文化发展的最前沿。在历史长河中，艺术曾充当"先头兵"的角色，如文艺复兴时期；其他时候，科学技术则成为"前锋队"，如现代信息数字化阶段。无论在人类文明发展的哪个阶段，任何与文化产物相关的艺术或科学联系，无论其归属于何种类型，皆彰显了其在人类文明巅峰的地位。

人类文明具有深奥、高超、抽象的特质，这充分展现了人类对探索宇宙奥秘和精神世界的渴望。科学和艺术正是对应着这两种永恒不变的人性追求。汉密尔顿在其著作《希腊精神》中指出："文明是对心智的热衷，甚至是对美的热爱，是理智，是温文尔雅，是礼貌周到，是微妙的情感，如果那些我们无法准确衡量的事物变成了头等重要的东西，那便是文明的最高境界。"在审视人类文明发展的漫长历程中，我们发现，中国古代华夏文明、美索不达米亚文明、古埃及文明、印度河流域文明等古老文明，都留下了大量兼具美感与实用性的文化遗产，如绘画、雕塑、石器、玉器、制陶工艺、青铜冶炼、古代天文历法等。若说对自然、他物与人类之间关系的探索标志着科学的起始，那么其中所展现的古朴的造型美与形式美、蕴含的情感表达韵味，便对应着艺术的起源。

吴冠中曾言："科学揭示宇宙的奥妙，艺术揭示情感的奥妙。"文明演进并无预定之终点，自宗教传说之痴迷至科技进步之信仰，我们在探寻世界之路上日益深化，不断对观念与思想进行修正，定位精神与物质之间的相对关系。今日，科学技术之力愈发受到世人重视。尤其在资本主义与工业化生产背景下，现实世界中人们的财富获取，很大程度上取决于科学技术在生产中的应用。因此，在此过程中，艺术更应受到关注，保持一种目击者、审视者的角度，反思人类自身，诘问文明的去处。

（二）把握世界的两种方式

1. 科学之真和艺术之美

从人类最早的有意识制作工具的时期，便显现出对理性与美感的原始追求。随着时代的发展，人们的活动范围从朴素自然的基本生活环境扩展到现代的虚拟现实及宇宙深空等更广阔的领域。这些探索世界的阶段性成果，无一不是借助了对理性之真的探求和对情感之美的追求。

在这一过程中，艺术与科学各自扮演着不同的角色。艺术以情感和直觉为媒介，将内心世界外化；科学则通过理性逻辑，构建起揭示物质世界原理的桥梁。艺术与科学分别以"求美"和"求真"的方式，指导人们的创造性活动，促使人们不断探索"精神世界"和"物质生活"的最大可能性。二者相互交融，密不可分。

马克思曾指出，艺术是人类对世界的一种特殊掌握方式，而人对世界的理论掌握方式是"不同于对世界的艺术精神的、宗教精神的、实践精神的掌握的。"艺术创作的最高审美理想是追求崇高的理性精神与真善美的和谐统一。任何艺术形式的诞生都离不开科学的观念及一定的技术。为了顺利创作，艺术家需要寻求科学的帮助，将其作为实现的工具或创作内容的土壤。表现在以下方面：无论何时，艺术家们总是能最先反思他们所处时代的文化和技术。

当人们被探索真理的好奇心鼓舞，被审美活动所收获的体验打动，个体的积极世界观才能真正建立，形成个体精神构架与情感认知的重要参照。

2. 理性抽象和感性具象

在一般情况下，科学研究世界的方式为理性抽象，体现了对"真"的追求；而艺术把握世界的方式则为感性直觉，试图在对象世界中肯定自身，呼应了对"美"的追求。

首先，艺术的形式具有感性和具象特征。人类对艺术的审美活动，必然经历感官的读取过程，如视觉、听觉、嗅觉等。同时，艺术创作也必须借助特定的具体形式，如画材、肢体、音律、新媒体等媒介，以塑造感性的艺术形象。

其次，科学的形式表现为理性与抽象。对世界真理的探索，通常体现为"定理"或"方法论"。需要注意的是，"科学技术"易与科学本体混淆。尽管科学理念有时以具体技术呈现，但其本质仍需依赖抽象的科学结论与方法。科学技术属于科学成果，是物化的科学，是科学的特定表现形态。

人类文化发展呈现出以下趋势：一方面，文艺创作与赏析日益依赖科学技术；另一方面，科学研究也更加需要文艺素养。新型科技不断融入传统文艺活动，科学进步为艺术创新提供观念与锚点。艺术的普及使科学走向大众，改变人类生活，其面貌深受所处时空科技水平的影响。

二、艺术与科学都源于人类的实践

在马克思主义哲学观念中，人类活动的两大主题分别为"追求真理"与"创造价值"，而真理原则与价值原则则被视为人类活动的两大基本准则。毛泽东曾指出："人的社会实践，不限于生产活动一种形式，还有多种其他的形式，阶级斗争，政治生活，科学和艺术的活动。"实质上，艺术与科学皆源于致力于"真理与价值"的人类实践。

（一）本质：精神文化生产实践

人的实践活动可分为物质活动与文化活动两类。物质活动的实践作用直观明显，而文化活动的实践作用则相对抽象。马克思提出的"精神文化生产"理论，关注"人的全面发展"，涵盖科学、艺术、教育等文化活动及成果，是人类区别于动物的本质特

征。艺术与科学皆属科学文化实践范畴，即生产精神文化产品的实践活动。

精神文化生产作为人类实践，缘于其非孤立、纯粹地生产"精神"或"意识"，并在此基础上实现超越，改变实践主体之外的他人或其他客观存在状态。例如，科学实践提升社会生产力，艺术实践转变人的观念等。因此，精神文化实践的成果仍为客观存在，而非主观产物。

1. 艺术生产实践

1857 年，马克思在《政治经济学批判导言》中提出了"艺术生产"的理论，深入剖析了艺术创作与物质生产在本质上的契合性。他指出，人类依据美的法则来塑造物体，使自然逐渐演变为"人化的自然"，进而实现了人的本质力量的对象化。因此，艺术创作须借助人类的实践生产来实现，作为一种满足人们精神需求的"精神劳动"，这一过程通常也赋予了审美价值。

艺术作为一种文化现象和社会意识形态，既受到一般社会意识形态规律的制约，同时又具备自身独特的规律。艺术包含再现与表现双重要素，能动地反映社会客观现实。文艺创作活动是人类的一项社会实践，正是实践赋予了文学家、艺术家在创作中进行形象思维的能力。因此，艺术生产是一种特殊的精神生产方式。马克思曾指出："艺术对象创造出懂得艺术和能够欣赏美的大众——任何其他产品也都是这样。因此，生产不仅为主体生产对象，而且也为对象生产主体。"

从个体角度来看，艺术生产实践能满足人的情感表达和审美需求，从而带来美的慰藉，提升对世界的认知水平。从社会层面来看，大众审美水平的提高也在不断推动社会观念的持续进步。因此，艺术生产是一种具有实践性的对象化活动。

2. 科学生产实践

19 世纪 40 年代，马克思与恩格斯立足于辩证唯物主义，奠定了理论立场、方法论及世界观，并以此为"哲学前提"，构建了庞大且开放性的马克思主义科学体系。他们提出了马克思主义科学技术观，揭示了科学的本质属性，认为科学是对自然界物质运动形态的反映，科学技术皆是人类本质力量的对象化。在马克思的《资本论》、恩格斯的《自然辩证法》及《欧根·杜林先生在科学中实行的变革》（《反杜林论》）等著作中，他们对科技与社会之间的关系进行了深入探讨，并将科学研究划分为自然科学、生命科学、社会科学、思维科学四大范畴，强调哲学等社会科学同样属于科学领域，与自然科学具有同等的重要性。

马克思主义科学涵盖了"关于人的科学"与"关于自然的科学"。人类是自然界中的客观存在，因此，科学成为连接人与自然的纽带。特殊的、人的、感性的本质力量如同它们只有在自然对象中才能得到客观实现一样，只有在关于自然本质的科学中才能获得自我认识。科技进步同样依赖人类的生产实践活动。在此基础上，物化的科学——技术，其不断进步对科学的发展具有显著的推动作用。

总之，艺术与科学均源于人类实践活动，产生于人类历史的开端，是人类创造力和主观能动性的表现形式，反映了人类对客观世界的普遍认知。马克思主义辩证唯物论将精神生产的本质概括为"能动的反映"，认为这是实现人的发展、人的解放所应遵循的必由之路。

（二）路径：对客观现实的创造性把握

艺术与科学作为文明的高级体现，其产生与发展均在一定社会生产力与认知水平的基础上，源于客观实际，是一种主观见之于客观的过程，是人类对客观存在的认知和反映。在这一过程中，二者在实现路径上存在深层次共性，共同体现了人类卓越的创造力。这种创造力通过"求美"与"求真"的方式，引领着人们的实践活动。

1. 对艺术的感知源于实践经验的积累

1）创作主体的实践

从创作主体（艺术家）进行艺术创作的本质出发，我们可以得知，艺术创作必然是通过特定的物质材料和手段，将观念中所反映和改造过的自然世界与精神世界进行物化，进而塑造出审美对象。早期的艺术之美起源于"生活美"和"实用美"，这两者都源于人类的物质生产实践。艺术创作的素材，无疑是源自创作者的现实生活体验和感受，而创作的主题和内容则源于对实际生活的持续激发。正如19世纪法国文艺评论家波德莱尔所言："现代艺术不应该描绘过去，而应该描绘生活。""记录他们的时代是在世艺术家义不容辞的责任"。有问题就有艺术，优秀的艺术创作皆"源于生活、高于生活"，即便形式抽象的作品，也能在主题内涵上建立与现实的联系。若完全脱离现实，创作对象的观照性将大打折扣，从而失去审美价值。

2）接受主体的实践

从接受主体（欣赏者）的视角出发，艺术鉴赏过程需结合相应的实践经验，使得鉴赏者能够从自身立场出发，对艺术文本的原始"语境"进行比对和解析。不同年龄、社会阶层、文化背景的受众在面对同一艺术文本时，所获得的审美体验可能存在显著差异，正如"一千个人眼中有一千个哈姆雷特"一样。鲁迅先生关于众人阅读《红楼梦》时的论述也是例证："经学家看见《易》，道学家看见淫，才子看见缠绵，革命家看见排满，流言家看见宫闱秘事。"此类差异取决于接受者的实践经验各不相同。

此外，艺术欣赏也需要结合生活实践的经验。例如，联觉（synesthesia，又称通感或联感）这一创作手法便源于我们的生活经验：红黄色往往使人联想到温暖的阳光，蓝紫色则让人想象深邃的夜空或海底。值得注意的是，这一现象背后实则蕴含科学原理：暖色物体所释放的光波较长，能量更为充沛，因此，会有相应的感知，反之亦然。这进一步印证了艺术的创作方法源于现实生活。

艺术创作本质上是一种实践性的精神生产，需遵循生产活动的普遍原则。艺术创作、艺术产品和艺术消费3个环节相互影响、相互依赖，构成了辩证互动的关系。一方面，艺术生产决定了艺术消费的形式和需求；另一方面，艺术消费则是艺术产品审美价值的实现阶段，对艺术创作方向产生制约。

2. 对科学的探索源于实践规律的总结

人类的精神存在源于知识与未知世界的交融，我们不可或缺地需要那些触及未知领域的行为与活动，以充实我们的生存体验。在借助艺术对未知世界展开无尽探索的同时，掌握客观现实规律更需要科学的力量。

李政道先生认为，艺术和科学追求的共同目标都是真理的普遍性。"科学，如天文学、物理学、化学、生物学等，对自然界的现象进行新的准确的抽象，这种抽象通常

被称为自然定律。定律的阐述越简单、应用越广泛，科学就越深刻。"人类历史上的多次科学革命皆立足于"对现实生活的抽象"之上，例如，伽利略从天花板上吊灯的摇晃出发研究重力，牛顿受苹果落地启发探讨万有引力，麦哲伦完成环球航行一周，印证了亚里士多德关于"地球是圆的"的论断等。科学研究的基本方法之一"实验"，是在客观实际的技术基础上，观察现象、认识性质、揭示规律的重要途径，唯有经历实验过程，方能达成科学结论的可能性。

随着对客观事物认知程度的逐步深化，我们意识到，在具体的日常生活之外，还存在着更为广阔的领域。例如，从宏观视角来看，自宇宙"大爆炸"到今天的现代社会，大约历经了138亿年。相较于宇宙的历史，始于约25万年前的人类历史仅是其中短暂的一瞬。那么，大爆炸之前的宇宙诞生奥秘究竟是什么呢？从微观层面来看，20世纪之前，人们曾认为"原子"是构成物质的最基本单位。然而，随着物理学进步，人们相继发现了更小的质子、中子，乃至夸克。未来是否会有新的发现进一步刷新人们的认知，目前尚不可知。要解开这些谜题，唯有借助科学的研究方法，通过研究我们所生存的世界中的一切客观规律，才可最终抵达。

3. 科学与艺术都需要合理的想象力

吴冠中曾阐述："艺术思维和科学思维之间，两者相亲，同一性根植于思维与探索，根植于思想，根植于推翻成见，创造未知；两者具同样创新思维之核心，探索相似，情愫一致。"可见，艺术和科学均是需要具备想象力的创造性活动。

1）艺术创作中的想象力

艺术创作中，想象力占据举足轻重的地位。英国文学家王尔德曾论述："艺术本质"是"自由、创造、理想"三位一体的融合。人类在探索世界起源的过程中，开始无尽地想象，创造出诸多引人入胜的神话传说，如西方的"伊甸园"和我国的"盘古开天地"。在实际创作中，想象力将抽象主题转化为丰富多样的审美形象，体现了创作主体的主观能动性、艺术作品的层次及美学价值。

2）科学研究中的想象力

在科学研究领域，想象力同样至关重要。从大众普遍认为地球是平的，到通过假设和论证最终证实地球是圆的；从认为原子为最小粒子，直至分裂原子揭示更微小的构成单位。科学领域的每一次重大突破，都需要勇于冒险，甚至进行彻底的革命。在这一过程中，若缺乏想象力，新的研究视角和命题将无法展开。

因此，将艺术的想象与科学的方法、艺术的创造与科学的分析、艺术的自由与科学的严谨相结合，便能超越简单的"加和"效应，产生"乘方"般的强大作用。从古至今，科学与艺术始终共同发展，相辅相成。

三、艺术与科学的相互承接与转化

艺术与科学的
互通（二）

（一）相互依存，缺一不可

科学创造世界，艺术改变生活。尽管二者各自归属于精神文化领域，但实际上彼此交融，相互依存。

1. 艺术创作中的科学思维

在艺术创作中需要运用科学的思维方法。艺术创作可视为将创作者的思维成果具体化、创造出具有感性形态的实际审美对象的过程。在此过程中，逻辑学、形象思维学、灵感学等均属于思维科学范畴。因此，艺术创作亦可视为科学思维方法的物化成果：首先是探索创作主题及事物规律的"抽象思维"与"逻辑思维"；其次是把握创作手段、表现形式及传递艺术美的"形象思维"；最后是激发创作高潮的"灵感思维"。在艺术创作与科学研究中，灵感思维至关重要，这种突如其来的、转瞬即逝的瞬间，源于实践认识积累的迸发，代表着人类思维活动的巅峰。

2. 科学研究中的艺术对象

科学成果也需要研究艺术的对象，并进行艺术的表达。尤其在心理学、语言学等社会科学领域，它们天然就与艺术有密切联系。20世纪初，现象学、格式塔心理学等科学领域的发展，主要集中在对视觉与知觉的研究，其中，艺术作品就是其重要的研究对象。科学理论研究的过程使人们更加深入理解了知觉认知的特性，如认识性、选择性和整体性等方面，进而推动了绘画、摄影、电影等艺术形式的进步。

20世纪六七十年代，美国兴起的认知心理学提出"信息加工观"，将人脑的信息接收过程——由 10^{15} 个神经突触构件组成、近乎瞬间识别图形的能力类比为计算机系统，认为可将计算机的信息处理流程视为人的心理过程模型。在计算机相关学科如计算机图形学、人工智能等前沿领域，也需要研究人脑对视觉的感知，以及信息获取、存储、加工、提取、使用等过程。综合来看，艺术鉴赏的综合视觉感知、心理活动的"输入—输出"模型，已成为亟待探索的研究素材。

此外，实用艺术领域的"现代设计"本质上便是科学与艺术的融合，在学科领域具有深刻的交叉性：涵盖了艺术学、应用数学、工程学、机械动力学、生物学等自然科学。20世纪初期，最早的一批现代设计师多为工程师或机械师出身。而今现代工业产品设计师和建筑师所需的知识体系更为广泛，需精通各学科知识，并运用科学方法进行设计实践。

（二）艺术媒介不断发展

自19世纪末以来，科学技术的持续发展推动了艺术领域的变革，西方现代主义艺术思潮应运而生。伴随着这一潮流，摄影、电影、广告、印刷、机械装置等新兴的非传统"媒体艺术"形式不断涌现。

1. 新兴艺术媒介出现

在此之前数千年的艺术历程中，"文学、建筑、音乐、绘画、雕塑、诗和舞蹈（戏剧）"这六大类艺术形式和媒介基本保持稳定。然而，在19—20世纪，电影和电视作为视听综合艺术的先驱，分别以第七和第八艺术的身份迅速崛起，跻身历史舞台（此后，影视艺术通常被合称为第八艺术）。如图2-2所示，人类表达艺术的方式发生了巨变，媒介形态开始突破传统，批量印刷、电子传播、数字化等手段日益普及。这些新型媒介甚至无须物质性的"实体"，仅依靠电波、数据、网络传输等途径即可实现。

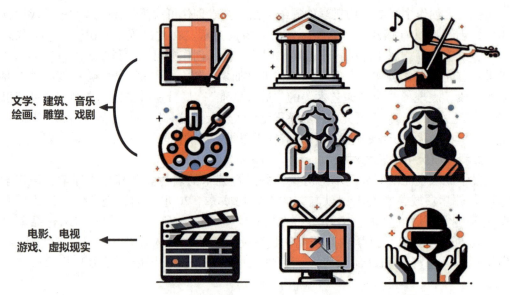

图 2-2　在六大传统艺术媒介形态的基础上，又出现了影视、游戏、
虚拟现实等一系列新兴艺术媒介

艺术的诞生源于"人类之手与自然材料"的交融，是主观能动性与客观实在物的结合。伴随着科技日常化和应用化进程的推进，利用先进工具、借助现代材料进行艺术创作已变得愈发普遍。艺术家们既可以选择传统的创作途径，亦可实施"人类之手（思维）+ 现代媒介（技术）+ 自然材料"的繁复操作。随着时间的推移，现代媒介（技术）在艺术创作中所占比重日益增大，甚至在某些艺术行为中成为主导力量，如人类之手被机械取代，仅需发送或输入指令；自然材料也未必局限于物质实体，也可以是视听或其他感官捕捉到的幻象。艺术逐渐科技化，科技也由客观向主观演变，现代媒介成了艺术多元化发展的物质基石。

2. 艺术媒介相互整合

在当下，艺术与科学之间的融合已经成为一种趋势，系统科学、信息论、控制论、生物科学等领域的理论及技术在艺术创作中得到了广泛应用。然而，在技术化的现实背景下，艺术是否已经走到了尽头？答案并非如此。艺术的形式多样，并不会因图像的"泛化"而消亡。新媒体、新观念、新方法的不断涌现，将继续为艺术家提供新的创作手段，催生各种全新的艺术形态，赋予作品丰富的价值和意义，从而成为人们理解世界的重要途径。

法兰克福学派学者马尔库塞在《单向度的人》一书中，对文化工业环境下人们个性与自主性的丧失进行了深入的批判。他指出，为实现"理性、自由、美、生活欢乐"的追求，需借助美学力量，摆脱社会束缚，从而合理地进行艺术创作。英国博物学家赫胥黎曾在《科学与艺术》一书中阐述："科学与艺术是自然这块奖章的正面和反面，它的一面以感情来表达事物永恒的秩序，另一面，则以思想来表达事物永恒的秩序。"日本设计师佐藤大在访谈中提及："科技就是让事物变得平坦

光滑，让事物变得完美，但'人'有趣的原因正是因为人的不完美。完美最终会让事情变得无聊。所以我认为，科技的下一步是如何让他们不再聪明，而是变得愚蠢。"

旧时代的写实绘画曾一度成为艺术的主导，但最终被摄影和机械制图技术所取代，从而改变了人们对艺术的认知。随着媒介的不断发展，部分传统艺术的工具性职能如今已被科学技术完全替代。然而，技术所取代的并非艺术本身，而是过去艺术用以模仿和再现世界的方法。正如艺术家徐冰所言，应在"艺"与"术"的平衡中，延展思想的打磨空间。要想真正领略艺术之美，享受艺术带来的愉悦，个人本身需具备一定的艺术修养。若无"人的情感"，对真理的追求便无从谈起。因此，我们有必要梳理艺术与科学共同发展的历史，探索未来艺术与科学共生的时代脉络。

【问题与思考】

1. 在探索未知世界的过程中，艺术与科学分别都具有什么优势呢？请举例说明。
2. 请举出 1~2 个艺术与科学共同进步的具体案例。
3. 请举出 1~2 个艺术与科学相生却"相克"的具体案例。
4. 我们为什么要认识艺术与科学的共通之处？意义是什么？

第三节　艺术与科学的共生

艺术与科学的共生

一、《雅典学院》的启示

16 世纪初，杰出的意大利画家、被誉为"文艺复兴三杰"之一的拉斐尔·桑西，历经约一年的时间，为梵蒂冈创作了一幅气势恢宏、绚丽多彩的壁画作品《雅典学院》（见图 2-3）。该作品被视为拉斐尔的艺术杰作之一。

这幅壁画尺寸宽 6.172 m，高 2.794 m，画中描绘了 57 位形态各异、动作独特的学者名人。创作内容以古希腊哲学家柏拉图创立雅典学院的情景为背景，生动形象地展现了各位智者热衷于探讨真理、交流知识的盛况。至今，这幅巨作仍静静地陈列在梵蒂冈博物馆内，象征着文艺复兴全盛时期以科学知识传承为代表的人文主义精神。

图 2-3　雅典学院（拉斐尔）

（一）人物形象

画面中的众多形象被有序地划分为 11 组，中心位置为柏拉图与亚里士多德师徒二人。除了"希腊三贤"柏拉图、亚里士多德、苏格拉底之外，还包括哲学家赫拉克利特、伊壁鸠鲁；数学家毕达哥拉斯、欧几里得；天文学家托勒密，以及画家拉斐尔本人。

作者巧妙地将数十位在现实中实则处于不同时期的哲学家、艺术家、科学家等人汇聚于同一画面，各学科领域的智慧之士无不在知识的海洋中徜徉。他们或行走、或交谈、或争论、或计算、或深思，画面的构图稳正，人物塑造形神兼备，富有张力，营造出一种宽松和谐的画面氛围。

（二）隐喻元素

此作品展现了一幅充满文艺复兴气息，艺术与科学紧密融合的景象。在人物形象的选择上，作者几乎涵盖了当时科学、艺术领域的杰出人物。画面中巧妙地融入了显著的隐喻元素：背景右侧为"智慧女神"雅典娜的浮雕，似乎寓意着科学之光；左侧则为"文艺和艺术的守护神"阿波罗，仿佛象征艺术之美。值得一提的是，柏拉图与亚里士多德的容貌，参照了当时与作者齐名的两大艺术家：达·芬奇、米开朗基罗而绘制，艺术家本人也"出现"在画面之中，呈现出艺术与科学典型形象的完美结合。这不仅体现了古希腊、古罗马文化中孕育的人类理性精神的复苏，更是对追求智慧和真理者的集中赞美。

《雅典学院》是文艺复兴时期的卓越艺术佳作。文艺复兴浪潮兴起于 14—17 世纪，

堪称近代西方三大思想解放运动之一。在这一历史阶段，艺术领域推崇理性思维，艺术创作需求推动了技术及科学的持续发展。随着人们对理性思维的不断探索，近代科学也在文艺复兴运动的推动下应运而生。

历史发展进程中，艺术与科学的姻亲关系由来已久，尤其在社会变革的关键阶段，科学技术与艺术领域均呈现出辉煌的成果。以14—17世纪的文艺复兴时期为例，科学与艺术在理性精神的指引下协同创新，像《雅典学院》等诸多作品皆生动地体现了人们对两者并重的认可。

据此，我们可以按照历史顺序将艺术与科学共生的阶段划分为：模仿阶段的古希腊时期和技法阶段的文艺复兴时期。

二、模仿阶段：古希腊时期

真正意义上的艺术与科学均起源于古希腊时期，这是人类历史上艺术与科学融合发展的第一个高峰。在这一阶段，艺术与科学共同被纳入哲学的范畴，艺术是对自然与现象的模仿，科学则致力于对规律与理念的阐述。此时的艺术主要表现为具体的"诗歌"、"美术"和"手工艺"等形态，尚未完全独立。从公元前5世纪起，至公元前3世纪止，艺术与科学共同经历了约300年的繁荣时期。

（一）自然与和谐之美

在古希腊哲理格言中，阿那克萨戈拉曾言："在万物混沌中，思想产生并创造了秩序。"古希腊的艺术与科学共同发展，奠基在人们对世界哲理性的认知之上。在早期阶段，古希腊古典美学倡导"和谐即美"，重视艺术本体性问题。这一时期始于公元前6世纪，代表人物包括"数学之父"毕达哥拉斯，以及哲学家赫拉克利特、德谟克里特等。

毕达哥拉斯不仅在数学科学领域取得了卓越成就，发现了勾股定理，同时还通过对生活的精细观察，揭示了"美与数"的内在联系。他的研究成果受到古希腊米利都学派"自然哲学"的深刻影响，强调从世界万物的现象中探索本质问题。毕达哥拉斯发现，视觉上具有美感的建筑、雕塑、自然景观的图形比例，往往能符合某个数学比例的常量1:0.618。他认为，不同的乐音唯有遵循数学规律，才能形成和谐悦耳的音乐旋律。在此基础上，毕达哥拉斯提出了黄金分割比例与"和谐"的理念，倡导通过理性的数学规律来领悟艺术之美。

此外，赫拉克利特、德谟克里特等哲学家也将对艺术的思考融入对自然的理性探索之中，认为万事万物的本质寓于自然，相互关联。美是自然的特质之一，表现为本质的表象。自此，古希腊时期的艺术作品不断丰富，艺术创作活动愈发活跃，艺术逐渐从抽象的自然哲学中独立出来。人们开始将艺术视为美的主要载体，进入了艺术哲学的发展阶段。

（二）希腊三贤的贡献：艺术哲学发展

在公元5世纪左右，古希腊艺术步入繁荣期，空间造型艺术如绘画、雕刻、建筑，

以及时空艺术如音乐、戏剧等领域均取得了丰硕成果。在此基础上，苏格拉底、柏拉图、亚里士多德三位哲学家首次有意识地以"人为尺度"认识世界，从自然、社会、宇宙的本体性探究出发，将艺术思考提升至哲学科学理念高度。

苏格拉底与学生柏拉图将艺术之美视为超越自然现象的独立存在。柏拉图在继承老师观点的基础上，提出"理念论"思想，认为艺术模仿现实世界，而现实世界源于"理式"。在《理想国》一书中，柏拉图阐述著名的"三张床"理论，即世间仅存在一种真理之床（上帝的神谕），工匠模仿"理式之床"创造实物，画家通过观察实体物件，方能描绘出床的画作。在此案例中，技术（工匠的建造）为真理的影子，艺术（画家的绘制）为技术的影子。固然，柏拉图将"理念"视为第一性的观点陷入唯心主义误区，但也表明了艺术与科学均追求真理的共同特质。

亚里士多德通过批判性思维，对导师柏拉图的观点进行了修正，奠定了唯物主义哲学基础，主张艺术是对真实存在的客观世界的模仿。作为古希腊时期的杰出科学家和哲学家，亚里士多德的美学观点立足于他对自然科学和社会科学的全面理解，成为其哲学体系的核心部分，同时也展现了当时文化发展的巅峰。他的经典之作《诗学》（原意为"论诗的技艺"）为后世艺术学科的研究提供了重要参考。在这部作品中，他将"技艺"定义为包括职业性技术创制活动的一切，并将艺术视为"创造的科学"。

古希腊古典美学，作为西方美学史的起始，与人们对世界本质的科学性和技术性探索紧密相连。现代词汇"技术"即源于古希腊语 τχγη，此词原意指技艺，即技术与艺术的融合。它不仅代表手工行为和技能，更涵盖卓越技艺和各类美的艺术，尤其指那种将真实带入美感之中的艺术创作与产出。

在艺术与科学的这一同步繁荣的阶段，二者的思考仍统一于哲学范畴，并未明确区分。

三、技法阶段：文艺复兴时期

文艺复兴起源于 14 世纪的意大利，兴起后传播至整个欧洲，直至 16 世纪末结束。在此时期，艺术与科学终于相互独立，各自奔赴不同领域。艺术创作中对科技手段的应用与反馈愈发显著。历经中世纪黑暗时期的磨砺，文艺复兴时期的"理性之光"愈发璀璨。在这一阶段，数学、透视法、人体解剖学等科学方法在艺术创作中得到广泛应用，从绘画、雕塑等造型艺术领域，到建筑等实用艺术领域，皆可见科学与之完美融合的实例。

（一）数学：透视法

意大利画家马萨乔率先将数学中的透视法则应用于绘画创作，其经典作品《失乐园》与《圣三位一体》（见图 2-4）等，画面构图皆展现出严谨的中心透视技巧。此外，保罗·乌切洛（以《圣罗马诺之战》三联画闻名）及雕塑家多纳泰罗等，亦强调几何透视法与中心线性透视法在创作中的重要性，力求优化造型比例与空间关系，以充分展现画面的张力。后来，达·芬奇更是将线性透视法发展为空间透视，如图 2-5

所示,在其杰作《最后的晚餐》中,立体空间的错落有致得以完美呈现在二维画面之中,营造出富有景深层次的视觉体验。

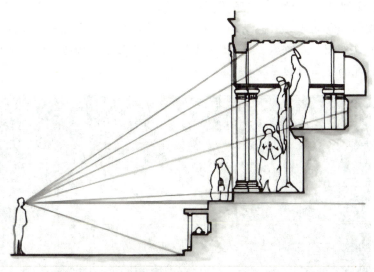

图 2-4　圣三位一体(马萨乔)

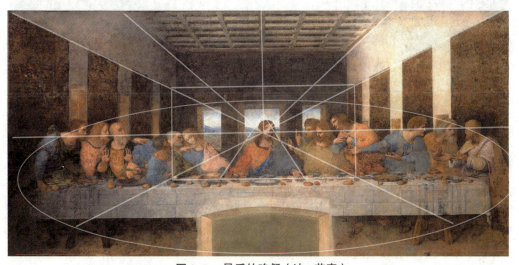

图 2-5　最后的晚餐(达·芬奇)

在建筑艺术领域,菲利波·布鲁内莱斯基率先将数学几何学和透视法应用于建筑设计。他负责设计的佛罗伦萨圣母百花大教堂穹窿顶,突破了 15 世纪前哥特式建筑结构体系的主导地位,不仅审美价值极高,同时开创了建造工艺的新领域。为达成此目标,布鲁内莱斯基深入研究工程学和力学知识,甚至自主开发了施工机械及采光测量仪器。"正中式"圆顶结构建筑的诞生,对建筑设计领域产生了深远影响,从而使数学和透视法等科学方法成为建筑设计所需学习的典范。

（二）医学：人体解剖

15—17世纪的古典艺术立足于人文主义，逐渐关注人的主体地位，其中一项表现为遵循人体解剖学原则来描绘人物形象。在这一领域，达·芬奇堪称典范。为绘制出精妙的人像，他亲自解剖数十具人体，并创作了大量研究手稿以辅助具体创作，将透视学理念与表现人体结构相结合。在雕塑领域，米开朗基罗同样对人体解剖学深入研究，如图2-6所示，其大理石雕塑作品《大卫》塑造了一个结构严谨、动作比例和谐且充满生命力的男性形象，栩栩如生。

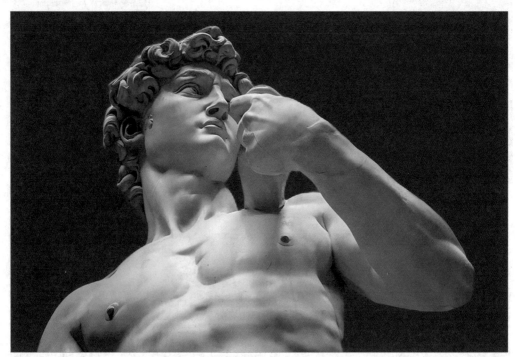

图2-6　大卫雕像局部（米开朗基罗）

（三）物理学：光学与自然观察法

在文艺复兴末期，风景画逐渐成为绘画领域的主流题材，以表现自然为主题。威尼斯画派的提香堪称该领域的佼佼者。他们的杰出贡献在于，认同自然界的光线是物理现象，并认识到光线变化对画面色彩处理具有重大影响。为了更精确地描绘在不同客观条件及自然环境中的光线与色彩变化，艺术家们注重运用科学观察方法研究自然现象，为后世光学研究奠定了创作实践基础。

文艺复兴时期的艺术实践摒弃了中世纪单调沉闷的宗教艺术，更加关注人的主体性表达，其人文主义艺术理念的实现得益于科学进步的推动。达·芬奇、米开朗基罗、拉斐尔3位杰出艺术家被誉为"文艺复兴三杰"，其中达·芬奇的艺术与科学双向探索成果尤为突出。他不仅是一位享誉全球的杰出画家，还是一位伟大的科学家和技术家。他的著作《哈默手稿》涵盖物理工程学、机械动力学、生物工程学、人体解剖学、天文学和建筑学等早期科学领域。在绘画方面，达·芬奇研究光影在不同环境下的

变化对画面形象的影响，对人体结构和解剖学的理解也十分深入。他甚至认为，"绘画与其说是自然技术，不如说是科学"。达·芬奇通过科学实践，提炼出具有方法性的科学结论，以支持其艺术创作，因此，他的艺术创作过程同样也是进行科学研究的过程。

在文艺复兴时期，以"复兴希腊古典主义"为愿景，艺术与科学之间的联系达到了历史的新高峰。然而，在这一阶段，尽管纯粹艺术观念的萌芽逐渐显现，但艺术与手工艺之间的界限仍不明确，功用性和目的性较为突出，艺术作品的"制造性"大于"创造性"。随着艺术观念的不断发展和进步，自18世纪以后，这一状况逐渐得以改变。

【问题与思考】

1. 你认为，艺术与科学的早期发展阶段最大的特点是什么？
2. 在这个阶段，你最欣赏的代表性人物是谁？为什么？

第四节　艺术与科学的共荣：理念阶段

艺术与科学的共荣（一）

在18—19世纪，人类在科学技术领域取得了举世瞩目的成就，先后完成了两次工业革命。首次工业革命带来了"蒸汽时代"，使得传统手工制造业逐渐被机械化大规模生产所取代；第二次工业革命"电气时代"的来临则进一步推动了社会生产力的提升。有学者总结认为，在科学革命的影响下，仅仅在19世纪发生的变革，甚至可以超越此前所有世纪的总和。在这一时期，随着物质财富的积累和城市化进程的加速，人类千百年来的文化传统开始发生改变，这标志着现代化时代的来临。

一、社会性时期的时代背景

1. 去旧存新的创作需求

现代化进程与商业化、城市化、机构化、理性化基本同步，科技进步推动社会生产力革新，现代工业的普及引发城市化浪潮，进而引发社会形态的转变。

由于这一过程主要依赖科技进步实现，相较于其他文化领域，科学愈发受到人们重视，呈现出生机勃勃的态势。在这一阶段，科学与艺术之间的关系出现一定程度的相互拉扯，人们意识到，艺术似乎"慢慢跟不上时代进步的脚步了"。那些依然推崇文艺复兴和古典主义的作品，原创性逐渐丧失，显得陈旧、保守，甚至有陷入历史主义陷阱的危险，与技术进步的时代氛围及不断变化的社会观念愈发格格不入。

2. 艺科协同的具体表现

时代的变革催生了艺术与生活融合的迫切需求，凸显艺术的实际功能，并促使艺术精神进行根本性的革新。由此，艺术与科技共同步入历史上第三个协同发展的巅峰阶段，主要表现在以下3个方面：其一，实用艺术从纯粹艺术领域中独立出来，演变为设计，进一步细分为工业设计、平面设计、建筑设计等具体领域，实现了科学性和系统性的变革；其二，在方法论上，现代科学技术得到广泛应用，适应现代工业化生产，倡导艺术感知与科学知识相结合，加深对新科技、新媒介的理解和运用，对机械化、工业化的时代特征有了更为清晰的认识；其三，在理念上，强调理性思维，民主化、社会主义化的倾向日益突出，设计领域蓬勃发展，艺术与设计相互滋养，呈现出艺术、科学、技术共同进步的态势。

在19世纪晚期，随着第二次工业革命的圆满完成，人类社会步入了高速发展的现代时期。在此期间，艺术领域亦发生了重大变革，印象派确立了新的艺术理念，引领艺术从个体向公众过渡。实用艺术在此期间异军突起，逐渐影响到设计领域。因此，"过渡与革新、变化与创造"既反映了19世纪末西方社会的整体风貌，也揭示了"工艺美术运动"、"新艺术运动"及"装饰艺术运动"等融合技术与艺术的新型艺术潮流的特色。

二、工艺美术运动

1851年，伦敦举办了全球首届工业产品博览会（见图2-7），参展的工业制品显得粗制滥造，重技术而轻艺术。这揭示了当时的资本家们虽因机械化大规模生产受益，却忽视了产品的外观与品质。在工业革命之前，传统手工艺者会倾注毕生精力钻研技艺，然而，随着大规模生产逐渐主导市场，手工艺逐渐式微。最早的设计师们反对这种现象，提出了"技术与艺术相结合、倡导手工艺、反对机械制造"的美学理念，从而催生了19世纪下半叶起源于英国的"工艺美术运动"（The Art & Crafts Movement）。这一运动是世界现代设计史上首个具有真正意义的设计潮流，旨在反抗科学进步背景下工业革命所带来的负面影响。运动的代表人物包括约翰·拉斯金和威廉·莫里斯。

拉斯金是这次运动的思想领袖，他提出了一个颇具深意的观点："艺术不能只有一种大艺术（造型艺术），要有小的艺术（设计）"。这一"小艺术"实际上指的是实用艺术与设计。他首次在理论层面提出"设计应单独教育"的观点，进而总结出设计实用主义思想，倡导取材于现实生活、艺术与技术的融合。他的理论带有一定的民主性色彩，但由于对机械工业化的担忧，他的愿景仍是期望恢复中世纪手工艺传统，从自然主义及哥特风格中寻求发展之路。

威廉·莫里斯是践行拉斯金思想的第一人。作为一位诗人及设计师，他既欢迎工业化生产的到来，又认为这削弱了人们的创造力。面对工业革命后批量生产导致设计水准下滑的局面，他提出："我们不是彻底拒绝机器，相反，我们欢迎它的到来，但是我们更期望，人们能够真正做到把握与利用它。"1860年，莫里斯与合伙人创立了世界上第一家独立的产品与平面设计事务所，名为MMF。他设计的产品注重实用与美观，采用哥特式和自然主义风格，生产了大量如墙纸、家具、彩色玻璃、地毯等生活

用品。这场运动保护了普通工人和手工艺者的权益，提升了经济效益，也催生了一定的社会改革，其影响更传播至美国，以创立"有机建筑"理论的建筑家弗兰克·赖特为代表，为后来新艺术运动的发展奠定了基础。

图 2-7　伦敦举办的全球首届工业产品博览会

然而，该运动仍存在一定的局限性。参与者们并未全面认识到科学进步的不可逆转趋势，片面地否定机械化、工业化的风格，转而强调中世纪或哥特风格的特征。因此，这场运动仍局限于知识分子阶层"理想主义"式的设想，最终可能导致其走向衰落。

三、新艺术运动

在工艺美术运动的推动下，19世纪末至20世纪初的欧洲迎来了影响更为深远、规模更大的"新艺术运动"（Art Nouveau）。这一运动起源于法国，并在1900年的巴黎世界博览会上崭露头角。新艺术运动的内容丰富，涵盖了建筑、家具、产品、首饰、服装、书籍、雕塑、绘画等多个领域，被视为一场重要的形式主义运动。新艺术运动主张符合现代审美需求、抽象且简化的设计理念，从而实现设计从传统向现代的转型。

新艺术运动的整体风格以自然主义和有机形态为特点，从建筑设计到产品设计、

平面设计，全球范围内皆出现了众多优秀作品。例如，法国家具设计大师艾米尔·盖勒的螺钿镶嵌"蝴蝶床"、西班牙建筑大师安东尼奥·高迪的"圣家族大教堂"、捷克画家阿尔丰斯·穆夏的装饰组画与包装画等。这一时期的作品在很大程度上受到了东方文化，尤其是日本浮世绘的影响。

新艺术运动的影响范围广泛，涵盖十多个国家，历时十余年。在欧洲各地，该运动有不同的称谓，且发展走向多样。例如，英美将其视为"工艺美术运动"的延续，德国和意大利分别称其为"青年风格"和"自由风格"，奥地利与匈牙利则有"分离派风格"，西班牙将其纳入"现代主义运动"的范畴。在部分东欧和北欧国家，新艺术运动被视为民族浪漫主义运动或国际风格潮流的一种形态。

新艺术运动与工艺美术运动之间相互衔接，它们的共同之处在于都对工业革命所造成的影响表示忧虑，并主张从传统手工艺和造型语言中寻求解决之道，如哥特风格、自然风格、东方纹样等。这两场运动的时间跨度均持续较短，自萨穆尔·宾于1895年在巴黎创立"新艺术画廊"以来，新艺术运动仅持续了约十余年。尽管如此，这场运动仍席卷了全欧洲，对20世纪初的现代主义运动和装饰艺术运动产生了深远影响。

四、装饰主义艺术运动

"装饰艺术运动"（Art Deco）一词，源于1925年巴黎举办的"装饰艺术展览"。该运动主要流行于20世纪20—30年代，跨越法国、英国与美国等地，涵盖范围广泛，既包括产品设计，也涉及建筑设计等。同时，它与欧洲现代主义运动处于同一时期，彼此相互影响，关系密切。

装饰艺术运动的独特魅力，源于其设计理念的先进性和时代性。大部分装饰主义的设计作品均紧密围绕人们的具体生活，呈现出"工业美学"倾向，大量使用金属色、红蓝及粉色等鲜艳色彩。风格上，它不再遵循中世纪哥特和自然主义路线，而是深受古埃及等原始美术在造型、纹样、颜色等方面的影响。此外，在家具、陶瓷、漆器、玻璃器皿、金属镶嵌制品、首饰与服装配饰等注重装饰性的产品设计方面，也继续借鉴东方文化特点，得以进一步发展。

美国作为一个年轻、多元的国家，将装饰艺术运动与流线式运动相结合，并在建筑领域将其民主化特点发挥至极致。例如，纽约20世纪30年代陆续完工的克莱斯勒大厦、帝国大厦、洛克菲勒大厦等现代风格建筑作品，引发了一场"摩天大楼热"，彰显了现代主义的浓厚意味，使人们在某种程度上通过设计感受到了现代生活的魅力。

或许因为与现代主义运动时间基本同步，装饰主义运动在某种程度上具备一定的进步性。例如，相较于新艺术运动等过于强调自然主义的理念，设计师们开始关注现代化与工业化的现实状况，认同机械形式之美，并试图探寻一种适应现代生活特征的新型设计方法，如美国兴起的汽车设计、电影院（好莱坞风格）等现代产品与建筑场所的设计。此外，设计领域也逐渐接纳新材料的应用，追求简约、几何化的外形呈现，从而更能适应工业化的批量生产。然而，与现代主义运动相较，装饰主义运动的局限性亦昭然若揭：它仍主要针对资产阶级上流社会，而非广大民众。因此，更加民主化的现代主义设计应运而生，进而引发设计领域的历史性变革。

> 【问题与思考】
> 1.你在工艺美术和新艺术运动风格之中有较为喜爱的案例吗?请试着举例分析。
> 2.为什么装饰主义运动的设计产品看上去显得比之前更加"现代化"?

第五节 艺术与科学的共荣:应用阶段

艺术与科学的共荣(二)

历经19世纪末至20世纪初的社会变革,艺术与科学在观念层面的互动与借鉴愈发显著。步入20世纪,包含艺术、哲学、心理学等人类各文化意识形态领域,纷纷开启了全球性的革新,进而催生了现代设计理念的诞生及现代性艺术思潮的崛起,表现为"现代主义思潮"。

自此,绘画领域的变革开始呈现出独立的态势,20世纪的工业设计和应用艺术基本不涉足纯艺术(Fine Art)的发展,纯艺术逐渐侧重于概念而非风格。现代设计在此阶段成了艺术与科学融合的典范,尽管历经两次世界大战的动荡,但它仍以不可阻挡之势,引发了深刻的社会思想变革。

一、现代设计的发展

20世纪现代主义思潮在设计领域产生了深远影响。随着工业生产技术的日益进步,设计逐渐转向为广大民众提供服务,出现了反对新艺术运动和装饰艺术运动的多样化风格。现代设计创立时期的显著特征之一,便是个人主义的凸显和民主主义的主导。正是这场运动的民主化和时代性特质使其影响至今仍深远流传。

(一)包豪斯

1. 包豪斯的设计理念

现代设计最初诞生于建筑设计领域。1902年,新艺术运动的杰出代表、比利时设计理论家、世界现代设计的先驱之一亨利·凡德·威尔德,在德国魏玛建立了工艺与实用美术学校。他倡导了设计的功能性原则,强调了艺术与技术的统一。1907年,德国第一个设计组织"工业同盟"成立,旨在将艺术、工业和手工艺结合,同时也成为现代主义设计的奠基之地。在这个进程中,俄国的"构成主义"运动和荷兰的"风格派"运动对其意识形态和美学风格产生了深远的影响。直至包豪斯设计学院的建立,现代设计运动不断发展壮大,最终达到了高潮。

1919年,经历第一次世界大战的磨难,包豪斯学院在德国魏玛得以重建,1925年又迁至德绍(见图2-8)。包豪斯(Bauhaus)一词源于对德语复合词的音译,意指建

筑与营造，亦象征此独特艺术学府所代表的现代设计理念。其创立标志着"现代设计的诞生"。

图 2-8　包豪斯学院校舍同样也是一件精美的现代建筑艺术作品

包豪斯的创立者瓦尔特·格罗皮乌斯热衷于设计民主，他提出了"不要教堂，只要生活机器"及"艺术和技术新的统一"的理念。他强调功能性、技术性和经济性，这反映出设计领域正经历着"艺术＋手工艺"向"艺术＋工业/技术"的演变。

在格罗皮乌斯的引领下，包豪斯的教学模式有别于传统艺术学院按设计类别进行的单一教学，而是将艺术与设计知识整合，甚至在教学中融入了关联的多元学科，如教员莫霍里·纳吉曾在教学体系中纳入数学、物理和化学等必修课程。包豪斯鼓励学生熟悉现代大规模机械生产的背景，并坚信：设计应结合艺术与工艺技术，并充分利用新的现代化技术工具。1923 年，包豪斯举办的展览《艺术与技术，一个新的统一》同样具有深远的现实意义。

2. 包豪斯的发展

包豪斯设计运动无疑是现代设计史上最具权威性的一章，其影响力在两次世界大战之间达到了顶峰。1933 年，包豪斯在被纳粹强制关闭之前，已然成为全球最杰出的艺术学府，也使这一名词象征着"灵感与创新"。在纳粹的压迫下，包豪斯学院的众多成员纷纷迁徙至当时世界工业化水平最高的美国，进而催生了二战后美国的"国际主义风格"。同时，美国工业设计的发展也受益于包豪斯理念的间接影响。

包豪斯风格在艺术领域深受立体主义影响，主张深入探究物体本质形态。包豪斯最后一任校长密斯·凡·德·罗提出"少即是多"的设计原则，认为优良设计应具备理性、简约、纯粹、有序特质，追求功能性与"科学性"，摒弃过度装饰，倡导极简主

义方法。如马歇尔·布劳耶、马特·斯坦、密斯·凡·德·罗等人设计的"悬臂椅"（见图 2-9）即为这一理念下产出的代表作品，充满科技感和工业感。该系列作品的灵感源自自行车钢管结构，因此，也实现了世界首个轻量且可批量生产的金属座椅。除建筑领域外，包豪斯在艺术、工业设计、平面设计、室内设计、现代戏剧、现代美术等领域的发展亦具深远影响。

图 2-9　悬臂椅（又称瓦西里椅）

（二）美国工业设计

1. 美国工业设计早期代表人物

20 世纪 20 年代末，美国设计在现代工业和商业化发展的推动下，逐渐朝着标准化和理性化的方向迈进。这一时期的工业设计开始适应现实需求，涌现出了一批早期的倡导者。其中，沃尔特·提格是美国工业设计的领军人物之一，他对新技术充满热情，并在设计中率先引入了"人体工程学"思维。他为波音公司设计的波音 707 客机内舱，以及为新兴企业柯达相机公司设计的经典相机外形，均体现了其卓越的设计才华。

这一时期，法裔设计师雷蒙·罗维开始创立了大型专业设计公司，从事工业产品和企业形象等方面的设计工作。他的设计领域广泛，从可口可乐瓶子、香烟包装、复印机、电冰箱等家用电器，到汽车、火车头等各类交通工具，无不涉猎。他在交通工具设计中注重"空气动力学"的应用，引发了设计领域的"流线型运动"，使之一跃成为流行的产品设计风格。

美国工业设计以实用性和功能性为原则，适应现代化大生产的现实需求，实现了职业化发展。20 世纪 30 年代后，得益于自包豪斯引入该国的设计艺术家的加盟，美国的设计事业得到了更为迅速的发展。二战结束后，科技的飞速进步带来了新材料、新工具、新技术的不断涌现，工业设计体系逐渐成熟，形成了"国际主义"的设计风

格。这种风格日益受到人们的重视，逐渐成为企业发展和社会经济的重要推动力。

2. 美国工业设计的学科意义

从整个设计史的发展过程来看，英国设计思想家约翰·拉斯金首先提出了最早的现代设计理论；随后便由德国的包豪斯时期艺术家们肩负起了这一使命，并将之付诸实践。而设计市场化的进程则于20世纪下半叶在美国（国际主义风格）得以完成。总体而言，美国的工业设计中已不再出现对机械化大生产存有疑虑与恐惧的倾向，反而将之视为调和机械与人之间关系的一种主动服务，认可设计中固有的科学性。其成果主要集中在汽车、电子通信、电器等新兴领域的企业。此外，在设计中对人体工程学的重视也成为其显著特点，体现了工业设计逻辑中的科学性。

与包豪斯更注重设计理论研究的特征相异，美国工业设计师们呈现出高度商业化的现代特质，他们迅速回应市场需求变化，秉持实用主义原则进行设计。随着美国现代化进程的高速发展，企业形象设计需求日益增多，他们基本能够高效地提供设计反馈，与工程技术的紧密配合也在很大程度上推动了现代工业产品普及至大众生活的过程，从而间接导致了二战后西方消费主义和流行文化的盛行。

（三）乌尔姆设计学院

1. 乌尔姆设计学院的设计理念

二战后，德国于1953年创立了乌尔姆设计学院，此学院被誉为"新包豪斯"。学院主张"理性主义"设计及"技术美学"的思想，相较于包豪斯时期"提倡艺术与科学的结合"，乌尔姆设计学院将重心转向设计的科学立场，认为美的发展根基在于理性与科学，设计过程本身亦成为一种科学探索，而非艺术附庸。这一观点可视为现代主义设计运动中最具意义的改革之一。

在此基础上，乌尔姆设计学院进一步提出了"系统设计"原则，强调现代设计的功能性，以科学技术为导向，培养出了新一代的专业设计师。其设计教育理念在全球范围内产生了深远影响。

2. 乌尔姆设计学院的发展

乌尔姆设计学院的第一任校长马克思·比尔认为，设计应被视为科学技术而非艺术的。他强调"形式服从功能"，并主张"通过设计，使个人创造性和美学价值与现代工业达成某种平衡"。乌尔姆设计学院的最大贡献在于，它将现代设计（包括工业设计、建筑设计、室内设计、平面设计等）从过去模糊的艺术与技术之间的立场，毅然决然地转移到科学技术的基础上，坚定地从科学技术角度培养设计人才，使设计成为单纯的理工学科。因此，设计在这所学院内呈现出系统化、模数化、多学科交叉化的发展趋势，这同样成为设计教育理工化的一个重要起点。乌尔姆设计学院的诞生和发展，标志着以科学知识为依托的"理工型"和以艺术为依托的"艺术型"两大现代设计教育类型体系的建立。

乌尔姆设计学院在战后"新功能主义"思潮中独树一帜，率先尝试"校企合作"，成为该理念的象征。该校与德国知名家电企业布劳恩（博朗）展开长期设计合作，打通了设计直接服务于工业的链路，为企业输送大量的设计人才和方案，紧密融合设计理论与实践，创立了"乌尔姆-布劳恩原则"并推动"系统设计理论"的发展。学院

侧重技术方向培养设计师，将设计视为纯粹的工科学科，促使设计向系统化、模数化、跨学科方向发展。

然而，在建筑师托马斯·马尔多纳多担任院长期间，过度倾向理性主义，过分强调设计科学程序与技术因素，导致产品个性不足，显得冷漠且无趣。此外，在乌尔姆发展同期，以英美为代表的西方国家纷纷受到了以波普运动为代表的消费主义流行文化深刻影响，而其核心即在于反对包豪斯所创立的传统主流现代设计观念。这也成为乌尔姆设计学院于1968年关闭的间接原因之一。

二、当代设计总体走向

受市场竞争及资本驱动影响，各国开始将"设计规划"纳入政策，凸显现代设计，尤其是工业产品设计的重要性。除研究设计行业涉及的管理学、经济学因素之外，还包括广泛的工程技术、科学知识体系。大型企业的设计中心、技术支持部门不断更新、研究前沿知识，助力科学技术领域的革新与发展。欧洲设计及设计教育的中心多位于工业发达地区，与新兴先进企业保持紧密往来，如德国的布劳恩（博朗）通用电气公司、荷兰电器企业飞利浦公司、日本的索尼电器与本田汽车等。

自20世纪80年代起，现代设计依托科技进步不断壮大，设计造型活动的物质成本降低。个人计算机的普及及设计类软件的持续更新，使计算机成为现代设计的核心工具。90年代后，激烈的市场竞争使现代设计受到科技影响更深，优秀企业设计部门从业者多崛起于苹果、微软、IBM等计算机相关领域，并不断朝向精细化、高度专业化发展。此时的设计工作不仅需满足人们日益提高的审美需求，还需适应市场竞争，从事企业形象（corporate identity，CI）设计等业务。

总体来看，新一代设计师们将面临更加多元的设计需求，不仅需要在工作中把握设计艺术的方向，还应灵活融入工程技术、用户心理学、市场经营与管理等科学知识，不断提升设计专业性和制作水平。目前，设计行业整体正呈现出系统式、交叉式、多媒介设计、综合设计的发展趋势。

三、纯粹艺术领域的发展

（一）20世纪现代主义思潮

现代主义思潮，是1890—1950年间，流行于欧美各国的一个国际艺术思潮，堪称资本主义工业化的产物。然而，它与仅局限于设计领域、致力于设计民主化的"现代主义运动"显著不同，其涵盖范围更为广泛，核心在于挑战理性观念与现实主义，呈现出与传统截然相反、极具反叛、抽象、荒诞的特质，同时在哲学、文学、戏剧、美术等领域展现出丰硕成果。卡夫卡、萨特、加缪、马尔克斯、塞尚、毕加索等人皆为此时期的杰出代表。

在20世纪初的两次世界大战中，科技的最新成果同时带来了贻害无穷的战争武器，从而使世界承受了史无前例的痛苦，由此，人们愈发警醒地审视科技发展与世界变革。艺术领域亦然。这一时期，一部分艺术创作者开始将艺术视为探索人类精神前

沿的战场，此领域后被称为"现代艺术"。

（二）现代艺术及其发展

现代艺术的起源可追溯至19世纪80年代法国的印象主义。随着20世纪的来临，以毕加索为代表的立体主义艺术家们，彻底颠覆了传统意义上的整体形象，将其分割为独立的造型元素，并根据自身表达需求重新构建画面。这种无既定规则的构成方法引发了艺术领域的彻底革命，打破了"艺术即形式"的创作传统。随后，俄国构成主义与荷兰风格派的代表人物康定斯基、马列维奇、蒙德里安等人继续推进这场颠覆性的革命，艺术开始向抽象领域发展。值得一提的是，在当时作为"新媒体"的电影艺术领域也出现了许多重要的成果：意大利电影理论家卡努杜于1911年发表《第七艺术的诞生》，爱森斯坦创造了蒙太奇这种构成主义式的新电影剪辑手段，从而使影视艺术独立出来，为未来新媒体影响下的视觉文化时代奠定了基础。

第一次世界大战期间，瑞士苏黎世的达达主义者们推动了第二轮现代艺术革命，消解了艺术与非艺术之间的界限，完全抛弃了艺术中的意义，重新定义了"艺术可以是什么"。杜尚的《泉》（1917）将工业化的小便器现成品搬进艺术展厅，成为这种"无意义"的最佳象征之一。此外，西班牙超现实主义画家萨尔瓦多·达利对自然科学情有独钟，常以相对论、量子论、核物理学、分子生物学等科学最新进展为题材进行艺术创作，他关注量子力学、数学和遗传学的发展，并将它们作为灵感的源泉。1945年，受到日本广岛原子弹爆炸的震撼，他开启了创作中的"核时期"，随后又在原子理论的影响下步入"微粒子时期"。他的代表作品有《永恒的记忆》（1931）、《原子的加拉》（1952）（见图2-10）等。

20世纪50年代中期，波普运动在英国社会文化中兴起，并逐渐传播至全球，艺术与大众生活、流行文化的关系愈发

图2-10　原子的加拉（达利）

紧密。在呈现方式上，波普艺术与包豪斯所倡导的主流文化中理性、减少主义、国际主义风格背道而驰，呈现出鲜明的"反文化"特征。

在艺术观念上，德国艺术家博伊斯提出"社会雕塑"学说，即扩展的艺术概念学说。他认为，艺术是社会的雕塑，是人的行为，是人类学意义上的，应面向所有人，而艺术创作是对社会的揭露和呈现，人人都可以是艺术家。与此同时，现代艺术本身也遭到"颠覆"，约瑟夫·博伊斯及其领导的后现代主义艺术运动批判和解构了过往的一切艺术观念，从而使断言"艺术已死"的后现代主义艺术流派登上历史舞台。

【问题与思考】

1. "好看"（形式）重要，还是"好用"（功能）重要？如何看待设计中的这两种要素？
2. 艺术有"标准答案"吗？设计有"标准答案"吗？为什么？

第六节　艺术与科学的共荣：反思阶段

艺术与科学的共荣（三）

一、信息数字化的时代背景

美国学者丹尼尔·贝尔在20世纪70年代初提出，人类历史可分为前工业社会、工业社会、后工业社会3个阶段。在这一进程中，工业生产的持续发展与商业化普及，促使艺术与商业、工业及日常生活领域逐渐融合。现代设计的诞生亦使艺术的"实用性"与"功利性"受到更多关注，艺术与非艺术之间的界限日益交融，各类艺术形态和种类之间的边界也趋于模糊。随着工业设计职业化的发展，科技进步语境下的机器工业制品"艺术化"程度不断提升；同时，在科技进步的推动下，艺术呈现出对工业技术更强的依赖性。

自20世纪60年代起，伴随着第三次科技革命和工业化的深入发展，西方国家步入了一个被称为"后工业社会"——信息社会、知识社会、高技术社会或媒体社会的新阶段。在这一时期，加拿大媒介理论家麦克卢汉提出了"媒介是人的延伸"的观点，促使艺术领域开始关注新型媒介及相应技术的重要性。在这个"后现代时代"，信息技术和知识等元素已逐渐成为人类文化形态的重要组成部分，新媒体亦成了新的公共空间，人类思维方式也在经历着深刻的变革。

在多元化、技术化、流动性、反本质的文化背景下，后现代主义（postmodernism）应运而生，秉持反本质主义的立场，努力消除艺术与非艺术之间的界限。

矛盾性与自我对抗性是后现代主义多元化流派的显著特征。这种现象在艺术领域的发展中得以体现，表现为综合性、高科技性、复杂多变及充满不确定性的特点。尽管传统的绘画、雕塑、手工艺和摄影等艺术形式依然具有其独特的吸引力，但人们对艺术形式的认知已不再局限于这些。以影像、声音、文本、装置，甚至人体为媒介的艺术案例层出不穷。创作者们擅长灵活运用多种新媒介进行综合性创作，或以创新的方式突破传统媒介的束缚，从而发展出多媒体的创作方法。

二、科技对艺术创作的辅助

在信息数字化时代，艺术对先进科技应用的深度和广度均有所提升，如多媒体制作、网络传播等。1911年，抽象表现主义大师康定斯基在《论艺术的精神》一书中提倡学科与媒介的融合，预言未来艺术将呈现为多元媒介的综合性表达，他称之为"艺术创作的综合"过程。形式主义艺术评论家克莱门特·格林伯格进一步强调，解读艺术作品应更加关注其媒介与技术的内在属性。艺术创作对现代科技的吸纳可追溯至20世纪初的野兽派、达达主义、超现实主义等流派。

随着时代变迁，新的艺术样式不断涌现，如20世纪60年代出现与消费文化紧密相关的波普艺术、录像艺术；70年代的后现代主义、极简主义；80年代的新表现主义、行动主义艺术、摄影艺术及传真机、影碟机等影像设备的广泛应用；90年代在女权主义、同性题材、基因工程纷争、艺术体制与社会体制的政治批判等议题推动下产生的新艺术主题和公共艺术的兴起等。在这个历程中，90年代中期出现的技术及艺术工具——互联网成了最具影响力的因素。

互联网、计算机、影像录制等技术工具的广泛普及，使数字技术（又被称为数码技术）成为艺术家创作的重要手段。借助计算机等工具，艺术家不仅可以对传统创作素材进行数字化综合处理，还可以完全采用计算机图形技术，从无到有地生成全新的创作材料。这标志着新时期艺术与科技紧密结合的创作观念的确立。"我们正在经历着一场从充满日常认知的模拟世界向由二进制编码呈现的数码世界的跨时代转变。"此外，随着中国等新兴经济体的崛起和科技力量的不断增强，以欧美为中心的艺术活动逐渐分散，全球艺术景观得以形成。

三、艺术对科技现实的表达

艺术与科学的关系还表现在艺术主题对科技哲学的阐述上。许多媒体艺术家力求突破艺术身份的限制，自由探索科学、技术、神秘主义和哲学研究领域。科学对人类思维的影响（尤其是其隐喻和模型），以及对世界观、人类局限和潜能的解读，具有深远意义。例如，复杂性、量子物理学、认知科学和新生物学，为当下及未来提供了新的视角。

法国后现代理论家鲍德里亚在20世纪70年代提出"拟像理论"，认为在信息技术

与传播媒介的作用下，我们正处于一个"超真实"的、由"拟像"构建的时代（见图 2-11）。有时，人们甚至认为"仿真"的模型和符号"比真实更真实"。随着"虚拟现实、混合现实、人工智能、4K 与 8K 高清、NFT［non-fungible token，不可替代令牌（是一种独特的数字标识符，无法复制、替代或细分，记录在区块链中，用于证明真实性和所有权）］艺术"等现实媒介技术的不断进步，这一观点似乎得到了印证。

图 2-11　根据鲍德里亚的理论，我们目前处于一个"超真实"的、由"拟象"建构的世界

后工业社会的到来开启了信息时代、数字化时代、后现代时代的大门。科技成为解决问题的必要手段，大众对科学的理解逐渐转向"能否转化为技术力量"。新媒介拉近了人与人之间的距离，内容交互的效率提高了，不断迭代的科技现实重构了世界的社会结构和文化形态。然而，人们同样关注科学发展是否会导致人的异化，以及如何处理人与机械现实之间的关系。

1967 年，海德格尔在雅典科学和艺术学院的演讲《艺术的起源与思想的规定》中阐述："与艺术一样，科学也不只是人的一项文化活动。科学乃是一切存在之物借以向我们呈现出来的一种方式，而是一种决定性的方式。"也在 20 世纪 60 年代左右，法国哲学家吉尔伯特·西蒙栋提出了"技术现实"的观点，他在《论技术物的存在模式》中指出："我们的文化将技术与人截然二分，因而陷入了矛盾的态度，要么将技术理解为一种用途和功能，要么视为对人类生存的威胁。"

我们是否应将技术进步视为科学的最大成果？将科学视为"真理的代名词"是否合适？科学本身是否需要进行自省与反思？朝向科技力量的无限倾斜是否会导致人文精神与道德信仰的忽视？如果确实如此，科技的未来又将指向何方？这些问题已成为当代艺术作品探索的核心主题。

【问题与思考】

 1. 人工智能艺术、NFT 艺术、沉浸式艺术……请举出新兴的艺术类型,结合具体案例分析。

 2. 未来科学与艺术的时代发展将会呈现出怎样的特点?

【探索与汇报 2】

<div align="center">题目:现代生活中的科学与艺术</div>

 针对生活中特定物品,深入挖掘其美观与实用的内涵。例如,每日不可或缺的餐具、碗盘,为何自诞生以来其基本造型未发生根本变化?其中所蕴含的科学原理何在?又如,我国家家户户拥有的空调,如何实现与现代家居环境的完美融合?在未来,空调又可能发生何种变化?针对所选物品进行深入研究,并呈现 10 分钟的汇报。

 主要包含以下 3 方面的内容:

1. "好看":它的艺术美是如何体现的?
2. "好用":它的科学性是如何贯穿的?
3. 这类物品缘何产生?未来发展又将如何?它会在时代发展中被"优化"掉吗?

第三章

艺术与科学的媒介和类型

【本章导读】

本章以艺术媒介的发展历程为轴线，详细阐述了影像艺术、计算机与数字艺术、交互沉浸式艺术及新材料综合艺术等具体的艺术形式。本章系本书的核心章节，着重分析了各个特定媒介在发展过程中对科学技术的采纳与整合，同时通过列举具体的实例使读者深入理解相关知识。

第一节　艺术媒介的节点

艺术媒介的节点（一）

艺术与科学是统领文化创新的两大引擎。自21世纪以来，凭借计算机、互联网及社交媒体等先进传播工具，文化产出量急剧增长，艺术普及范围不断扩大。现如今，计算机视觉、人工智能、虚拟现实等基于软硬件技术的艺术表达新趋势诞生，进而孕育出了前所未有的艺术类型。

随着时代变迁，科技对社会的影响已从物质层面逐渐深入到精神层面，对艺术的支持也由此从外部延伸至内部、渗透至创作的本质。在新时代背景下，作为人类精神文化的最高象征，科学和艺术二者找到了一种全新的结合方式，我们称其为"艺术媒介"。

一、艺术媒介的概念

1. 广义的媒介

媒介（media）是人类文化传承与发展的物质基础之一，对于信息的传播具有重要意义。若无媒介，文化信号将无法得到保存与传递，因此，也不可能产生人类的历史与文明。广义上的媒介，即"某种介质或渠道"，涵盖"信息传输所经过的空间或物质实体"，主要包含以下3种要素：媒介本体及其物质基础、媒介所传播的内容、媒介传播活动及行为。

2. 艺术媒介

探讨艺术领域中的媒介，其内涵趋于狭义。艺术是一种文化类型，因此，我们借鉴传播学的理论视角，着重关注文化传播的物质基础与信息载体，如电视、电影、互联网等。此类媒介与传播媒介（communication media）的内涵紧密相连。在此基础上，衍生出诸如大众文化中的媒介文化（media culture）的概念，它描述了"显现在大众传播活动中的一种社会文化形态"。因此，可以将艺术媒介理解为：艺术创作主体在创作实践中运用的物质材料、介质和载体。

3. 艺术媒介的作用

首先，任何艺术表达均需依赖特定的艺术媒介来实现。例如，文学艺术依赖文字，舞蹈艺术依赖人体动作，电影艺术则依赖声音与影像等。随着时代变迁，艺术媒介的形态日益丰富，成为艺术发展与革新的一大特征。

其次，艺术媒介是艺术多元化发展的基石。在各类艺术形式中，艺术媒介的表现形式各异，既可以单独使用，也可多种"混搭"或排列组合，从而创造出丰富的艺术

体裁与风格，形成了独具特色、魅力、多样化的艺术生态。

最后，艺术媒介展现了艺术风格。在艺术历史长河中，受文化、地域、知识结构、科技发展水平等因素影响，艺术家们会选择最适合的媒介进行创作实践。在一系列成熟的创作活动中，艺术家通常会对某些媒介产生特殊偏好，这也成了构成其艺术风格的重要元素。此外，在艺术鉴赏过程中，欣赏者对艺术媒介的分类与鉴别，也成为判断某些艺术流派共性的参考依据。

二、艺术媒介的类型

根据出现的时间顺序，艺术媒介可分为以下 4 种类型：原始艺术媒介、传统艺术媒介、现代艺术媒介及新艺术媒介。

1. 原始艺术媒介

人类最早的美术活动可以追溯到大约三万年前的史前时期。在这一时期，石器是主要的艺术媒介之一，人们采用粗犷、原始和自然的方式，创作了史前岩画和洞窟壁画。然而，我们可以推测，"石刻"或许并非人类最早掌握的艺术形式。由于无法保存，音乐、舞蹈、表演和原始手工艺等艺术类型的确切出现时间无法考证。但人类与生俱来的人声、表情和肢体动作等元素，足以支撑这些艺术形式的实现。在原始社会中，基本的艺术媒介包括：口语、绘画、雕刻、舞蹈和音乐等。

2. 传统艺术媒介

历经史前艺术的沉淀，艺术媒介步入了长达五千年的传统时期。在这一阶段，古埃及、古希腊、古罗马、中世纪等多阶段艺术形式的发展，丰富了艺术媒介的内涵，奠定了传统艺术媒介的基础框架。从 14 世纪至 19 世纪初的近代艺术时期，又涌现出文艺复兴、巴洛克与洛可可、新古典主义、学院派艺术等诸多流派，艺术家们在工具、材料、技法等方面不断创新，例如，我国的刻版印刷术、小孔成像法、便携式颜料管的发明等均发生在这一阶段。在传统时期，艺术家们深刻认识到科学发展对媒介开发和功能拓展的重要性，几乎充分利用了人力所能达到的所有创作手段。

传统艺术媒介与传统艺术类型基本吻合，主要包括：文字、绘画、雕刻、建筑、手工艺、音乐、舞蹈、戏剧等。

3. 现代艺术媒介

现代艺术媒介是艺术与科学融合的产物，在其发展过程中，艺术媒介与科学进步紧密同步，全面步入了大众传播时代。18 世纪末至 19 世纪，正值两次工业革命时期，现代艺术媒介应运而生。在这一阶段，工业生产带来的批量化生产、印刷技术、通信技术、电子技术的革新推动了"大众媒介"的诞生：若无机器工业的发展，艺术恐将长期局限于小众范围，难以触及大众生活。

在这一时期，除传统艺术媒介持续进行本体更新、发展外，新型艺术媒介不断涌现，其显著特征为强调传播功能，与大众传播发展基本并行。主要包括：批量印刷的书籍与报纸、广播、摄影、电影、电视等。

4. 新艺术媒介

新媒体起源于 20 世纪初，得益于互联网和计算机的广泛应用。在这一时期，科

技对艺术媒介产生了深远影响，进而改变了艺术的表现形式。以计算机和互联网为基础的新艺术媒介，凭借其技术性、视觉性、交互性和多元化特点，呈现出全新的艺术风貌。

科技的社会化和普及，直接决定了艺术媒介的构成方式和具体类型。例如，自20世纪90年代以来，数字媒体艺术作为一种融合了文化艺术、媒介、信息与技术属性的新兴艺术形式，得到了广泛认可，展现出巨大的发展潜力。这一艺术类型正是在现代科学基础上应运而生的，并已逐渐成为未来艺术发展的关键方向。

1）计算机的发明

计算机的发明标志着传统媒介向新媒介的转型，计算机技术的应用使得艺术实现了全面的数字化改革。基于此，计算机图像技术、数字影像等视觉手段得以蓬勃发展，内容制备方式变得更加便捷和多元。这进而推动了"视觉文化"的兴起，引发了大众审美方式的变化和审美需求的提升，使得单一感官的美感阈值不断提高。在此基础上，艺术发展呈现出由静态、空间向动态、时空、交互性转变的趋势。

2）互联网的传播

网络传播的瞬时性和互动性，使得艺术真正融入了大众生活，网络已然成为全球艺术家共同展示作品的"美术馆"和最佳传播平台。创作工具门槛的降低，使得艺术创作不再局限于个体；创作方式和表现形式的不断创新，也推动艺术家不断掌握新的科学技术知识，紧跟时代步伐，拓宽艺术领域，如运用虚拟现实等新型媒介技术探寻更多维度的审美体验。

在技术层面，我们通常将20世纪后半叶兴起的新兴艺术媒介与"新媒体"或"数字媒体"等同看待。然而，在性质上，新艺术媒介之"新"实则是一个动态变化、不断更新的相对性描述。21世纪以来，科学技术呈指数式发展，人们的生活也随之发生了前所未有的变化。科技作为艺术的媒介，每一代都是对前一代媒介的补充。基础科学解答了"是什么"，应用科学（技术）完善了"如何应用"，艺术媒介技术则实现了"创造什么"。

当前的技术形式或许被视为最"新"的媒介工具，但在未来必将被不断革命和颠覆。然而，艺术作为时代的见证者和文化的前沿，始终将以最敏锐的触角，捕捉并善用时代现实中最适宜的艺术媒介。

三、媒介的发展与演化

艺术媒介的节点（二）

（一）媒介的发展阶段

在科技演进的过程中，媒介对人类社会的影响日益深化，乃至重塑了世界的组成方式。在早期的媒介阶段，即原始媒介和传统媒介时期，"物质"占据主导地位，个体及集体竞争力的大小在一定程度上取决于对物质和能源的掌控程度。然而，随着现代媒介和新媒介时代的来临，"信息"逐渐成为关注的焦点。推动人类进步的动力源，不仅包括实体劳动和物质积累，更重要的是对信息的掌握程度。这一变革得益于科学与媒介技术的持续发展。

纵观媒介的发展历程，其主要轨迹大致遵循以下时间轴：口头语言—文字—印刷术—电报、广播—电影—电视—互联网—新媒体、智能媒体，见表3-1。

表 3-1 媒介形式及信息传递的阶段性特征

媒介形式	信息传递的阶段性特征
口头语言	依赖口头传播，传播范围有限（小范围的人际间传播），易导致信息失真
文字	视听分离、能够传播诸如心理活动等较为抽象的信息，突破了时间限制，具备记录历史信息的特性。同时解决了部分空间限制问题，使信息可以通过信件的形式异时、异地传播
印刷术（工业批量）	工业化批量复制、规模生产，借助文字、图像等视觉渠道提升传播效能和覆盖范围。逐步迈入大众传播时代
电报、广播	缩短信息传播的时间差距、进一步提升传播密度与效率。开始通过大众传播渠道传输除视觉信息外的听觉信息
电影	实现动态视觉信息的记录与传播，通过整合声音感知，信息传播的丰富程度显著提升
电视	开始具备"即时性"特点，广泛运用视听元素，实现批量传播。同时转化为其他艺术形式的载体（传统媒介成为新兴媒介的内容），如电视音乐、电视舞蹈等
互联网	开始具有"交互性、自组织性"特点，颠覆了传统信息传播的单向性。以数字化信息为主要内容，从根本上突破时空限制，传播效率和信息密度得到显著提升。开始真正步入全民传播时代
新媒体、智能媒体	即时传播、交互性特征及信息内容多样化程度不断加深，多通道广泛挖掘人类感知潜力。开始步入人机传播、自我传播（人内传播）的更高维度开发阶段

自19世纪末以来，新型媒介在问世之初皆展现出更卓越的技术表现力和传播能力。诸如报纸、广播、电影、电视、互联网及电子游戏等大众媒介，曾在诞生初期备受争议。事实上，公众对新型大众媒介的社会影响和性质的忧虑，根源在于对"人类对高技术媒介的控制力"及"人与媒介之间的权力关系"的疑虑与迷茫。因此，诸多学者纷纷从媒介技术与发展的角度，对此进行了重要的理论探讨。

（二）媒介发展的核心理论

1. 英尼斯：媒介环境学

20世纪40年代前后，加拿大传播学者哈罗德·英尼斯（Harold A.Innis）提出应将"传播媒介"置于"社会历史工具"的宏观语境之下展开深入分析。他认为，所有能够承载信息的物质与技术均属于媒介范畴，而媒介的更迭与人类文明的发展历程密

切相关。因为他的突出贡献，英尼斯被誉为"传播学技术学派（媒介环境学派）"的奠基者。

2. 麦克卢汉：媒介是人的延伸、媒介即信息

20世纪60年代，英尼斯的弟子马歇尔·麦克卢汉（Marshall McLuhan）对英尼斯的理论进行了进一步的拓展。麦克卢汉在其经典著作《理解媒介：论人的延伸》中，具有划时代意义地提出了"媒介是人的延伸"的观点。麦克卢汉认为，所有的媒介都是人类感官和肢体的延伸，例如，印刷图像扩展了人类的视觉，影像媒体丰富了人类的视听综合感知，而电子媒介则进一步推动了人类大脑和中枢神经的发展。

麦克卢汉在1967年的著作《媒介即信息》中进一步阐述了"媒介即信息"的观点。他指出，媒介的影响力并非源自其传递的内容，而是其结构、形式及呈现方式。在战后高科技迅速发展，广播、电视、计算机信息技术等现代媒介纷纷涌现的时代背景下，麦克卢汉的这一观点具有深远的时代意义。

3. 波兹曼：媒介生态学

20世纪80年代，美国媒体文化学者尼尔·波兹曼（Neil Postman）对麦克卢汉的观点进行了深入拓展，主张媒介类型决定媒介功能及信息传递方式，从而构建了"媒介生态学"理论。针对"技术垄断"现象，他对电视等大众传播媒介进行了深刻批判。波兹曼的3部著作——《童年的消逝》《娱乐至死》及《技术垄断：文化向技术投降》被誉为"媒介批评三部曲"。他提出，深入一种文化的最有效途径是了解这种文化中用于会话的工具。因此，人们应正确认识媒介，并关注媒介新技术发展对媒介生态、社会效应及文化环境带来的变化。

4. 梅洛维茨：情境理论

同样在20世纪80年代前后，波兹曼的弟子、美国传播学者约书亚·梅洛维茨（Joshua Meyrowitz），在其著作《消失的地域：电子媒介对社会行为的影响》中，提出了"媒介情境论"。他将麦克卢汉的理论与社会学家戈夫曼的观点相结合，认为电子媒介打破了传统中物质空间与社会情境之间的相对封闭性，缔造了一种全新且相互融合的情境。在这种情境下，性别间的认知差异逐渐消减，权威名人的神秘光环褪去，公共场合的"前台"角色与私人领域的"后台"角色之间的界限变得模糊。如互联网等电子媒介的出现，使社会生活方式和人际关系发生了显著变革。

5. 莱文森：媒介进化论与补偿性媒介

此外，美国媒介理论家兼科幻小说家保罗·莱文森（Paul Levinson）在汲取达尔文生物进化论、麦克卢汉及波兹曼理论成果的基础上，提出了"媒介进化论"。该理论主张，媒体日益呈现出类似于人类的、人性化的特征，成为一种"人性化媒体"。在补偿性媒介机制的推动下，媒介的进化和技术创新是自然选择的结果。莱文森创新性地继承了麦克卢汉的"技术决定论"观点，对媒介的技术性演化持乐观态度，被誉为"后麦克卢汉主义"的代表人物。

20世纪80年代，莱文森在其著作《数字麦克卢汉》中提出了"媒介补偿（remedial medium）理论"。他指出，新兴媒介是对传统媒介（旧媒介）的补偿。"数字传播提升了人的理性把握，在这一点上一切媒介都成为立竿见影的补偿媒介。在数字时

代，媒介的活力正在转换为人的活力，这种活力是人类业已得到增强和提升的控制能力"。

在艺术创作领域，以影像媒介为例，从最早的静态影像（以传统绘画为代表），到动态影像（叠加空间信息），再到有声影像（叠加声音信息），再到高清影像与三维影像（增加视觉信息层次），最后到虚拟现实影像（叠加多感官信息）。这些不同的视觉形象承载了不同程度的象征意义，也达到了不同层次的信息传递效度（见表 3-2）。

表 3-2　从信息传播的功效来看影像媒介的补偿式发展

影像媒介的补偿式发展	静态影像	传统绘画、静态摄影等	静态视觉信息
	动态影像	电视、电影等（指有声片出现之前的类型）	视觉信息 + 空间信息
	有声影像	有声电影、电视节目、短视频等	视觉信息 + 空间信息 + 声音信息
	高清影像	高分辨率 / 码流率 / 高帧数影像等	高质量视觉信息 + 空间信息 + 声音信息
	三维影像	3D/4D 电影、全景影像等	多维度视觉信息 + 空间信息 + 声音信息
	虚拟现实影像	VR/AR 类影像、交互生成影像等	多感官信息（视听嗅触、沉浸式感知）

当前，虚拟现实技术的崛起在很大程度上验证了保罗·莱文森所提出的"媒介补偿理论"，即新一代媒介的发展是对前序媒介的补充和优化。互联网的诞生是对先前所有媒介的一种补偿，而基于虚拟现实等沉浸式技术的"元宇宙"则实现了对现实世界的"媒介备份"，这或许是目前所能设想的最理想的媒介形态。从艺术媒介的演变角度来看，艺术与科学的交融和媒介化发展，从根本上契合了人类进化的深层驱动力，因此，莱文森的理论无疑具有了强烈的时代性。

【问题与思考】

1. 从原始艺术媒介、传统艺术媒介，到现代艺术媒介、新艺术媒介，是什么发生了最大的变化？如何看待科学技术进步对艺术媒介发展的影响？
2. 目前人类已掌握很多的媒介形式，你在创作时会偏好哪一种？为什么？
3. 你能想象并描述一种"最接近未来"的媒介形式吗？

第二节　影像艺术：摄影与视频艺术

影像艺术（一）

艺术与科学在媒介中的"协作"，率先产生于影像艺术领域。视觉器官是人类最高级的感知器官，负责接收人类所获取的 70%~80% 的信息。正如约翰·伯格所言："观看先于言语。正是这种观看，奠定了我们在周围世界的地位"。进入 19 世纪以后的"现代艺术媒介"发展阶段，科学技术逐渐成为媒介进化、"人的延伸"的基石。这一"延伸"过程首先是通过摄影技术对视觉领域的拓展实现的。

一、摄影产生与技术探索

（一）摄影技术的发明

在影像艺术的发展历程中，摄影是首个兼具科技与艺术双重特性的领域。早在19 世纪之前，诸如德国医学教授舒尔茨（J. H. Schulze）、英国科学家韦奇伍德（T. Wedgwood）及戴维（H. Davy）等学者便对感光材料成像进行了大量探索，但仍未能找到实现图像保存的方法。直至 1826 年，法国印刷工艺师尼埃普斯（J. N. Niepce）成功运用沥青制作出世界上第一批照片《窗外景观》（*View from the Window at Le Gras*）。尽管曝光时间较长，成像质量较为模糊，但这一成果却奠定了"日光成像"工艺的基础。

1839 年，在与尼埃普斯进行交流与合作的基础上，法国画家、化学家达盖尔（Louis Jacques Mande Daguerre）发明了利用碘化银板与水银蒸气显影的"达盖尔法银版摄影术"（daguerreotype）。几乎同时期，英国学者塔尔博特（W. H. F. Talbot）也发现了一种纸基成像的"光描法"（photogenic drawing），并提出了专利申请书，这一成果后续发展成了"负像—正像"式的"卡罗尔摄影法"（The Calotype）：能够基于一张底片，复制出多张正片。同年，法国的谢赫尔爵士（Sir. J. F. W. Herschel）正式将摄影命名为"Photography"。此外，这一年里，贝亚尔（H. Bayard）和庞顿（M. Ponton）等人在摄影技术方面也取得了重要的进展。因此，1839 年被普遍认为是摄影技术的诞生年份。经过对成果应用等多方面的综合考量，达盖尔被公认为摄影技术的发明人，被后世尊称为"摄影之父"。

摄影作为现代艺术领域的杰出载体，其技术革新的效率史无前例，大约每 20 年便迎来一次革命性的突破。自银版摄影法问世以来，1851 年，英国科学家阿彻（F. S. Archer）创造了"胶棉摄影法"。1871 年左右，明胶乳剂感光材料应运而生，为摄影工艺的商业化和实用化奠定了基础。随后，相纸、软片、彩色感光材料等相继被发明，洗印技术和摄影光学器材也不断更新，这一进程一直延续至 20 世纪末数字摄影的诞生。

（二）摄影的艺术化道路

摄影是一种物理和化学的综合技术过程，从发展的历史来看，它首先作为一种（科学）技术，广泛应用于各学科和实践领域，而后才逐渐演变为艺术门类。摄影技术的诞生融汇了化学、光学、工程设计等多方面的科学研究成果。然而，受其"科技基因"的影响，摄影的艺术化道路走得较为曲折。

1. 摄影作为工艺

摄影在早期仅仅被视为一门工艺。利用科学技术的手段对长达数千年的手工绘画艺术进行"颠覆"，令当时的艺术家们一方面感到恐惧和排斥，另一方面又跃跃欲试。因此，在20世纪初，英国画家希尔（D. O. Hill）、摄影师亚当森（R. Adamson）、瑞典摄影家雷兰德（O. G. Reijlander）（其作品见图3-1，此作品由逾30张底片拼接而成，是早期"摄影后期合成技术"的重要尝试，也是绘画主义摄影艺术成熟的象征）及英国摄影家罗宾森（H. P. Robinson）等具有绘画艺术背景的探索者，创作了一系列"绘画派摄影"（又称"画意摄影"）作品，试图从摄影模仿绘画的角度为其艺术地位辩护，这种倾向直至1902年美国"现代摄影之父"阿尔弗雷德·斯蒂格利茨（Alfred Stieglitz）创建"摄影分离派"时才逐渐消退。这种谨慎的、模棱两可的早期探索，揭示了传统艺术媒介向新艺术媒介过渡的艰巨历程。

图3-1　两种人生（雷兰德）

自19世纪中叶起，艺术家们逐渐将摄影视为辅助绘画的重要"光学工具"。例如，画家安格尔在强调"禁止摄影"的同时，却暗自运用照片作为绘画创作的素材。此外，德拉克洛瓦（E. Delacroix）、库尔贝（G. Courbet）、德加（E. Degas）等著名画家也在不同程度上借助摄影为创作提供辅助。约在1860年，摄影师纳达尔（Nadar）探索了航拍技术及人像摄影辅助光技术，从而极大地促进了人像摄影的进步。摄影中的科学理念深刻地影响了绘画发展，自19世纪70年代起，马奈（E. Manet）、莫奈（C. Monet）、修拉（G. Seurat）等印象派及后印象派画家将光学的理论知识应用于绘画领域，推动

了其革命性的创新。

2. 暗房合成和拼贴

20世纪初，摄影逐渐被认可为一种艺术形式，然而其地位相对次要，直至60年代以后，摄影在艺术领域的地位才逐步得到提升。这一转变的关键契机源于20世纪初立体派、达达派和超现实主义者所提出的"挪用与拼贴"理念，使摄影成为现代艺术创新表达的重要手段。在此基础上，摄影发展出了拼贴艺术、达达主义摄影及20世纪30年代兴起的超现实主义摄影，致力于探索人类精神世界的视觉表达。著名的达达主义摄影师包括匈牙利艺术家莫霍利·纳吉（Moholy Nagy）和德国的豪斯曼（R. Hausmann）等，超现实主义摄影的代表人物则有美国的曼·雷（Man Ray）、菲利普·霍尔斯曼（Philippe Halsman）及尤斯曼（J. N. Uelsmann）等。在数字化阶段之前，这些作品主要依靠诸如暗房加工、多次曝光等技巧完成，充分展现了摄影技术本身所具备的造型特性（见图3-2）。

图 3-2　安格尔的小提琴（曼·雷）

拼贴艺术起源于毕加索（Picasso）和乔治·布拉克（George Braque）等艺术家的创新理念。自20世纪50年代起，部分摄影师借鉴拼贴和蒙太奇手法，将摄影照片与现成品叠加，或进行剪裁、重复和重组。他们运用彩色纸片、杂志、旧照片、墙纸等素材，创作出复合式的拼贴画面。此举推动了达达主义、俄罗斯构成主义、包豪斯等艺术流派影响下蒙太奇照片（photomontage）的发展，对后世产生了深远影响。至20世纪60年代，美国波普艺术代表人物罗伯特·劳申

伯格（Robert Rauschenberg）将摄影图片与日常物品结合在一幅画面中，发展出了抽象表现主义风格的"融合绘画（combine painting）"式拼贴技法（见图3-3，艺术家利用摄影拼贴的技法将安格尔等人的名画与自己拍摄的草地照片转印至宝马车的车身上）。

图3-3　BMW 635CSi（罗伯特·劳申伯格）

3. 数字摄影

自20世纪60年代以来，计算机已在数字化视觉创作领域发挥重要作用。例如，约翰·惠特尼（John Whitney）和查尔斯·苏黎（Charles Csuri）等人曾尝试利用数学函数驱动生成抽象图像。此外，艺术家罗伯特·劳申伯格（Robert Rauschenberg）在职业生涯晚期也开始运用计算机创作摄影拼贴作品，因而他也是拼贴多媒体作品的先驱。

自20世纪90年代起，数字摄影领域经历了技术与艺术的飞跃发展。计算机数字技术为图像合成和拼贴赋予了更为丰富的维度，使得摄影与各类异质元素的融合变得无缝顺畅。借助诸如Adobe Photoshop、Lightroom、Camera Raw等数字化处理软件，摄影师能够轻松地对作品进行裁剪、调色、拼贴和修整，甚至将原本现实中不存在的元素融入其中。摄影设备的高速影像处理、高感光度、高像素及HDR技术等持续更新，使得素材获取的难度不断降低。扫描技术、超微距摄影、太空摄影等手段也已被纳入具体创作之中。

伴随着数字化革命的深入推进，影像制作与使用已不再局限于艺术家专属，各类集成人工智能技术的微型单反相机、手机等摄影设备越发轻便易携。在手机上，诸如"美图秀秀"等图像处理软件为日常摄影提供了即时编辑、分享与发布的便利，使人们逐渐习惯利用图片、视频来传递日常信息，乃至开展精神活动。本雅明曾指出，摄影是第一次真正革命性的复制方法，而"艺术作品的可机械复制性，在世界历史上第一次把艺术品从它对礼仪的寄生中解放了出来"。如今，随着软硬件技术的不断进步，人们的视觉范围得到了拓展，甚至可以"看见"肉眼难以触及的远程、微小影像，对世界的认知方式与角度也发生了显著变化。

二、电影与视频艺术

电影作为一种综合艺术形式，自诞生至今仅有一百多年的历史。然而，在这一短暂的时间内，电影已然成功地融合了文学、绘画、音乐、戏剧表演、摄影及动画等多种艺术形式，依托活动摄影技术，引领了当今"视频时代"的潮流。如今，视频及其他动态影像已逐渐成为人们日常生活中不可或缺的重要组成部分。

（一）电影艺术的技术基础

1. 活动影像的早期形态

活动影像的解析依赖于人类对运动知觉的理解，包括对真实运动、似动运动（活动影像主要的感知参考）、诱发运动、运动后效等所产生的视觉刺激。因此，艺术家和科学家们不断探索各种方法，以满足运动视觉感知的表达需求。

1824年，英国学者彼得·罗杰（Peter Roget）提出了"视觉暂留原理"，该原理指出，当人眼观察到一系列略有差异的影像时，每个影像都有一个短暂的持续，在影像消失后，影像仍滞留在视网膜上，从而使得影像能够与下一个影像平滑地融合。

活动影像的起源可以追溯到17世纪中期的幻灯技术，这是动画的最早形式。与之类似的还有我国汉唐时期的皮影戏及宋朝文献中记载的"走马灯"。其他早期活动影像还包括1824年在英国发明的"幻盘"（thaumatrope），1832年在欧洲出现的"诡盘"（phenakistoscope），1834年英国人霍尔纳创造的"走马盘"（zoetrope），1868年左右出现的中西方儿童玩具"手翻书"（flipbook）（见图3-4），以及1877年法国人雷诺发明的活动视镜（praxinoscope）等。这些早期活动影像均基于视觉暂留现象。这些尝试为"动画艺术"的诞生奠定了基础，而电影的产生则需等到摄影技术及动态摄影技术的发明。

图3-4 儿童玩具手翻书（flipbook）的示意图

19世纪中叶，摄影技术的问世为电影的诞生提供了关键的物质基础。动态摄影的

诞生则源于一场富有戏剧性效果的"科学实验"。

英国摄影师爱德华·迈布里奇（Edweard J.Muybridge）率先成功运用摄影技术捕捉活动影像。1872年，美国铁路巨头利兰·斯坦福（Leland Stanford）为证实一桩赌约，聘请迈布里奇通过照片展示疾驰马匹的四足是否离地。约在1878年，迈布里奇采用12台相机，每台相机分别装配细绳，并连续曝光、间隔排列，最终成功拍摄到12张马奔跑的连续照片（见图3-5，图中显示马在奔跑时有四肢全部离地的瞬间）。此后，他利用自创的活动幻灯机（zoogyroscope）合成了连续动作照片，制作出第一部原始的"动画电影"。迈布里奇在连续运动照片方面的探索，对早期电影发展产生了深远影响。

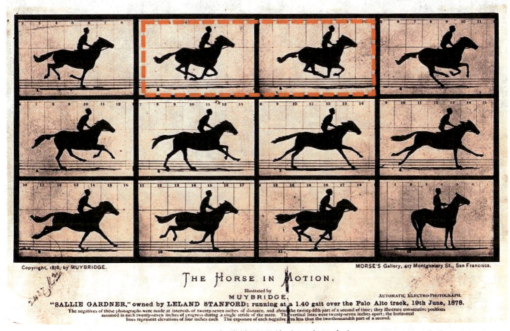

图3-5　奔腾的马照片（迈布里奇）

电影摄影机与放映机的发明早于电影本身。1889年，著名科学家托马斯·爱迪生（Thomas Edison）便创造了一种由电机驱动的摄影机，并于1891年在美国申请了电影摄影机（kinetograph）及活动电影放映机（kinetoscope）的专利。作为一位杰出的科学家和发明家，爱迪生为现代电影的诞生作出了重大贡献，如创建了全球首个摄影棚，并确定了35 mm胶片的基本尺寸。然而，他主要关注技术问题的解决，而在观影方式上，仍局限于一种"新奇工艺"式的展示：让观众（单独）通过窥镜的"猫眼"观察盒子中的画面，这与电影作为大众艺术的核心特质相去甚远，尚未达到艺术革新的层面。

2. 电影问世

电影直至1895年方才真正问世。这一成果源于法国科学家、胶片及摄影器材商卢米埃尔兄弟。奥古斯特·卢米埃尔（Auguste Lumière）与路易·卢米埃尔（Louis Lumière）兄弟的父亲创立了照相干版厂，他们二人亦对摄影领域产生了浓厚兴趣。在

爱迪生的发明成果的启示下，两人展开了一系列探索，并于 1895 年公开展示了世界上第一批电影，其中包括著名的《工厂大门》和《火车进站》（见图 3-6），并展示了他们自行设计制造的电影摄影机和放映机。由于这批作品采用纪实性拍摄手法，因此，它们也成为了世界上的第一批纪录片。

图 3-6　火车进站（卢米埃尔兄弟）

（二）视频艺术的形式探索

1. 电视与录像艺术

视频艺术起源于动态摄影技术，但其与电影有着显著的区别。视频艺术的本质媒介是电视。1925 年，英国发明家贝尔德（J. L. Baird）成功研制出第一台具备图像传输功能的机械式电视。1950 年，美国开始出现有线电视（cable television），并在 1954 年发明了第一台彩色电视机。短短数十年间，电视迅速普及，成为"20 世纪最具影响力的大众传播媒介"，直至 21 世纪才被智能手机所取代。自 20 世纪 60 年代起，卫星电视开始蓬勃发展，进入了更为稳定的大众传播阶段。

最早的视频艺术被称为"录像艺术"。20 世纪 60 年代末，电视已发展成为真正的大众艺术媒介。在波普艺术、激浪派（Fluxus）、未来派、先锋电影艺术、行为艺术及偶发艺术等关注现实生活与社会变革的艺术实践中，利用视频进行创作显得尤为合适。此外，1970 年前后问世的家用录像机系统，进一步提升了影像素材的获取及后期编辑的便捷性。

1963 年，韩裔美籍艺术家白南准（Nam June Paik）的个人展览使他成为首位将电视作为视频艺术材料与媒介的开创者。白南准不仅创新性地将电视机转化成了影像作

品的载体（见图3-7），同时还结合各类仪器或装置，构建了声画并茂的感知空间。此外，他还积极邀请观众参与现场互动，亲身触碰展品。

白南准对科技现实具有敏锐的洞察力。自20世纪60年代起，他便开始运用索尼公司最先进的便携式摄像机拍摄视频，并与日本工程师紧密合作，研发出最早的视频图像合成器"Paik-Abe Synthesizer"。白南准精通媒介工程特性，例如，他能够重新整合、改造电视机硬件设备进行组装，或调整图像输出方式，从而创新出"视频装置"（video installation）。除白南准之外，同时期的艺术家如安迪·沃霍尔（Andrew Warhol）、让-吕克·戈达尔（Jean-Luc Godard）等亦纷纷投身于这一充满魅力的新表达形式：或尝试制作影像装置，从单一屏幕或投影过渡到多屏与多重投影；或将影像本身进行破碎与重组，探寻新的视觉经验与新型影像技术。

图3-7　电视禅（白南准）

2. 数字视频的现状

自20世纪80年代中后期，视频艺术步入了与计算机紧密相连的"数字影像"时代。借助基于计算机界面的编辑软件，视频素材的处理得以直接操作，全面进入了"非线性编辑"阶段。这意味着，视频素材的调用、拼接及"拍摄"（虚拟场景与角色）等各项工作已无须依赖复杂的外部设备，均能够在计算机内完成。目前，主流的专业后期视频剪辑软件包括Adobe Premiere、Final Cut Pro、DaVinci Resolve等；视频特效合成软件则有Adobe After Effects、Houdini、Nuke、Fusion等。值得注意的是，这些处理工具的功能正倾向于不断兼容融合发展，致力于全面化、完善化、智能化的发展方向。

从21世纪上半叶起，网络流媒体逐渐兼容传统广播电视网络内容，手机及其他便携式显示屏逐渐成为观看视频的主要载体。在此背景下，电视由原先的内容主导地位转变为侧重于功能性发展趋势，朝着某种"屏幕"或"界面"的角色演变。

作为视频生产与观看的主力平台,手机及智能移动设备上的各类实时视频拍摄、处理程序和应用日益丰富。得益于移动互联网的瞬时分享功能,这些应用得以实现最大化的传播效果。目前,网络视频时代已全面来临。

【问题与思考】

1. 摄影技术的发明对电影和视频艺术的产生起到了怎样的作用?
2. 数字影像时代,如何看待"网络电影"和"网络视频"的艺术化发展?

第三节 影像艺术:动画与数字合成

影像艺术(二)

一、动画艺术

(一)动画的阶段性发展

关于"动"画的最早史料,可追溯至旧石器时代欧洲至北非地区的克鲁马农人(Cro-Magnon man)创作的"洞窟壁画"。这些壁画旨在记录生活现实,其中包含众多富有张力、生动逼真的人或动物动态画面。

从对活动影像起源的论述中,我们可以得知,动画艺术的历史应早于电影,其起源可追溯至17世纪,源于德国僧侣阿塔纳斯·珂雪(Athanasius Kircher)等先驱所发明的"幻灯投影"(魔术幻灯)。这种技术利用蜡烛或油灯作为光源,将绘制在玻璃板上的图画通过镜头投影到白色墙壁上。后续的幻盘、走马盘、手翻书、活动视镜,以及1889年法国工程师埃米尔·雷诺(Emile Reynaud)将其活动视镜成果进一步发展的"光学影戏机"(theatre optique)等(见图3-8),皆为此技术的早期实践。

第一部公开展映的动画作品,是由纽约的报社漫画家布莱克顿(J.S.Blackton)创作并于1906年放映的,名为《滑稽脸的幽默相》(*Humorous Phases of Funny Faces*)。这部"粉笔动画"作品的主要制作手法为实拍技术(逐格拍摄)。1908年,在巴黎的一场放映会上,埃米尔·科尔(Emile Cohl)展示了一部时长约1~2 min的素描动画《幻影集》(*Fantasmagorie*)。这部作品揭示了动画艺术的美学理念:动画并非简单地模仿摄影,而应展现相机无法捕捉的视觉元素。

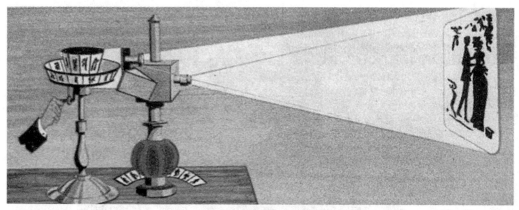

(a) 雷诺1880年发明的活动视镜投影机

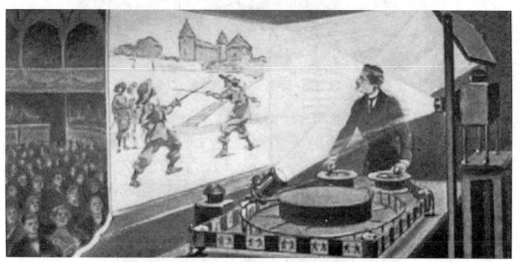

(b) 雷诺1889年发明的光学影戏机放映的场景

图 3-8　雷诺的发明

美国动画艺术家温瑟·麦凯（Winsor Mccay）首次将动画视为一门独立的艺术形式。1914年，麦凯创作出首部"人物性格动画"（personality animation）——《恐龙葛蒂》（Gertie the Dinosaur），这一作品标志着动画角色个性的"觉醒"。

在20世纪初，沃特·迪斯尼（Walt Disney）创立的迪士尼公司推动了动画产业的体系化，成功地将动画与商业相结合，进而走上了二维动画系列片与动画电影的发展道路。迪士尼公司对"有声电影"和"彩色胶片"两项技术革新进行了深入的开拓，从而确立了"完全动画"（指描绘出动作的所有状态的动画）行业的高标准（见图3-9，世界第一部有声动画，标志着迪士尼米老鼠形象正式诞生）。与此同时，华纳兄弟（Warner Bros）等好莱坞大型企业也在同步发展各自的动画产品。

图3-9 威利号汽船（迪斯尼）

进入20世纪上半叶，日本动画逐渐崭露头角。1948年成立的东映动画公司（Toei Animation）及1985年成立的吉卜力工作室（Studio Ghibli）在电视动画和动画电影领域分别取得了重要成果（见图3-10）。

图3-10 电视动画《美少女战士》（东映动画公司）

步入 21 世纪，计算机 CG（computer graphic）技术与三维动画技术开始崛起。1995 年，由迪士尼发行、皮克斯动画工作室（Pixar Animation Studio，当时皮克斯的所有者为史蒂夫·乔布斯）创作的《玩具总动员》（*Toy Story*）成为全球首部三维动画电影（见图 3-11，世界上第一部三维动画）。2001 年，梦工场（DreamWorks）制作的《怪物史莱克》（*Shrek*）、皮克斯动画工作室的《怪兽电力公司》（*Monsters,Inc.*）及 2002 年福克斯公司（20th Century Fox）的《冰河世纪》（*Ice Age*）等运用数字技术的作品纷纷取得了巨大成功。

图 3-11 玩具总动员（皮克斯动画工作室）

（二）动画的基本类型与生产

动画（animation）一词源自拉丁语 anima，意指"赋予生命"或"复活"。动画类型繁多，主要以人工或计算机绘制的图形为基础的作品占据主流，如早期的赛璐珞动画（celluloid nitrate animation）和当前业界普遍采用的 CG（computer graphics）动画。此外，还包括诸如木偶动画、剪纸动画、黏土动画、插板动画等基于摄影术实拍的种类。

动画制作的基本流程可概括为3个核心环节：素材构建、动态编排和效果合成。此外，根据制作主要采用的技术手段不同，动画类型大致可分为二维动画和三维动画两类。

动画是一种"从无到有"的艺术，尤其对于现代的数字动画而言，其创作过程对计算机的依赖程度极高。与此同时，动画的制作实践亦能推动技术的发展。如在CG资产构建中，软件研发工程师常需根据创作需求编写相应程序。1993年，皮克斯动画工作室的RenderMan程序小组因其突出的贡献荣获奥斯卡科学工程金像奖。

进入数字化创作时代，传统二维动画可以通过手工在纸上绘制原画、动画中间张（中间帧），然后进行扫描录入计算机，后续工作则可由计算机软件完成；或直接利用数字手绘板及TVpaint、Toonboom、Adobe Animate等逐帧动画软件制作素材，实现"无纸化"创作，省去"手绘—扫描"环节。而三维动画更是几乎完全依赖计算机，如运用Cinema4D、Blender、Maya、3D Max等软件进行建模、绑定、材质、灯光环境、渲染输出、剪辑合成等一系列环节，配合软件功能的不断更新及计算机软硬件能力的提升，甚至可以达到以假乱真的视觉效果。

二、特效与数字合成

特效与数字合成是影像处理的关键技术环节，主要指根据创作者的意图，对影像素材实施"美颜"、优化和加工等步骤。尽管其技术原理与动画相近，但动画是一门独立的艺术种类，而特效与数字合成仅作为一种"手段"或"步骤"在影视作品的前期和后期制作过程中发挥作用。前期阶段主要包括物理特效和特效摄影等，后期阶段则以数字影视技术为主导，涉及剪辑和数字合成等方面。

（一）梅里爱：传统影视特效

最早的电影特效创作要归功于乔治·梅里爱（Georges Méliès）——这位20世纪初的电影艺术大师，有着魔术师的从业背景和过人的天赋，开创了电影特效的先河。他偶然发现了"停机再拍"的"魔术"，洞悉了借此可以"重塑时空"的奥秘。在此基础上，梅里爱进一步探索了诸如"多次曝光、渐隐渐显、叠印"等电影特技，并根据影片内容的需要，进行了舞台布景、特殊化妆道具等前期特效的实践。梅里爱的杰出贡献使电影开始涉足更为丰富的题材，从而真正成了一门能够"造梦"的艺术（见图3-12，电影史上最早的"科幻片"）。

在早期电影技术的背景下，梅里爱所应用的特效大多是依赖摄影机与暗房条件的传统电影特效。其中包括摄影机内部运用的特效，如"停机再拍、多次曝光、照相合成、遮幅摄影"等；以及暗房合成所采用的特效，如"倒放叠印、渐隐/渐显、淡入淡出"等。此外，早期对拍摄素材进行的剪接、手工绘制图像等暗房技术，后来分别发展为"剪辑"和"合成"两项重要领域。梅里爱所确立的电影特效理念至今仍具有重要意义。

图 3-12　月球旅行记（乔治·梅里爱）

（二）现代数字合成特效

随着电影产业步入"CG 时代"，数字技术已逐渐成为电影后期创作的核心工具。其中，基于二维、三维等计算机图像技术发展而成的影像处理工作，被统称为"数字合成"。

自 20 世纪 70 年代起，电影制作开始采用数字技术，并在 90 年代后逐步成熟，实现了从光学构图向数码特效的转型。从 1977 年乔治·卢卡斯（G. Lucas）在《星球大战》（Star Wars）中运用计算机控制摄影机轨迹，到詹姆斯·卡梅隆（J. Cameron）在 1991 年的作品《终结者Ⅱ号》（Terminator2: Judgment Day）中全数字合成的"液态金属人"，再到 1999 年的《黑客帝国》（The Matrix）和 2009 年的《阿凡达》（Avatar），数字技术的视觉表现力不断突破，为拓展影像艺术创作边界发挥了关键作用，甚至在一定程度上决定了当前电影艺术的发展方向。

数字合成与 CG 动画的发展源头相近，技术流程相似，且两者与电影产业关联密切，需要依赖具体实践以促进相关技术的发展。因此，许多数字视觉特效和动画公司是在制作特定影片或导演为解决某项技术难题时而创立的。

例如，工业光魔（ILM）公司成立于1975年，由《星球大战》系列导演乔治·卢卡斯创立；梦工厂（Dreamwork）始创于1994年；斯坦-温斯顿工作室（SWS）成立于1972年，由《侏罗纪公园》导演斯蒂芬·斯皮尔伯格（S. A. Spielberg）领衔；数字王国（Digital Domain）成立于1993年，由卡梅隆在执导《泰坦尼克号》时设立；1993年，维塔数码（Weta Digital）由拍摄《魔戒》（The Lord of the Rings）系列的导演彼得·杰克逊（P. Jackson）创立。此外，动画与数字合成的工作内容和内涵日益接近。由于两者均需从零开始创建虚拟角色和故事场景，通常需由角色特效艺术家（CFX Artist）负责造型和角色特效的制作及解算工作，以及视觉特效艺术家（VFX Artist）负责整体画面合成效果。

三、新技术时代的影像艺术

（一）影像艺术的媒介与类型

影像艺术，这一涵盖广泛的领域，深受电影、电视、计算机、互联网及智能手机等多种媒体历史的影响。每种影像形式都有相对应的观看方式，给欣赏者带来独特的审美体验和艺术感知。这种体验由内外两重因素共同塑造：外部媒介形态与内部内容结构。

就外部媒介形态而言，可以根据存在方式分为静态与动态、单一视觉感知与视听觉、视听交互综合感知等类型。此外，根据具体呈现形式，还可进一步划分为摄影、电影、动画、短视频、电视片、实验影像、交互影像、虚拟现实影像等类别。

内在的内容结构则体现为创作者艺术表达的观点、视角、艺术语法、结构逻辑等。例如，摄影师选择的构图形态、拍摄角度，即承载了创作者的个体意识和独特观点；不同创作者作品的叙事方式和复杂多变的蒙太奇构成，也成了判定其独特艺术风格的重要标准。

（二）蒙太奇：影像成为艺术的基础

1. 蒙太奇的理念与内涵

本雅明将电影摄影师比作"外科医生"：摄影机的镜头深入现实生活，通过捕捉各异片段，将其拆分为多个部分和单元形象，最终依据全新且艺术的原则进行剪辑组合。正因为这个过程的存在，即便素材源自现实，却从根本上区别于现实本身。影像艺术具备鲜明的创作主体性，是一种富有创新的艺术实践。实现此主体性的思维与创作方法被称为"蒙太奇"。

蒙太奇（montage）原本是建筑学的术语，意指构成与装配。电影诞生之后，此词在法语中衍生为"剪辑"，苏联电影理论家谢尔盖·爱森斯坦（Sergei M. Eisenstein）于1923年首次提出此概念。简而言之，蒙太奇即"影像视听语言的组合与构成"。

2. 蒙太奇的两种基本类型

从最基础的构成来看，蒙太奇可分为"镜头内"与"镜头外"两种基本类型。

1）"镜头内"的蒙太奇

"镜头内"的蒙太奇是指在单一镜头内所呈现的影像视听语言组合方式，尤其是在非同期录音的情况下，更多关注视觉语言方面的表现。这种方式的形成主要取决于拍

摄角度、镜头运动、场面调度及构图等因素。简而言之，它类似于在单个镜头内绘制一幅"动态绘画"。例如，在表现"女孩过马路"的镜头时，摄影机根据表达需求选择不同的取景范围、拍摄角度、运动方式和速度进行拍摄。同时，演员的姿态、表情、动作、服饰等因素也对单个镜头的表达意境产生深远影响。不论单个镜头的时间长短，镜头内的蒙太奇手法始终存在。

2)"镜头外"的蒙太奇

与"剪辑"的概念相近，"镜头外"的蒙太奇指的是将所需的视听语言素材进行组织、拼贴和调合，使之成为一部独特的艺术作品。在遵循创作目的和逻辑顺序的基础上，对众多已形成的镜头素材（包括镜头内蒙太奇）进行整合，这一过程与"作家构思并运用文字创作、画家运用色彩和图形构建画作"的思维方式相似。在这一阶段，影像艺术家的主观能动性得到了充分展现。艺术家与影像理论家们不断探索这种组合与拼贴之间的"语法"，从而提出了"蒙太奇理论、电影符号学"等理论，并寻求其与其他学科如结构主义符号学、社会学、心理学、系统科学，乃至计算机编程语言之间的研究共性。

（三）影像艺术的美学

1. 基于摄影本性的探索

摄影及动态摄影技术的诞生，颠覆了自文艺复兴初期以来主导视觉艺术创作技术的"透视法"，将客观再现的职责交由机器一键完成，甚至能够比任何技艺精湛的画家都可以更客观、细腻地描绘现实。这使得艺术创作的主观意识得以释放，专注于构成元素、视角及图像处理过程方法的选择。摄影技术的涌现将艺术家从"画得像"的视觉再现束缚中完全解放，促使他们重新审视绘画的真谛，从而推动艺术从传统迈向现代化。

电影及其相关视频艺术具有较强的"摄影本性"，即无论是数字化重塑的，还是直接取自现实的，观众对电影画面的期待都倾向于尽可能"写实"，甚至"超写实"。随着计算机图像技术的不断进步，电影日益成为一种更为融合的形式。例如，将实际拍摄的画面与数字合成效果、三维建模、动画素材等元素相结合，淡化了基于摄影的"记录现实"的传统电影观念。通过改变拍摄角度、景深和"镜头"的焦点，运用高速摄影（慢动作）、倒摄、叠印、模型摄影等手段，能够超越仅依靠摄影机所能实现的艺术创作。

2. 面向再造性的尝试

在数字化革命浪潮中，影像技术与绘画艺术开始在一定层面上逐渐交融，成为先锋艺术家们热衷的视觉表达方式。从早期对胶片进行手绘式后期处理，到运用计算机软件创作拼贴艺术、实验影像，再到动画艺术及数字合成技术的广泛应用，各种材质的视觉元素纷纷呈现在画面之中，为观众带来前所未有的视觉冲击。

以动画为基础的影像艺术美学体现了"再造性"。动画的本质在于对现实生活的物质性超越，其本性为精神性超越。相较于传统实拍电影，动画艺术更像是"镜中镜"，无论制作手段是手绘、CG计算机生成还是摄影实拍，动画画面效果都与日常生活有重要区别，通常具备夸张、变形、简化、抽象、荒诞等特质，呈现出一种再造的虚拟现实。这与基于写实摄影本性的电影和视频艺术形成鲜明对比。因此，动画被誉为"创

造生命"的艺术。

随着创作观念的不断演进，电影也开始利用虚拟构建、数字合成等手段，进一步拓展"造梦"这一艺术主题。影像艺术的再造性特质赋予了未来艺术内容无限可能。

【问题与思考】
1. 你最熟悉的影像艺术的类型是什么？
2. 怎样可以帮助创作者更好地平衡影像作品中的商业性、娱乐性、艺术性？

第四节 计算机与数字艺术

计算机与数字艺术（一）

计算机在艺术领域的现代化变革中发挥了至关重要的作用，已成为众多艺术类型的基石。计算机发展过程中，硬件、编程语言、算法及网络通信技术等方面皆对艺术领域产生了深远影响。其中，计算机图形技术堪称关键推动力。

一、计算机图形学的诞生与应用

（一）早期尝试

1. 萌芽阶段：20世纪40—60年代

现代计算机产生于20世纪40年代左右。1946年，首台被称为"现代电子数字计算机"的设备ENIAC（electronic numerical integrator and computer）在美国宾夕法尼亚大学诞生。这台计算机具备编程和科学计算功能，但其庞大的体积（占地170 m^2，重30 t）使其使用起来颇为不便。然而，随着研究的推进，各类高性能计算机相继问世。在这一过程中，德国工程师朱斯（K. Zuse）、美籍匈牙利科学家冯·诺伊曼（Von Neumann）、英国数学家图灵（A. M. Turing）、美国工程师约翰·阿塔那索夫（J. V. Atanasoff）等人都为计算机技术的进步作出了重大贡献。

早期计算机及其相关技术的研发，主要目的在于满足军事工业和制造业的需求。1949年，美国麻省理工学院（MIT）成功研发出"旋风计算机（whirlwind）"，该计算机率先采用雷达屏显示器（CRT显示器的原型），并运用光笔这种指点设备在显示器中操作信息。这一可视化输出设备的创新尝试，为后续图形显示设备和计算机图形技术的发展奠定了基础。

20世纪60年代，麻省理工学院启动了交互式图形学的研究项目。1963年1月，MIT林肯实验室的伊万·萨瑟兰（I. E. Sutherland）完成了其博士论文《Sketchpad：人机图形通信系统》（*Sketchpad:A Man-Machine Graphical Communication System*），并成

功开发出一款名为"画板"（Sketchpad）的三维交互式图形系统。该系统能够通过键盘和光笔进行定位、选项和绘图，被誉为"计算机辅助设计（computer aided design，CAD）"的雏形。"画板"的成果标志着计算机图形学的正式建立，因此，萨瑟兰被誉为"计算机图形学之父"。

2. 理念阶段：20 世纪 70—80 年代

自 20 世纪 70 年代起，微处理器技术与大规模集成电路（very large scale integration，VLSI）开始得到广泛应用。1974 年，英特尔（Intel）设计出一款性能卓越的微处理器 8080。在此基础上，电子计算机逐渐朝着微型化和低成本化的方向发展，从而促进了个人计算机时代的开启。

同在 20 世纪 70 年代，美国施乐公司旗下的帕洛阿尔托研究中心（Xerox PARC）成功研发出首个图形用户界面（graphical user interface，GUI）。随后，1984 年，苹果（Apple）公司的 Mac OS 及 1985 年微软（Microsoft）公司推出的 Windows 等操作系统相继问世。这些操作系统所采用的"可视化"操作逻辑使得普通用户能够识别并操作诸如"窗口、菜单"等图形对象，进而通过相应指令与计算机进行交互，引领了人机交互从"字符界面"向"图形界面"的转变。此外，20 世纪 70 年代光栅式计算机显示器的诞生及光栅图形学算法的快速发展，推动了计算机辅助设计（CAD）图形系统在开发应用和教学领域的普及。

1977 年，苹果（Apple）公司率先推出具备彩色图形显示功能的个人计算机 Apple Ⅱ。1981 年，IBM 发布适用于家庭、办公和学校的"个人计算机（personal computer，PC）"，从而使 PC 成为此类计算机的代称。得益于其普遍搭载了微软公司开发的 MS-DOS 操作系统，从而使微软公司逐渐崛起。苹果亦在 1984 年迅速推出第一代 Mac 计算机"Macintosh"。作为首个成功应用图形用户界面（GUI）的商业产品，Macintosh 采用了如今广为人知的"桌面、窗口、文件夹、废纸篓"概念。尽管其显示器仅为 512×342 像素，但清晰度较高，且能用鼠标进行便捷的操作。由于图形界面与鼠标的出现，Macintosh 成了首款能让使用者实现"直接操作"的计算机，从而受到了桌面出版和艺术设计等领域创作者的喜爱，也标志着计算机图形设计时代的来临。自此，苹果个人计算机确立了在设计行业的优势地位。

（二）应用发展

1. 行业发展：20 世纪 80 年代—21 世纪初

1985 年 10 月，加拿大 ATi（Array Technology Industry）公司运用 ASIC 技术成功研发出首款图形芯片及图形卡。1999 年 8 月，NVIDIA 公司在推出 GeForce256 图形处理芯片之际，首次提出了 GPU（graphics processing unit，图形处理器）的概念。GPU 的诞生"重塑了现代计算机图形技术"，使得显卡在处理图像和图形相关运算时，显著降低了对 CPU 的依赖，大幅度提升了计算机在处理复杂、真实感、三维场景方面的能力。自此，CGI（computer-generated imagery，计算机生成图像）技术开始在电影与动画艺术、游戏艺术等领域广泛推广，创作者们对计算机画面真实性和实时交互性的需求也进一步提升。目前，全球主流 GPU 生产厂商包括美国 NVIDIA 和 AMD 公司。

自 20 世纪 80 年代中期开始，诸如中央处理器（CPU）等计算机的硬件性能得以

显著提升，借此契机，首次出现了诸如"光线跟踪"等真实感图形的算法。进入90年代，个人计算机的市场化发展进入成熟期，硬件配置与外观功能日新月异，CGI 领域亦出现了"次表面散射"（subsurface scattering）算法的渲染实例，3D 建模技术逐渐崭露头角。

进入21世纪，基于 CGI 技术的艺术创作需求日益旺盛，推动了图形处理单元技术的发展，使 3D 图形 GPU、3D 渲染功能日趋普及。CGI 技术在三维动画、视频游戏、电影特效三大领域的蓬勃发展，进一步扩大了计算机图形学的影响力，也使 CGI 成了影视行业"科幻、魔幻"及"大制作"的代名词。

2. 未来方向：2010年至今

自2010年起，计算机软硬件及算法的持续迭代，使得 CGI 能够呈现出足够逼真的视觉效果，并实现更复杂的多阶段图像生成。在 Unreal Engine、Unity3D 等平台实时渲染功能的助力下，用户可体验身临其境的视觉感受。相关技术亦广泛应用于 VR、AR 虚拟与增强现实、仿生数字人、虚拟仿真等多领域实际开发需求之中。

此外，生成式人工智能（artificial intelligence generated content，AIGC）相关技术已逐步应用于影像创作领域。以2020年3月英伟达发布的基于深度学习的实时渲染超采样新技术 DLSS 2.0（深度学习超级采样）为例，这是一项以人工智能为基础、重新定义实时渲染技术的超高分辨率解决方案，能够提升帧率和画质。展望未来，人工智能与深度学习技术的融入将为计算机图形学领域带来新的突破。

二、计算机美术与图形软件

计算机美术（computer art），又称计算机艺术、数码美术或数字美术，其产生基础源于计算机图形技术的进步。这一艺术门类特指借助计算机作为创作工具进行图像绘制与处理等视觉表现的领域，是计算机与美术相结合的产物。计算机美术隶属于数字艺术（digital art）的大范畴，通常用于表示运用计算机进行绘画、拼贴、设计等图像处理工作，是一种较早诞生的数字艺术类型，具有独特的艺术价值。

（一）计算机美术的早期尝试

美国数学家本杰明·拉波斯基（Ben F.Laposky）是首位涉足计算机绘图领域的先驱。1952年，拉珀斯基借助电子阴极示波器（计算机的前身之一）创作了一系列名为《示波图》（Oscillon）的电

图3-13　示波图10号（拉波斯基）

子抽象画（electronic abstractions）作品（见图3-13）。此次实践创作相较于纯艺术行为，更似科学实验，却为数字艺术的发展奠定了基础。

20世纪50年代后期，奥地利科学家、科幻作家赫伯特·弗兰克（Herbert W. Franke）开始投身计算机图形及早期数码艺术创作，并长期致力于相关领域的研究与教学。1979年，弗兰克携手汉内斯·利奥波德塞德（H. Leopoldseder）、休伯特·博格尼迈尔（H. Bognermayr）、乌尔里希·吕策尔（U. Rützel）等人共同创立了奥地利林茨电子艺术中心。

自20世纪60年代起，借助模拟计算机和数字计算机技术手段的计算机美术作品逐渐崭露头角，为艺术领域注入了新的活力。60年代初，美国贝尔实验室研究员迈克尔·诺尔（A.Michael Noll）创作出了最早的计算机生成图像，其中包括他在1963年创作并于1965年展出的《高斯二次曲线》（Gaussian quadratic）。诺尔的作品通过对数学进行视觉化表达，呈现出了计算机美术特有的"数字驱动"美学（见图3-14，图形的生成受控于随机的程序驱动）。1965年4月，纽约举办的"计算机生成图画"（Computer-Generated Pictures）展成为世界上最早的计算机艺术展之一，见证了诺尔作品的历史性时刻。

图 3-14　高斯二次曲线（诺尔）

数字艺术的先驱、美国艺术家约翰·惠特尼（John Whitney），自20世纪60年代起，便运用其独创的"模拟计算机"技术制作动画短片（见图3-15，这部短片作品是由惠特尼自一台模拟军事计算设备改装的模拟计算机创建的）。进入70年代，惠特尼的技术探索转向数字计算机。他的作品《阿拉伯花纹》（Arabesque）创作于1975年，使他成为计算机影像领域的开创者。此外，惠特尼还率先将计算机图像应用于电影产业，这一举措具有里程碑式意义。

图3-15　目录（惠特尼）

美国艺术家查尔斯·苏黎（Charles Csuri）也同样被誉为计算机美术领域的先驱。自1964年起，他开始探索计算机图形技术，利用IBM 7094计算机创作出了首幅数字图像，并获得纽约现代艺术博物馆（MoMA）及计算机图形权威机构"ACM SIGGRAPH"的认可。苏黎在作品中首创具体形象，他1967年创作的动画作品《蜂鸟》（Hummingbird）是现存最早的计算机动画之一，标志着计算机生成动画的发展里程碑（见图3-16）。

(a)蜂鸟（苏黎）
这幅序列图是由 22 只鸟的形象绕同一轴心而组成的

(b)流言（苏黎）
这幅算法绘画（algorithmic painting）作品通过扫描一幅条纹画，并将其映射到
三维模型上，再通过碎片函数将其分解而制作完成，作品于 1990 年在林茨电子艺术节获奖

图 3-16　苏黎的作品

（二）计算机美术的类型与发展

1. 计算机美术的基本分类

计算机与数字艺术（二）

计算机美术可分为两大基本类别。一类是运用人体工学输入工具如画笔、鼠标、扫描仪等在计算机上进行创作，此方式与传统绘画等创作方法相近，但其使用工具为计算机，创作与表达环境为数字环境。另一类为有意识地通过编写代码、数学公式进行复杂运算来创作，即利用计算机可理解的算法"指令"来控制计算机工作。这种方式后续发展为算法或生成艺术（generative art）。如惠特尼、苏黎及同时期的匈牙利女性艺术家维拉·莫尔纳（Vera Molnar）等人普遍运用"数学函数"实现了计算机生成的图像，因此，他们也被视为算法艺术（algorithmic art）的先行者。

2. 计算机美术的后续发展

1）20世纪70—90年代

自20世纪70年代起，得益于计算图形技术的日益成熟，诸多画家、设计师、建筑师、摄影师等纷纷涉足计算机艺术创作领域。20世纪初，立体主义、达达主义、超现实主义所倡导的"挪用和拼贴"理念在数字技术的推动下得到了前所未有的发展。借助摄影、扫描等手段，各类素材得以数字化并录入计算机；通过软件处理，绘画、调色、裁切、复制、混合、叠加等烦琐过程得以自动化。实拍照片、手绘图像、卡通、文字等视觉元素也可以无缝融合于同一画面。在此基础上，数字设计、数字插画、摄影拼贴等计算机美术作品层出不穷，丰富多样。

自20世纪80年代以来，计算机开始成为美术设计师们的重要创作工具。1984年，日本Wacom公司推出了全球首款无源无线数位板，成功模拟了传统"纸-笔"绘画的创作方式，为专业设计师和数字绘画师等艺术创作者提供了便捷之选。同时，各类设计专业软件也得到了迅猛发展，其中颇具代表性的包括用于插画和摄影设计的Illustration、Adobe公司的软件Illustrator（1986年苹果公司Macintosh计算机设计开发，1987年正式发布）和Photoshop（1987年苹果计算机Mac Plus开发、1990年发布），以及用于工程设计和建筑设计的Auto CAD（1982年发布）和平面设计软件Corel DRAW（1989年发布）等。

2）21世纪初至今

自1995年互联网广泛应用以来，图像时代进程得以进一步推动，计算机美术作品大量产出，数字化图像充斥着人们的生活。进入21世纪，智能手机和平板计算机的普及，以及多点触控技术的出现，改变了传统办公环境中基于鼠标和键盘的人机交互方式。2010年1月，苹果公司推出首款平板计算机iPad，随即成了众多艺术家的创作工具，如英国画家大卫·霍克尼（David Hockney）便是其忠实用户（见图3-17）。2021年之后，新一代iPad Pro发布，搭载先进的M1芯片和XDR视网膜显示屏，不仅适用于数字绘画，还可用于三维设计、3D建模或制作动画等复杂创作。与此同时，更多便捷、易用的图像处理App等计算机美术工具推向普通大众，使用场景更加丰富，计算机美术与平面设计、视觉传达的关系愈发紧密，发展趋势日益日常化、大众化和商业化。

图 3-17 无题·182 号（霍克尼）

三、生成与算法艺术

（一）相关领域的创作先驱

自 20 世纪 60 年代起，数字技术融入艺术创作流程最早的案例就是由数学函数驱动的形式。通过数学函数的运用，能够创造出持续变化的形式，进而构建抽象的数字图像，这也为计算机生成艺术奠定了基础。除迈克尔·诺尔、查尔斯·苏黎等艺术家外，同期相关艺术家还包括美国纽约雪城大学的计算机图形学教授爱德华·扎耶克

（Edward Zajec）、德国不来梅大学的教授弗里德·纳克（Frieder Nake），以及美国艺术家罗曼·凡罗斯科（Roman Verostko）等人（见图3-18，作品由算法绘图仪在纸上绘制）。

图 3-18　草图（凡罗斯科）

1966年，工程师比利·克鲁弗（Billy Klüver）、瓦尔德豪尔（F. Waldhauer）与艺术家罗伯特·劳森伯格（Robert Rauschenberg）、罗伯特·惠特曼（Robert Whitman）等共同创立了"艺术与技术实验协会"（Experiments in Art and Technology，EAT），此举催生了一场"工程师与艺术家之间的有效合作"。1970年，日本大阪世博会上的百事可乐馆展演成了EAT活动的经典案例，共有来自日本和美国等地的63位工程师、艺术家及科学家参与其中，并得到了贝尔实验室的创造性支持，展现了艺术、工程、科学等领域间的复杂协作成果。

1968年，展览"控制论偶然性"（Cybernetic Serendipity）在伦敦盛大开幕，成为历史上首个以"电子艺术、计算机艺术和控制论艺术"为主题的大型国际展览（见图3-19）。展览展示了包括绘图仪图形、声光环境、传感"机器人"等一系列作品，其中涵盖了生成艺术领域的绘画机器、图案生成器、诗歌生成器等。

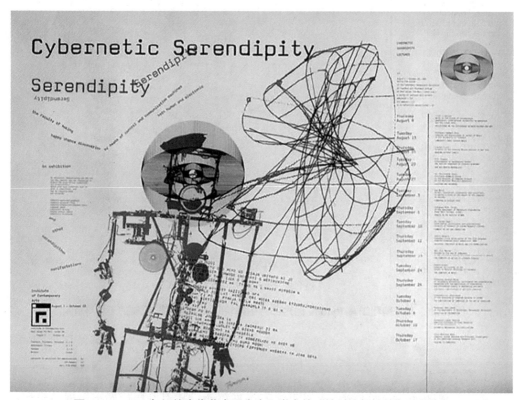

图3-19　1968年纽约当代艺术研究中心举办的"控制论偶然性"展览海报

（二）生成与算法艺术的内涵与表现

1. 生成艺术

2003年，纽约大学教授菲利普·加兰特（Philip Galanter）在论文《什么是生成艺术》（*What is Generative Art*）中对生成艺术作出了定义：生成艺术（generative art）是指艺术家运用自然语言规则（见图3-20）、计算机程序、机器或其他程序性发明等，部分或全部借助该系统自动创作的艺术。

生成艺术隶属于数字艺术（digital art）领域。与依赖艺术家精湛技艺亲自实施的体力型创作活动不同，生成艺术要求艺术家能够设计出自主运作的机制（可以是机械式的或数字算法式的），即自动创作系统（autonomous system），其中人为加入的"随机性元素"为作品带来了出乎意料的效果。在数字化创作环境下，应用计算机算法的艺术类型目前正处于前沿地位。

图 3-20　利用编程工具 Python 的内部绘图模块"海龟绘图"绘制的五色环轮廓

2. 算法艺术

算法艺术（algorithmic art）主要表现为视觉作品，其图形往往展示出数学结构的特点。1995 年，在计算机图形学领域具有权威地位的会议 SIGGRAPH 中，"艺术与算法"（art and algorithms）板块的设立，标志着算法艺术家这一身份的正式确立。计算机算法在创作艺术领域的应用广泛，包括但不限于代数函数图像、计算几何、递归、迭代函数、分形艺术、粒子与群落、物理动力学仿真等。其中，20 世纪 80 年代中后期迅速崛起的分形艺术（fractal art）尤为著名。

1）分形艺术的内涵

分形与分维指一个集合形状可以被细分为若干层级，每一部分都是整体的精确或不精确的相似形。这一概念源于 20 世纪 70 年代，由本华·曼德博（Benoit B. Mandelbrot）提出。他曾在 1982 年出版《大自然的分形几何学》（*The Fractal Geometry of Nature*）阐述这一理论，由于他的贡献，被称为"上帝指纹"的"曼德博集合"（Mandelbrot set）图形，便以他的名字命名（见图 3-21）。分形图案是一种计算机艺术，实现了数学、计算机与艺术的完美融合。

图 3-21 利用编程工具 Python 绘制的"曼德博集合图像

2）分形艺术的案例

在分形艺术中，算法艺术家们可以利用计算机，模拟大自然中重复嵌套的几何模型，如雪花、螺旋、花瓣、晶体结构等，创造出丰富优美的图案（见图 3-22 与图 3-23）。1999 年，艺术家克里·米切尔（Kerry Mitchell）在其"分形艺术宣言"（*The Fractal Art Manifesto*）中强调，计算机不能自主创作艺术，艺术家应指导计算机进行艺术创造。

（a）水母（线性分形作品）

(b)构造函数(3D分形作品)

图 3-22　算法艺术家创造的图案

(a)数字分数Ⅲ　　　　　　　　　　　(b)盲基因Ⅳ_28_AF254868

图 3-23　德国艺术家米勒·波勒将图像"翻译"成编码进行转录排列，或以人类基因作为程序指令的数据库，体现出了他独特的创作意识

　　分形代码能够生成极为逼真的自然景观，对计算机生成动画及电子游戏发展产生了深远影响。例如，皮克斯动画工作室创始人之一洛伦·卡彭特（Loren Carpenter）即为一名工程师与代码艺术家。

（三）生成与算法艺术的发展

1. Processing 软件的使用

在一定程度上，依赖算法进行艺术创作的主体需对作品进行严谨的"数学"阐述，或通过编程方式进行创作。该领域最杰出的艺术家之一是美国麻省理工学院媒体实验室的凯西·雷斯（Casey Reas），他在 2001 年创立了 Processing，这是一种专为电子艺术、新媒体艺术和视觉设计设计的开源编程语言及集成开发环境（IDE），这为后续的 Arduino（2005 年）和 Wiring（2014 年稳定版）奠定了基础，目前已经在艺术和学术界得到广泛应用。借助类似的开发平台，艺术家们可以运用代码实现作品的"创造性写作"，甚至进一步开发自己的软件工具。

2. NFT 等其他艺术表现形式

算法与生成艺术是数学、计算机科学、系统科学和艺术的综合产物，而从广义上来看，任何形式的数字化艺术都需要在一定程度上依赖算法，如使用软件进行图像处理、声音合成、网络上传行为等。此外，故障艺术、LOFI 艺术等，皆源于计算机数字创作与表达环境。在一定程度上，这些艺术形式体现了"一切艺术终极抽象表现为数字"的观点。

计算机已逐渐成为一种"元媒体"。作为未来人机交互的"通用语言"之一，算法与编码在三维艺术、生成绘画、生成音乐、遥在艺术、机器人艺术、NFT 艺术等诸多领域得到广泛应用。

2017 年，美国 Larva Lab 工作室发布了首个以以太坊区块链为格式的非同质化代币（NFTs）生成艺术品 CryptoPunks，是通过算法生成的 24×24 像素艺术图像，共有 10 000 个，没有两个是完全一样的，每个都可以由以太坊区块链上的一个人正式拥有。它也是第一个在区块链上推出的、具有历史意义的非同质化代币（NFTs）项目，引发了加密艺术热潮（见图 3-24）；2020 年 11 月，墨西哥艺术家 Snowfro 创立了首个区块链生成媒体市场 Art Blocks。算法与人工智能研究日益融合，例如，运用深度学习方法分析艺术家作品，并通过算法生成相应的人工智能艺术作品。算法艺术领域正不断引入新颖创作命题，如：混沌与分型理论（chaotic & fractal）、形状语法（shape grammar）、规则系统（rule-based system）、智能代理（intelligent agents）、多代理系统（multi-agent system）、元胞自动机（cellular automaton）等。

图 3-24　Larva Lab 的 CryptoPunks

> 【问题与思考】
> 1. 请简单谈一谈计算机图形技术对艺术领域的影响,你能举出具体、典型的案例吗?
> 2. 从风格、制作方法来看,早期的计算机动画有什么典型的特征?请简单说明。
> 3. 在算法与生成艺术类型中,有你喜爱的案例吗?请简单举例分析。
> 4. 计算机产生后,视觉艺术家们是否还需要学习手绘等造型基本能力?为什么?

第五节 交互沉浸式艺术:网络与装置艺术

通过审美鉴赏,艺术才能成立。因此,在创作过程中,各类艺术家皆具有与鉴赏者互动的倾向。在不同的文化语境、欣赏环境及审美主体性的共同影响下,艺术作品能在鉴赏者心中塑造出"一千个观众眼中有一千个哈姆雷特"的繁复交互体验。

交互与沉浸式艺术(一)

在绘画、音乐、戏剧、文学等传统艺术作品中,艺术媒介是固化的、物质性的,因此,鉴赏者与作品之间的互动仅限于心理层面,无法对艺术品本身产生实质影响。为了避免对艺术品"非必要"的影响,艺术展览馆甚至会设置厚厚的玻璃,将作品与观众隔离开来。然而,数字艺术的诞生彻底改变了这种状况。

数字艺术以计算机和互联网等媒介为基础,具有强烈的"受控随机性"(controlled randomness),即艺术创作、传输和欣赏过程均呈现出控制与随机的特点。部分数字艺术作品不仅能够允许观众互动,而且只有通过"触碰"或"点击"才能令其实现完整的审美活动。在某些类型中,观众甚至成了作品的"共创者",没有交互的作品被视为不完整的作品。

此类观念可追溯至20世纪50年代:偶发艺术(happening art)、电信艺术、传感器艺术、网络(互联网)艺术、电子艺术、游戏艺术、沉浸式艺术等纷纷登上历史舞台。从数字艺术开始,交互式、参与性、动态的、定制化的审美模式形成了。真正的交互式艺术也随之诞生。

一、网络艺术

(一)网络艺术的界定

网络艺术(internet art 和 net art 皆为其英文常用称谓),是一种依赖网络作为创作

核心元素的艺术形式，其核心内涵为远程连接与互动。从广义上讲，网络艺术涵盖了那些基于实时通信技术的表现形式，如电报艺术、传真艺术、电话艺术、广播艺术、电视艺术、卫星艺术等。然而，在狭义层面上，网络艺术即等同于"互联网艺术"，这已成为目前人们对该艺术类型的普遍认知。这种艺术形式基于20世纪的重大媒介发明互联网而存在，以IP（internet protocol，网际协议）为标识，以数码统一信息，以计算应对互动是其特点。

（二）网络艺术的发展

1. 互联网诞生前的早期实践

1）超文本、超媒体

互联网是20世纪的一项重大发明，其起源可追溯至20世纪60年代初由美国信息技术先驱泰德·纳尔逊（Theodor H.Nelson）提出的"文献宇宙"（docuverse）体系设想。这一设想受到1945年美国工程师万尼瓦尔·布什（V. Bush）在文章《诚如所思》（*As We May Think*）中描述的"Memex"这一理想读写设备的启发。布什所述的设备是一种带有半透明屏幕的桌子，能够压缩和存储个人的书籍、记录和通信。

1961年，纳尔逊对布什的设想进行了发展，提出读写空间可以上升至"超文本"（hypertext）和"超媒体"（hypermedia）的概念。在这一体系下，文本、图像和声音得以实现电子互联，进而形成一个存储海量信息资源的网络交互系统。纳尔逊认为，"（网络）是知识的块茎（rhizome）模型的最好范例。任何信息单位都存在于巨型网络中，人人都可在任何地点进入信息流，并通过链接在多重通路中移动，创造出潜在异类元素的综合体，任何人都能搜索、复制、操控、添加和传输信息。"

纳尔逊的理念奠定了网络信息传播的本质特征。得益于超文本/超媒体的链接机制，不仅读者对文本的解释存在差异，更重要的是，不同读者所鉴赏的文本（艺术作品）本身也可以随机发生改变。

网络艺术的诞生源于科技进步，以及艺术家突破地理限制的交互性表达需求。自20世纪70年代起，利用实时通信技术，艺术家们在电报、传真、电话、广播、电视等与"远程（tele）"相关的多样化媒介上展开实验性创作，这些作品具备远程通信（telematic）特性，能够在一定程度上反馈实时交互的实验性创作。此类创作逐渐发展为遥在艺术（telepresence art）。

2）卫星艺术

在互联网问世之前，能造成大范围影响的实验性艺术主要依靠卫星电视播放录像进行，被称为"卫星艺术"。

道格拉斯·戴维斯（Douglas Davis）是卫星艺术的早期实践者之一，他在1977年第六届德国卡塞尔文献展的"国际展览"（International Ausstellung）中，组织了对艺术家的国际卫星电视节目直播（覆盖全球超过25个国家），并展示了参与式艺术作品《最后九分钟》（*The Last 9 Minutes*）（见图3-25）。此外，早期探索艺术"互联性"的实例还包括1977年纽约至旧金山的15 h互联作品《发/收卫星网络》（*Send/Receive Satellite Network*），1977年，美国加州门罗教育电视台支持的综合舞蹈表演作品《卫

艺术》（*Satellite Arts*），以及 1982 年加拿大艺术家罗伯特·阿德里安（Robert Adrian）策划的、涉及 16 个城市参与者的《24 小时内的世界》（*The World in 24 Hours*）等。

图 3-25　最后 9 分钟（戴维斯）

2. 网络艺术的蓬勃发展

互联网的起源可追溯至 1969 年投入运营、并于 1990 年正式退役的"阿帕网"（ARPANET）。在 20 世纪 90 年代中期，万维网（World Wide Web，WWW）应运而生。基于"超文本传输协议"（hypertext transfer protocol，HTTP），万维网允许通过 HTTP 访问以 HTML（hypertext markwp lamguage，超文本标记语言）编写的文档。早期的万维网主要由教育和研究机构主导，从而形成了免费信息共享的内容基础。在其诞生之际，便有艺术家敏锐地洞察到了其艺术潜能。

1993 年，网络艺术初期，万维网上出现了第一批艺术站点。在这一时期，制作小组 Hamnet Players 创作了首部 IRC（互联网在线聊天系统）戏剧作品《哈姆涅特》（Hamnet）。20 世纪 90 年代中期，俄罗斯、英国、西班牙等欧洲国家的艺术家群体联合发起了一场名为"网络·艺术运动"（Net-art Movement）的大型活动，他们通过在线邮件列表进行交流，引起了人们对网络艺术的关注。1997 年，西蒙·拉穆尼埃（Simon Lamuniere）负责设计并管理了第十届卡塞尔文献展（documenta X）网站（https://documenta10.de），并邀请 Jodi 等艺术家创作网络艺术作品（见图 3-26，这件作品由基本 HTML 编写的页面组成，这些页面超链接在一起，形成了复杂而抽象的图形景观）。1996—1998 年间，网络艺术迎来了高峰期。

网络艺术的类型繁多，包括早期的聊天室、邮件列表、在线游戏，以及利用社交媒体平台进行虚拟互动等。其中，既有探索叙事的实验性文本与视听项目，也有充分利用网络即时传播和复制特点的交互活动。此外，20 世纪 90 年代还涌现出了"网络对撞机（指在线的混合文化）、浏览器艺术（指创建另类的浏览器）"等其他类型。这些网络艺术形式的共同特点在于连接和开放，能够被全球网络访问者体验，充分展现了后现代艺术"去中心化"的核心特质。

图 3-26　wwwwwwww.jodi.org（艺术家组合 Jodi 的作品）

3. 新时期的网络艺术

　　约在 2008 年，进入了第二代互联网（Web 2.0）时代。相较于第一代互联网的被动信息交互方式，Web 2.0 以移动互联网的形态，使用户能够主动创造互联网内容并参与网络共建。随着智能手机设备及传感器技术的广泛应用，移动互联网已无缝融入人们的日常生活。博客、网络社区、视频平台、直播平台、微博、微信等社交媒体（social media）自此崛起。

　　2017 年，知名社交媒体 Reddit 发起了一场名为"Place"的活动（见图 3-27）。Reddit 在网上开放了一块 1 000×1 000 像素的空白画布，符合条件的用户可在匿名状态下自由创作。在活动开始的 72 h 内，用户每隔 5 min 即可在画布上添加一个像素点。全活动结束时，这幅画作已汇聚了全球各地的"共创者"，呈现出一幅充满复杂性和戏剧性的艺术作品。因此，许多评论家将"Place"誉为"迄今为止互联网上最成功的社会实验"。

（a）2017年4月1—3日的最终呈现效果　　　　　（b）2022年4月该活动再开后的最终效果

图 3-27　社交媒体 Reddit 的网络艺术活动 Place

有学者预言，以去中心化为核心特性的 Web 3.0 互联网（首次提出于 2006 年）即将全面来临。在这一目标导向下，与 Web 3.0 紧密相关的区块链技术、云计算、物联网、人工智能等领域，在近年来取得了显著的技术突破，这也将进一步影响艺术创作的发展方向。

二、交互装置

（一）装置艺术的界定和早期探索

装置艺术（installation art）有时也被称为关于"场所"（environments）的艺术，主要指以体验为目标，占据特定实体空间创作的艺术品。源于"装置"（installation）一词，具有嵌入、安装的意味，意指将艺术品融入其他元素之中。因此，装置艺术天然具备鲜明的交互特质，成为体现"身临其境"艺术形式的典范，并在当代艺术实践中备受瞩目，成了当代艺术实践中最受欢迎且应用最广泛的分支之一。

自 20 世纪二三十年代起，诸如达达主义艺术家马塞尔·杜尚（Marcel Duchamp）与抽象和构成主义大师拉兹洛·莫霍利-纳吉（Laszlo Moholy-Nagy）等已通过交互装置，对艺术互动及"虚拟"概念进行了探讨，同时揭示了物体与光学效果之间的关联（见图 3-28，这件作品要求观看者运行装置机器，并站在 1 m 远的地方观看。这是互动艺术的早期例子）。20 世纪 50 年代末期的偶发艺术（Happening art）可视作装置艺术的前身之一，此外，装置艺术也与 60—70 年代的激浪派（Fluxus）艺术关系密切。美国艺术家艾伦·卡普罗（Allan Kaprow）堪称装置艺术早期代表人物（见图 3-29，艺术家用黑色橡胶汽车轮胎和柏油纸填满了一个后院，并邀请参与者在其中随意攀爬嬉戏。这件作品的出现标志着装置艺术新时代的到来）。此外，装置艺术领域的知名艺术家还有罗伯特·劳森伯格（Robert Rauschenberg）、约瑟夫·博伊斯（Joseph Beuys）、

白南准（Nam-June Paik）、科妮莉亚·帕克（Cornelia Parker）、达米恩·赫斯特（Damien Hirst）（见图3-30，艺术家将一条14英尺长的虎鲨放在装满甲醛的玻璃柜里，创作了这件充满争议的大型装置作品）、邵志飞（Jeffrey Shaw）、草间弥生（Yayoi Kusama）、中国艺术家徐冰、蔡国强等人。

图3-28 旋转运动装置艺术作品——旋转玻璃板-精密光学（杜尚）

图 3-29　环境装置艺术作品——院子（卡普罗）

图 3-30　生者对死者无动于衷（达米恩·赫斯特）

（二）交互装置的创作类型

交互装置与展览活动密切相关，多数展览建筑基于"白色立方体"的可变模型构建，而非传统布线的固定场所。交互装置作品的成功与否取决于观众的审美体验，因此，在很大程度上，其成效受到展览条件和投入规模的制约。许多大型交互装置作品难以转让，往往在展览结束后予以拆除。此外，与之相近且存在重叠的其他艺术形式包括大地艺术（land art）、干预艺术（intervention art）和公共艺术（public art）等，这些艺术形式的共同特点在于关注参与者、环境与作品之间的互动建构，并力求激发人们的情感。

在创作方法上，装置艺术通常运用现成的组件，如现成物品、工业和日常用品，呈现为环境装置、虚拟现实装置、远程交互装置、互动影像装置等具体类型。

1. 互动影像装置类

互动技术与影像相结合的典范之作是澳大利亚艺术家邵志飞（Jeffrey Shaw）于1990年创作的交互装置《易读的城市》（*The Legible City*）。该作品由巨型影像屏幕和一台装配传感器、作为"交互界面"的固定自行车组成（见图3-31，游客骑着一辆固定自行车"穿过"一个由计算机生成的3D字母组成的模拟城市，自行车车把和踏板让观众可以交互控制行驶的方向与速度，在虚拟的城市中自由穿行），观看影像的过程宛如一场阅读之旅。

图3-31 互动艺术装置作品——易读的城市（邵志飞）

此外，还有利用视频装置营造身临其境的浸入式环境的做法，这种虚拟环境通常采用立体投影屏幕、全景相机等手段呈现。艺术家们在投影中力求打造光线氛围，或进行现场视频捕捉，使观众成为作品图像的"内容元素"。吉姆·坎贝尔（Jim Campbell）是将互动元素融入视频作品（数字和模拟）的艺术家之一。他于1988年创作的早期作品《幻觉》（*Hallucination*）即为典型的实例（见图3-32，当观众靠近屏幕时，他们可以在画廊环境中看到自己；当走近时，屏幕中他们的身体燃烧起来。坎贝尔的作品在电视画面中运用了现实和互动的"幻觉"，模糊了现场图像和构建图像之间的界限）。

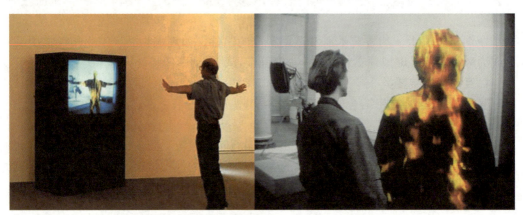

图3-32 互动影像装置作品——幻觉（坎贝尔）

2. 大规模数字环境类

大规模数字环境的代表作品包括2003年丹麦艺术家奥拉维尔·埃利亚松（Olafur Eliasson）的《天气计划》（*The Weather Project*）（见图3-33，"当两个英国人见面时，他们首先谈论的是天气"。艺术家在展览的大厅中创造了一个天空和一个笼罩在薄雾中的人工太阳，试图给观众一种在云层中接近太阳的错觉）及2012年随机国际工作室（Random International）的《雨屋》（*Rain Room*）等（见图3-34，作品利用人体传感器技术，只要有观众进入环境之中，周围的雨水就会停止）。其常见形式涵盖：架构模型、探索界面或运动导航模型（Navigational models）、虚拟世界构建、分布式网络模型、用户远程参与等。

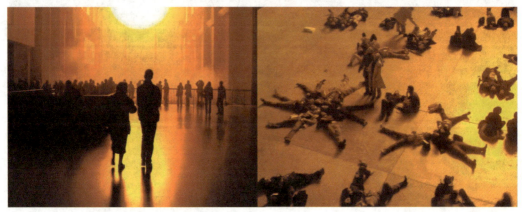

图3-33 伦敦TATE美术馆展出的巨型装置——天气计划（埃利亚松）

图 3-34 沉浸式环境装置艺术——雨屋（随机国际工作室）

3. 交互装置的未来发展

现代交互装置科技含量高，展示成本亦较大，且需持续维护。随着交互技术与展览展示手段的持续创新，交互装置艺术已发展为一个形式多样、科技与艺术交融的领域。例如，应用沉浸式投影技术类的大型多媒体视频装置、通过传感器与实时捕捉将

观众融入图像的交互式视频、结合现代建筑与机械技术创造的沉浸式建筑或环境等。

在自然人机交互领域，微软 Kinect 肢体捕捉、Leap Motion 手势捕捉、英特尔 3Dat 算法运动捕捉、Tobii 眼动仪（Eyelab）、语言识别及面部捕捉等体感交互技术的使用成本进一步下降，从而能够在交互艺术创作中得到广泛应用。艺术家借助智能感应设备与运动捕捉技术，识别人的姿态、肢体动作、手势、姿势、眼球轨迹、面部表情，使人与计算机之间的"沟通"更为身临其境。今后，体感、远程控制、脑电波等交互系统均有望成为最为常见的艺术创作手段之一，从而推动交互艺术向智能交互与自然人机交互方向不断发展。

【问题与思考】

1. 如果没有互联网，我们的生活会是怎样的？请说一下你对互联网发展的理解。
2. 在未来的 Web 3.0 时代，网络艺术将会如何发展？请试着说一下你的设想。

第六节　交互沉浸式艺术：游戏与虚拟现实

一、电子游戏

游戏（game）指的是为了实现一定的目标，在某种既定的规则下进行的，具有可交互性、封闭性、系统性、假定性等特征的体验活动。

（一）电子游戏的早期发展

游戏的历史悠久，迄今为止，最早的游戏道具（石头棋子）大约出现在 5 000 年前，甚至先于人类文明的历史。原始的游戏类型包括各类竞技体育运动、球类、棋类、博弈类等，它们体现了人类的娱乐天性、智性和劳动生活实践。游戏元素对人类文化和社会结构的形成具有重大意义，被视为语言、法律、战争、哲学和艺术等复杂人类活动的起点。1978 年，美国哲学家伯纳德·苏茨（Bernard Suits）在《蚱蜢：游戏、生命与乌托邦》中提出："玩游戏的本质，是自愿克服非必要的障碍。"随着科学技术和人类文化的进步，游戏形式日益丰富，逐渐从一种纯粹的娱乐行为升华为一种具有创造性的艺术类型。

电子游戏，亦称"计算机游戏"（computer game）或"视频游戏"（video game），起源于 20 世纪五六十年代。作为一种综合性艺术形态，电子游戏巧妙地融合了视觉设计、声音设计、心理学和人类学等多元素，依托计算机技术得以实现。这一数字化艺

术品以"软件程序"和硬件控制器组合的形式存在，其丰富的画面、音效和玩法皆源于数据与代码的巧妙结合。电子游戏通常通过卡带、CD、DVD 光盘、数字下载等载体进行加载，并需借助游戏主机、计算机、智能手机等硬件平台，通过连接屏幕或其他显示设备进行体验。

1. 初创时期：20 世纪 50—60 年代

电子游戏与计算机历史密切相关。首款计算机游戏被认为是 1952 年研究者亚历山大·道格拉斯（Alexander S. Douglas）在剑桥大学开发的井字棋（Tic-Tac-Toe）游戏 *OXO*（见图 3-35）。同年，编程语言设计先驱克里斯托弗·斯特雷奇（Christopher Strachey）完善了他在 1951 年开发的《西洋跳棋》程序，与前者共同奠定了"电子屏幕显示游戏画面"的早期制式。1958 年，物理科学家威廉·希金博坦（William Higginbotham）开发的 *Tennis for Two* 成为首个玩家参与的互动游戏。1962 年，麻省理工学院（MIT）学生史蒂夫·罗素（Steve Russell）在 PDP-1 小型计算机平台上创作了《太空战争》（*Spacewar !*），展现了电子游戏"视频+音频交互"的基本特征。

图 3-35　井字棋游戏 *OXO*

2. 快速发展期：20 世纪 70—80 年代

自 20 世纪 70 年代起，随着编程语言、计算机硬件及专用游戏主机（game console）的不断发展，电子游戏行业步入了快速发展的阶段。1972 年，美国工程师诺兰·布什内尔（Nolan Bushnell）创立的雅达利（Atari）推出了一款投币式街机游戏《乓》（*Pong*），取得了巨大的商业成功。1977 年，雅达利公司生产的 Atari 2600（见图 3-36）成为最早采用插入式游戏卡带（cartridges）的游戏机之一，销量位居当时家用游戏机之首，奠定了家用电视-主机游戏的时代地位。同年，日本任天堂

（Nintendo）公司亦研发出一款家用游戏机"Color TV Game6"，并由此衍生出"美式、日式"两种截然不同的游戏文化风格。

图 3-36　1972 年雅达利公司生产的家用游戏主机游戏机 Atari 2600

（二）电子游戏的类型和媒介

1. 十大主要游戏流派

自 20 世纪 80 年代中期以来，电子游戏领域呈现出愈发丰富的类型，逐步形成了多个创作流派，各自拥有稳定的玩家群体。根据游戏的玩法机制、故事背景与设定、美学风格与设计、实现技术与传播媒介等方面的差异，当前主要游戏流派可分为以下 10 种（见表 3-3）。

表 3-3　主要游戏流派与类型

游戏类型	英文名称	内涵
角色扮演游戏	Role-Playing Game（RPG）	玩家扮演角色，进行故事驱动的探索和任务
第一视角射击游戏	First Person Shooting Game（FPS）	以第一人称视角进行射击战斗，强调反应和策略
动作类游戏	Action Game（ACT）	快节奏的游戏，需要玩家的速度和技巧
格斗游戏	Fighting Game（FTG）	一对一或多人间的近战格斗，强调连招和反应速度
回合制策略游戏	Turn Based Strategy Game（TBS）	轮流制的策略决策，强调战略布局和资源管理
实时策略游戏	Real-Time Strategy Game（RTS）	实时进行的策略游戏，要求玩家即时决策和管理
模拟游戏	Strategy Game/Simulation Game（SLG/SIM）	模拟真实或虚构场景的管理和策略决策
冒险游戏	Adventure Game（AVG）	探索和解谜为主，强调故事和角色发展

续表

游戏类型	英文名称	内涵
体育类游戏	Sports Game（SPT）	模拟各种体育竞技，追求真实体验或娱乐性
赛车游戏	Race Game（RAC）	高速的赛车体验，强调驾驶技巧和速度

2. 不同体验媒介下的游戏类型

根据体验媒介（平台）的不同，计算机游戏也有不同的类型。

1）街机游戏

街机游戏（arcade game）是在家用主机和计算机游戏普及前，广泛受欢迎的一种投币式游戏机。部分代表性游戏包括1978年的《太空侵略者》（*Space Invaders*），1980年的《吃豆人》（*Pac-Man*），1981年的《大金刚》（*Donkey Kong*），以及1987年的《街头霸王》等。

2）家用主机游戏

家用主机游戏（console game）在20世纪70年代之后逐渐开始普及，随着电视广泛进入家庭，电视与外接控制台的组合成为最早的家用游戏形态。这种模式从早期的CRT（cathode ray tube）显像管电视时代一直延续至现今的LCD（liquid crystal display）液晶电视时代，始终备受玩家喜爱。其中，具有代表性的家用主机包括1983年任天堂推出的Famicom（又称红白机或NES，见图3-37）、1988年的世嘉Mega Drive、1994年的索尼PlayStation系列及2001年的微软Xbox。

此外，主机游戏领域还包括掌机游戏（Handheld Game）。最早的游戏掌机可追溯至1980年任天堂推出的"Game & Watch"，而更为知名的则包括1989年的Game Boy（见图3-38）、2004年的NDS、2017年的Switch及2004年的索尼PSP等。

图 3-37　家用游戏机 Famicom（任天堂）

图 3-38　8 位黑白掌上游戏机 Game Boy（任天堂）

3）单机游戏

单机游戏（PC game）主要指利用家用计算机进行的游戏活动。自 20 世纪 80 年代起，随着家用计算机的普及，尤其是在美国 1983 年游戏市场"崩溃"之后，人们对主机游戏的兴趣有所减弱，家用计算机游戏逐渐崛起。当时的 IBM PC、Apple II、Macintosh 等个人计算机的改进和标准化进一步推动了这一趋势。然而，随着任天堂 NES 的问世，主机游戏市场得以复苏，导致单机游戏在 20 世纪 90 年代逐渐走向低谷。

2003 年，美国 Valve 公司推出了数字发行平台 Steam，如今已成为全球最大的单机游戏数字分发平台，同时为游戏提供社交网络服务、自动更新、云存储等各类功能，也成了现在获取单机游戏最为便捷的方式之一。

4）网络游戏

自 1990 年代互联网广泛普及以来，游戏的互动方式得以拓展，网络游戏（online game）因而崭露头角。美国电子艺界（EA）公司于 1997 年推出的角色扮演游戏《网络创世纪》（Ultima Online）是全球首个完全基于网络运行的图形 RPG 游戏。另外，3D 图形技术和在线连接等功能也催生了大型多人在线角色扮演（MMORPG）、大型多人在线社交（MMOSG）、实时对战（MOBA）、第一人称射击（FPS）、即时策略（RTS）等多种网络游戏模式。例如，2004 年的《魔兽世界》（World of Warcraft）、2003 年的《第二人生》（Second Life）、2013 年的《Dota2》、2016 年的《守望先锋》（Overwatch）等均为知名网络游戏作品。

随着移动互联网的普及，智能手机已然成为最为便捷的"多功能游戏机"，手机游戏因而崛起。手机游戏融合了单机游戏、网络游戏、掌机游戏的优势，逐渐成为青少

年们最受欢迎的游戏载体之一。

5）沉浸式游戏

早在 1995 年，任天堂便推出了虚拟现实游戏机 Virtual Boy。随着科学技术的不断进步，诸如 Oculus Rift（2012 年）、三星 Gear VR（2015 年）、HTC Vive（2016 年）、微软 HoloLens（2016 年）、Oculus Quest 2（2020 年）、索尼 PlayStation VR（2020 年）、苹果的 Apple Vision Pro（2024 年）等一系列消费级虚拟现实（VR）游戏设备应运而生，同时亦涌现出诸如 2016 年的《精灵宝可梦 GO》（Pokémon GO）等一系列增强现实（AR）与混合现实（MR）游戏（见图 3-39）。此外，诸如 Kinect（微软 Xbox360 游戏机开发）、Wii Remote（任天堂）及 PlayStation Move（索尼）等运动传感输入设备的不断发展，从自然人机交互的角度进一步丰富了电子游戏的体验方式。

图 3-39　精灵宝可梦 GO

电子游戏具备了其他艺术形式无法提供的内容和高度交互的体验。作为一种新媒体艺术形式，电子游戏依靠游戏机制、故事与设定、美学与设计、实现技术与媒介 4 方面因素组织创作，玩家（欣赏者）获得千变万化、风格独特的游戏（审美）体验。早在 1997 年，中国学者吴冠军就发文称游戏成了继影视艺术之后出现的"第九艺术"。2011 年，美国国家艺术基金会（NEA）宣布"电子游戏是一种艺术形式"。此外，如起源于 20 世纪 90 年代初的非营利性机构"国际游戏开发者协会"（GDA）等也将游

戏视为一种艺术形式和表达媒介，以各种方式支持电子游戏的发展。综合来看，电子游戏作为目前接受度极高、站位最前沿科技的媒体形态，或许会帮助未来艺术创作打开新的方向。

二、虚拟现实、增强现实、混合现实

交互与沉浸式艺术（三）

（一）虚拟现实

虚拟现实（virtual reality，VR），是一种由用户通过穿戴设备（如头戴式显示器、耳机等）与数字软件共同构建的完全数字化、沉浸式（immersion）体验。

理想的 VR 境界，是通过仿真技术、对象交互、感知科技等手段，使人们深度沉浸在由计算机生成的虚拟世界中，并使人们"信以为真"这一虚拟世界。从电子游戏的沉浸式体验世界，到由庞大网络通信空间构建的"替代"现实的互联网，VR 的理念历史悠久。

1.VR 的早期形态

早在 20 世纪 20—30 年代，一些初步的虚拟现实设备已见雏形，如飞行模拟器和"立体镜"（stereoscope）。1935 年，美国科幻小说家斯坦利·威因鲍姆（Stanley G.Weinbaum）在短篇小说《皮格马利翁的眼镜》（*Pygmalion's Spectacles*）中，对 VR 眼镜进行了富有创意的构想。

1957 年，美国电影制作人莫顿·海利格（Morton Heilig）研发出首款沉浸式 VR 设备"sensorama"，并为其拍摄了一系列电影，试图通过音响、风扇、气味发生器和振动椅等设备，让观众身临其境地体验电影。此外，海利格还提出了体验剧院（experience theatre）的概念，并在 20 世纪 60 年代创造了头戴式立体 3D 显示器"the telesphere mask"。鉴于其杰出贡献，他被尊称为"虚拟现实之父"。1968 年，伊万·萨瑟兰成功设计并制造了全球首个 VR 头戴式显示器（head-mounted display，HMD）——"达摩克利斯之剑"（the sword of Damocles），将 VR 设备从相机首次连接到计算机。该设备包括立体头戴式显示器、立体声耳机、头部运动跟踪传感器（如陀螺仪、加速度计、磁力计或结构光系统等），以及外骨骼数据手套等组件。

2.VR 的普及和应用

1973 年，美国计算机艺术家迈伦·格鲁格（Myron W. Krueger）首创了"人工现实"（artificial reality）这一术语，对虚拟现实概念进行了学术性的阐释。然而，"virtual reality"一词直至 1982 年才在达米安·布罗德里克（Damien Broderick）的科幻小说《犹大曼陀罗》（*The Judas Mandala*）中亮相，但其并未在当时获得广泛关注。直至 20 世纪 80 年代后期，杰隆·拉尼尔（Jaron.z. Lanier）及其创办的 VPL Research 公司推出了一系列商业级 VR 硬件，如 VR 手套 data glove、VR 头显 eye phone、环绕音响系统 audiosphere、3D 引擎 issac、VR 操作系统 body electric 等，该词汇才逐渐普及，并成为当今广受认可的术语。

自20世纪90年代起,虚拟现实设备逐渐走向消费市场。起初,它们以电子游戏周边产品的形式推广,诸如1991年世嘉公司发布的家用游戏机"Sega VR headset"、1994年的"VR-1"运动模拟器、1991年美国Virtuality Group生产的"Virtuality"系列游戏机、1995年任天堂的虚拟现实游戏机"Virtual Boy"及2003年索尼发布的用于PS2的"EyeToy"。1999年,电影《黑客帝国》(*The Matrix*)3部曲引发了对虚拟世界话题的广泛关注。

约在2010年,商用VR技术历经约10年的低谷后,迎来了第二次发展高潮。在分辨率与画面质量不断提升的同时,VR设备的尺寸也逐步缩小,不断攻克各类技术难题。2010年,我国首个"VR艺术研究推广中心"在今日美术馆设立。

从2012年Oculus Rift的发布开始,VR行业在2016年达到热潮,推出了诸如Oculus Rift(第一代)、索尼PSVR、微软Hololens等标志性产品,超过230家公司启动了相关项目。随后,包括Valve、HTC、Facebook(2021年更名为Meta)、苹果、谷歌、索尼、微软、三星、阿里、腾讯、华为、字节跳动等全球大型企业纷纷布局VR领域的研发。2021年,元宇宙(Metaverse)概念的提出,进一步引导大众重新审视VR及其相关技术的深远意义。数据分析公司Statista曾预测,到2025年,全球VR相关领域的用户数量将突破4.43亿。

近年来,VR相关的艺术创作领域日新月异。2016年,谷歌推出了AR绘画应用"Tilt Brush",此后"Painting VR""Open Brush""Vermillion"等应用纷纷涌现,进一步拓展了VR绘画的疆界。在我国,毛思懿、企鹅妈妈Alice等知名画师纷纷借助这一先进的媒介形式,围绕中国传统文化题材展开丰富多样的实践创作,将绘画从传统二维平面升华至三维空间。

通过VR技术构建虚拟实境,许多艺术展览得以让体验者"身临其境",步入画中。例如,三星Gear VR的应用程序"凡·高的夜间咖啡馆(*The Night Cafe: An Immersive Tribute to Van Gogh*)"及达利博物馆的VR艺术体验"达利的梦想(*Dream of Dali*)"。此外,VR影像创作、VR展览展示、VR游戏、VR体验设计等诸多领域亦在不断发展壮大(见图3-40与图3-41)。

图3-40　VR绘画程序Tilt Brush使用场景

图3-41　VR游戏社区及线上商城截图

（二）增强现实

1. AR的界定及类型

增强现实（augmented reality，AR）是一种在现实环境中的交互式体验，其基本原理是将计算机生成的数字元素与现实世界相结合，从而提升人们的视觉、听觉、触觉、体感和嗅觉等感知能力。AR系统具有3个核心特征：真实与虚拟世界的融合、实时交互及虚拟与真实物体的多维度校准（表现为虚拟物体与现实环境的紧密关联）。

与全数字化的沉浸式虚拟环境（VR）不同，AR的发生场景是现实世界，通过添加对虚拟物体的感知层，用户能够在现实环境中清晰地认识到自身，所体验到的则是数字化技术与现实世界的有机结合，从而拓展了现实体验的边界。

1992年，美国空军阿姆斯特朗实验室研发的虚拟固定操作装置（virtual fixtures）系统成为首个为用户提供混合现实体验的系统。该系统能够在工作空间中叠加感官信息，从而提高生产力。然而，受限于当时的3D图形技术等，空间配准效果尚未达到理想状态。随着处理器、显示器、传感器和输入设备性能的不断提升，增强现实技术逐渐在可视化建筑、考古研究、工业制造、教育、人机交互等领域得到应用，并推动了眼动追踪技术的开发。

当前，AR 技术应用的设备类型包括：头戴式显示器（HMD），如英特尔 DAQRI 智能头盔等；平视显示器（HUD），如 Google Glass 等；隐形眼镜，如 Mojo Vision 等；虚拟视网膜显示器（VRD），如 Laser EyeTap、静态全息显示器等。AR 技术的增强程度取决于其与现实世界的集成程度，高度依赖软件图像配准、计算机视觉及相关算法的发展。

2. AR 的艺术应用

随着苹果公司的 ARKit 技术及谷歌的 ARCore 技术等不断推出，智能手机现已能够直接搭载诸多 AR 功能。得益于当前先进的智能手机硬件，运动跟踪数据及深度摄像头等光学传感器的信息得以与运动传感器信息整合，为用户呈现出丰富的 AR 体验。例如，社交涂鸦程序 WallaMe、电子游戏 Pokemon Go、侏罗纪世界（Jurassic APP AR）、Ingress，以及教育应用程序 DEVAR 等。

AR 技术在艺术领域的应用愈发广泛，常见的场景有对书籍、电子印刷品进行 AR 开发，实现传统艺术品数字化扩展，同时触发多维艺术体验等。例如，在 MOMA 纽约现代艺术博物馆的 MoMAR Gallery 应用程序和"解说画廊"的案例中，观众借助智能手机等设备，可获得"超越博物馆空间"的观展体验。此外，英国的 V&A 博物馆、旧金山现代艺术博物馆（SFMOMA）、美国史密森尼国家自然历史博物馆等机构亦采用 AR 技术，进行作品重现、数字化迭代、艺术空间"侵入"、互动趣味游戏等尝试，提升艺术感知维度（见图 3-42~图 3-44）。

图 3-42　3D 与 AR 视觉化产品平台 Augment

图 3-43　MOMA 艺术馆开发的 MoMAR Gallery 应用程序，使用增强现实技术将效果叠加到世界各地的博物馆和画廊空间中的现有艺术品和框架上

图 3-44　侏罗纪公园 AR 版是一款使用 ARKit 跟踪和光检测技术创建的游戏

目前，AR 硬件已逐步进入"消费级"领域，2024 年初，苹果公司的 Apple Vision Pro（Apple 的首个空间计算设备）一经推出便迅速引起反响。此外，在虚拟现实科技

领域这一全新"赛道"，我国正在逐渐展现出"中国力量"。以2017年成立于北京的Nreal为例，2021年该公司已跃居全球销量第一的国产AR品牌。Nreal推出的Nreal Light（2020年）和Nreal X与Air系列（2022年）似普通墨镜，搭载自研高清晰度空中投屏技术，可与智能手机连接，实现便捷的内容及指令交互，为AR设备的未来应用场景注入强大信心。此外，国产品牌还有如融合最新的AI技术的Rokid Air，以及华为Vision Glass、雷鸟Air 1S等。

（三）混合现实

1.MR与VR、AR的区别与联系

混合现实（mixed reality，MR）是指真实世界与虚拟世界的融合，表现为创新环境的生成和现实对象的视觉化等方面。在混合现实（MR）中，现实对象与数字对象得以共存，并能够实现实时互动。

混合现实的理念约产生于20世纪七八十年代，源自于被誉为"智能硬件之父"的多伦多大学教授斯蒂芬·曼（Steve Mann）提出的"介导现实"（mediated reality）。1994年，保罗·米尔格拉姆（Paul Milgram）和岸野文郎（Fumio Kishino）提出现实-虚拟连续系统（Milgram's reality-virtuality continuum），并将现实与虚拟环境之间的领域称为"混合实境"。在此基础上，微软进一步提出了混合现实光谱（mixed reality spectrum）的概念。MR集成了虚拟现实（VR）与增强现实（AR）的技术特点（见图3-45），但与二者存在明显差异：既非VR中完全数字化的虚构世界，也不同于当前AR中数字化对象仅居次要地位（仅以视觉叠加形式呈现，无法影响现实世界）。

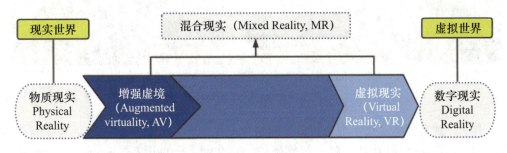

图3-45 虚拟现实逻辑图，根据1994年保罗·米尔格拉姆的观点与微软混合现实光谱概念绘制

2.MR的现实应用

混合现实（MR）技术通常指运用光学透视、实时捕捉、数字光场（digital light field）、视觉同步与建图（visual sLAM）、数字模拟、实时渲染、视网膜投射等关键技术，将现实世界进行数字化处理，将通过计算机"混合"后的虚拟图像投射至人眼，呈现出一种超越现实、无缝融入所在环境的数字化"现实"。目前，微软HoloLens、HP Reverb G2、Magic Leap等是较为常见的MR设备，并在产品设计与开发、艺术创作、教育、医疗等领域广泛应用（见图3-46）。

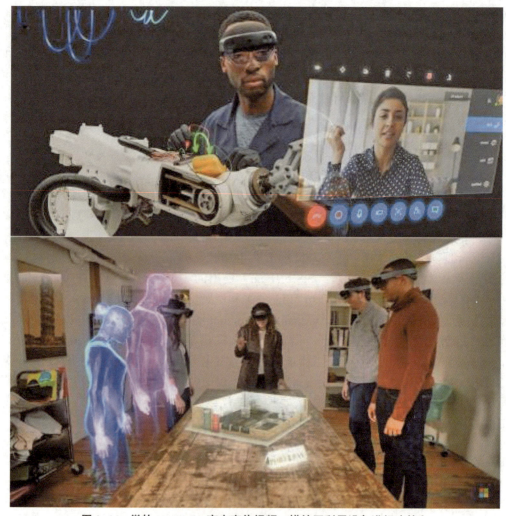

图 3-46　微软 HoloLens 官方宣传视频，描绘了利用设备进行建筑和产品设计制造的使用场景

鉴于"现实环境 + 数字虚拟对象"的组合，混合现实（MR）已基本涵盖了当前增强现实（AR）的所有功能。随着智能硬件、物联网、全息设备（holographic devices）及沉浸式虚拟现实设备（immersive devices）等领域的不断进步，现有的 AR 将逐步向 MR 融合，由单纯的"数字可视化增强"发展为"数字 + 环境可交互"的形态。

在数字化创新推动现实世界变革的大背景下，混合现实（MR）技术的发展可能成为虚拟现实领域最具影响力的未来趋势。同时，它也为多媒体领域开辟了一条真实的发展道路，即实现各种媒介的随心所欲转换。通过 5G 移动互联网、物联网等技术与增强现实（AR）、虚拟现实（VR）、混合现实（MR）技术的深度融合，能够实现更高临场感、高互动性和立体化的沉浸式艺术，使得人、物、虚拟场景的感知融合成为可能。

然而，媒介层次的极大丰富也给艺术带来了全新的挑战：是试图将虚拟世界转化为物理质感，还是着力于在虚拟中映射现实，又或是尽力融合这两个空间？此外，随

着虚拟现实多维感知空间的来临，传统的平面式、线性创作思维（如蒙太奇和视听语言）或许将被颠覆。那么，将如何组织"元宇宙"下的新型艺术形态？以上种种都是亟待深入探索的重要课题。

【问题与思考】

1. 你是否支持电子游戏是"第九艺术"的论断？请简单说明理由。
2. 对于电子游戏的一些负面观点，我们该如何看待？又将如何据此进行改进呢？
3. 谈一谈对虚拟现实类作品而言，应更重视艺术表达还是虚拟现实带来的感知提升？
4. 请结合当下的现实案例，谈一谈你对"元宇宙"中未来艺术形式的设想。

第七节　新材料综合艺术

新材料综合艺术

人类运用材料的历史与人类文明的发展历程一样悠久。材料的发展是人类科技实力的体现，同时也影响人们的物质、社会与文化条件。艺术作为一种文化现象，与处于科技前沿的新材料科学研究具有极为重要的关联。

一、新材料的界定与类型

1. 材料的基本类型

材料的发展历程颇似人类工具与文明的演变。约在250万年前，早期人类便开始运用石头、植物纤维、泥土等天然原材料进行生产生活。在旧石器时代，人们甚至运用石头等材料进行诸如洞穴绘画等艺术创作。根据材料的组成与结构特点，可将其分为金属材料、无机非金属材料、高分子材料及复合材料等。在材料发展的历程中，具有代表性的包括天然材料（石器）、陶瓷、青铜、钢铁、高分子材料、半导体材料、复合材料、纳米材料等。

根据出现顺序与使用效能，材料可分为传统材料与新型材料。材料发展不断从"传统—新型"的过程中动态演变，例如，相对于铁材料，不锈钢金属材料更新，但又相较于高温合金显得较为传统。在材料领域，传统材料通常具有推广时间较长、应用范围较广、生产规模较大等特点，但环境污染相对严重。相较之下，新型材料则表现出更高的科学性、技术密集性，但具有生产规模较小，成本较高等一系列特征。

2. 新材料的界定与特点

新材料（new material）是指新出现或正处于发展中的材料，具备传统材料所不具

备的卓越性能与特殊功能，或是通过采用新技术（工艺、装备），使传统材料性能得到显著提升或赋予其新功能的材料。根据应用领域，新材料可分为：信息材料、能源材料、生物材料、汽车材料、纳米材料、超导材料、稀土材料、新型钢铁材料、新型有色金属合金材料、新型建筑材料、新型化工材料、生态环境材料、军工新材料等。

新材料的"新"体现在多个方面，包括新思想、新技术、新成分、新工艺、新装备、新功能和新领域等，相较于传统材料具有更优异的性能，并能满足高技术产业发展的需求。我国目前研发的新材料领域包括：高性能工程材料、电子化学品化工材料、新型弹性体、新型纤维等。2015年发布的《中国制造2025》及2017年发布的《新材料产业发展指南》等重要指导性文件，为"十四五"期间新材料产业发展明确了重点方向，要逐步实现从原材料、基础化工领域向如高性能材料、半导体材料、新能源材料、环保型材料（可降解材料）、轻量化节能型材料等领域的过渡，以科技领域整体进步为依托，在材料科学领域助力我国实现从"中国制造"向"中国创造"的转变。

材料革新对社会变革具有推动作用，如石油制品与现代工业革命、磁性材料和半导体材料与信息技术革命之间存在直接的传承关系。新材料与工业、制造业发展密切相关，同时也与国民经济发展及民众日常生活息息相关。在装置艺术、现代设计、现代雕塑、建筑等艺术领域，新材料的应用已成为创新创意的可行途径。

二、装置与材料综合运用

（一）现成品与拼贴艺术观念

科技进步催生了新材料的诞生，同时在一定程度上为艺术创作提供了更为丰富的物质基础。艺术作为人类文明和社会生活的直观反映，始终紧随时代变迁，其艺术材料与工具也在不断创新与发展。例如，在传统绘画艺术中，创作依赖如画笔、画布、矿物颜料等，但随着时代变迁，艺术创作介质也在不断更新：如出现了丙烯等合成聚合颜料、高分子感光颜料等新型材料。此外，工业领域的现成品也逐渐成为艺术创作的重要材料。

1. 拼贴与综合绘画

自20世纪伊始，艺术家们对传统创作材料和框架的突破愈发显著，各类新兴艺术运动层出不穷。其中，20世纪初欧洲的表现主义和达达主义具有代表性。以杜尚的《泉》为标志，一种以运用现代工业材料为特点的"当代艺术"逐渐崛起，"现成品艺术"迎合了达达派画家、超现实主义者、20世纪50年代废料雕塑家及波普艺术家等诸多艺术家的创作观念。

拼贴手法是艺术材料综合运用的典范，它自立体主义时期诞生，历经达达主义、超现实主义等阶段的探索与实践，至波普艺术时期逐渐完善。自此，绘画突破了原有的"画框中"的边界，实现了与雕塑、装置的有机融合，进入了"综合绘画"的新篇章。

巴勃罗·毕加索（Pablo Picasso）是立体主义的代表人物，他于1912年创作了《藤椅上的静物》，这是现代艺术中第一幅引入新材料的作品（见图3-47）。此外，受到抽象表现主义影响的美国波普艺术代表人物罗伯特·劳森伯格（Robert Rauschenberg），发展出了"综合绘画（combine painting）"的拼贴艺术手法（见图3-48）。在《字母组合》（*Monogram*）这件作品中，劳森伯格将一件从二手家具店购买的山羊模型和汽车轮胎、油彩材料、木头面板等元素巧妙地结合在一起，创作出一件质感丰富、极具视觉震撼的独特作品。在1955年的《床》（*Bed*）作品中，他更是运用了包括枕头、床单和被子在内的各种床上用品，并以铅笔、油彩进行绘制，仿佛完成了一幅个性鲜明的自画像。此外，拉乌尔·豪斯曼（Raoul Hausmann）、古雷默·奎特卡（Guillermo Kuitca）、法宾安·马卡乔（Fabian Marcaccio）、安塞尔姆·基弗（Anselm Kiefer）、弗雷德·托马塞利（Fred Tomaselli）等艺术家也运用砂石、植物、药片、油漆、剪贴报、绳索等综合材料制作拼贴画（见图3-49）。

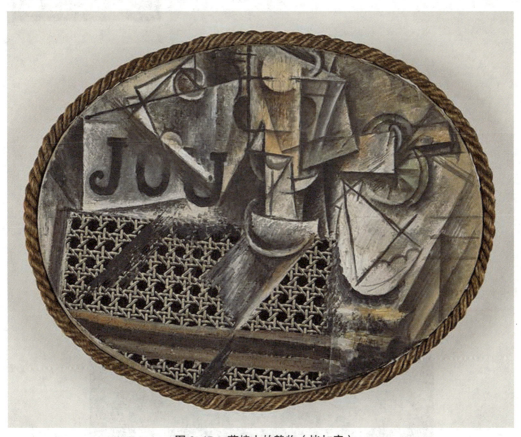

图 3-47　藤椅上的静物（毕加索）

(a) 字母组合 (b) 床

图 3-48　劳森伯格的综合绘画作品

图 3-49　爆炸的鸟（托马塞利）

2. 工业材料与雕塑

新材料的出现对雕塑艺术领域产生了深远影响。1917年，达达艺术家马歇尔·杜尚（Marcel Duchamp）展示了他著名的现成品雕塑《泉》（*Fountain*），标志着当代艺术的崛起。这一作品被誉为"20世纪最伟大的艺术品"（见图3-50）。

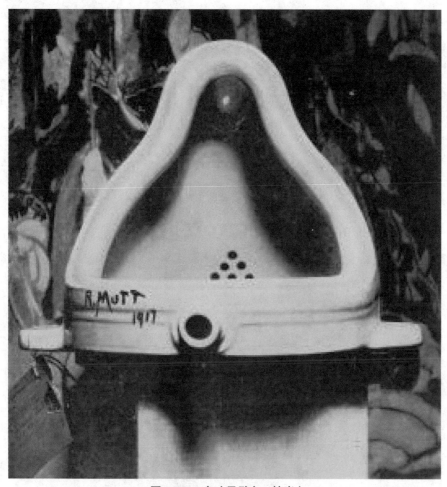

图3-50　泉（马歇尔·杜尚）

在现代雕塑领域，自20世纪70年代极简主义（minimalism）抽象派雕塑的发展以来，雕塑创作技术和材料范畴不断拓展。除了传统的大理石、青铜、木材等材料，不锈钢、玻璃钢、合成纤维等新型材料开始被广泛应用。同时，新工艺如激光切割、电镀、蚀刻、3D打印等不断涌现。现成品和废弃物品也成为作品的一部分，如英国艺术家托尼·克拉格（Tony Cragg）就将废弃材料和塑料制品拼贴成墙面雕塑（见图3-51，画面中的艺术家轮廓及英国地图的形象由塑料、木材、橡胶、纸张和其他材料组合而成）。此外，实体雕塑与装置艺术之间的联系愈发紧密。一些艺术家通过利用工业材料来呈现对现代科技文化的隐喻，如美国当代波普艺术家杰夫·昆斯（Jeff Koons）的巨型镜面不锈钢雕塑《气球狗》等作品（见图3-52）。

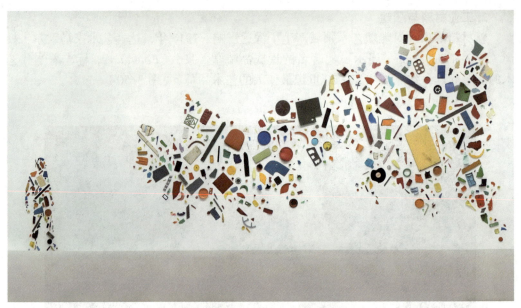

图 3-51 从北方看英国（托尼·克拉格）

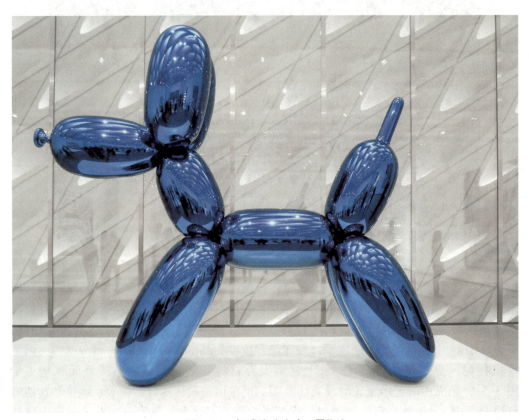

图 3-52 气球狗（杰夫·昆斯）

（二）材料选择与艺术表达

在实施特定艺术主题的创作过程中，艺术家们往往倾向于采用与创作理念相契合的素材，如自然或有机材料、高科技含量的新材料等。通过选用与展现各类材料，艺术家能够凸显出独特的创作观念。

1. 有机与自然类材料

在"动态雕塑、过程艺术"这类组织形式中，部分创作者会运用诸如鲜花、冰雪、蜡和生物体等具有时效性和变化性的自然有机材料。例如，后现代主义和激浪派艺术的奠基人、德国艺术家约瑟夫·博伊斯（Joseph Beuys），擅长使用油脂、芝士等材质创作雕塑（见图 3-53，木头椅子上堆满了油脂，随着时间的流逝和温度变化，作品的形状会不断改变）。在他的行为艺术作品《如何向一只死兔子解释绘画》（*How to Explain Pictures to a Dead Hare*）中，博伊斯面部覆盖蜂蜜和金箔，怀抱着一只死去的小动物，双脚分别穿着带有钢板和毛毡的鞋子，喃喃自语。此外，美国装置艺术家安·汉米尔顿（Ann Hamilton）和德国画家西格玛·波尔克（Sigmar Polke）等也都曾运用有机艺术材料进行创作。

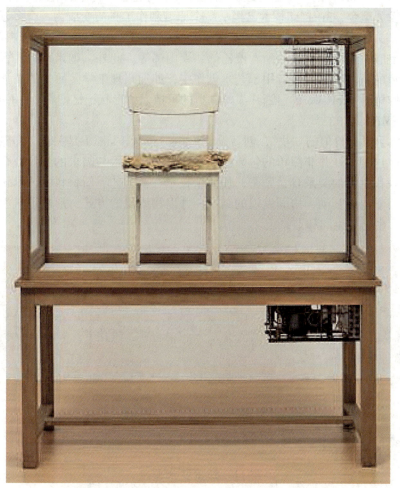

图 3-53　装置艺术作品——油脂椅子（博伊斯）

此外，20世纪60年代中期诞生的"地景艺术"（Earth Art 或 Land Art，以自然景观作为创作媒介，旨在突出自然和人类活动之间的关系），一般在大自然环境中直接创作，除了使用天然有机材料外，还通过融入现代工业材料来营造冲突美感。例如，1983年，艺术家克里斯托和珍妮-克劳德夫妇（Christo and Jeanne-Claude）使用600万平方英尺的粉红色聚丙烯织物，将迈阿密比斯坎湾的11个岛屿包裹了两周，创作了《环绕群岛》（*Surrounded Islands*）（1993）这一作品。

2. 现代设计与新材料

在应用性艺术如现代设计领域，新材料、新技术、新工艺的运用更为直接地引发了革命性的创造。例如，产品设计师选择塑料作为材料，解决了产品造型与色彩控制的问题；运用模压工艺提升了传统材料的处理方式，优化了现代家具设计；建筑设计师研究竹子、柔性材料及"膜结构"等，为现代建筑设计提供了新的可能。

近年来，计算机辅助设计（computer aided design，CAD）与快速原型技术的结合，或配合3D打印，已成为一种创作趋势。3D打印也称为增材制造（additive manufacturing，AM），是一种通过逐层堆叠材料来构建三维物体的过程。从20世纪80年代初期发展至今，3D打印技术已经从一个原型制作工具演变成为一个多领域应用的革命性生产方法。3D打印需要应用高分子合成新材料，如ABS、PLA塑料类、PA尼龙类、聚酰胺、聚酯、聚碳酸酯、聚乙烯、聚丙烯等。此外，纳米材料、智能材料等高科技含量的新材料也逐步应用于艺术创作中，如加州理工学院研发的高强度可变形的纳米结构材料"trusswork"、浙江大学制造的可植入"形状记忆塑料"（shape memory polymer，SMP）等。

从技术到具有价值的"物"，创新设计（innovation design）是关键，即融入人的目的和需求。这种设计并非简单的包装技术，而是寻找技术与需求的最佳契合点。新材料与人们现代生活的关系日益紧密，任何新技术、新工艺、新材料的艺术化应用，都是美学与科学内外互动、协同发展的结果，并以物质化的方式，形成了科学与艺术的彼此链接、融合共生的和谐系统。

【问题与思考】

1. 可以举例说出1~2个较有代表性的新材料在艺术中应用的案例吗？
2. 从"中国制造"到"中国创造"，不仅是材料，还在于艺术。你如何看待这个理念？

【探索与汇报3】

题目：热点艺术专题

请根据本章所学内容，任意选择："影像艺术、计算机与数字艺术、交互沉浸式艺

术、新材料综合艺术"五大基本分类当中任意具体的形态,进行进一步的研究学习。在此基础上选择 1~2 个典型案例,针对其产生的时代背景、艺术流派、创作动机等方面,具体分析其艺术表达形式,并呈现 15 min 的汇报演示。

需要包含以下 3 方面的内容。

1. 基础信息:该艺术案例涉及的时间、地点、人物、背景故事、影响力等方面,均需详尽阐述。建议采用 5W2H 方法(what+why+when+where+who+how+how much)进行归纳整理。

2. 观点:分析该作品的性质、特征、时代意义,重点关注创新性价值,同时拓展至该案例对社会整体的深远影响。

3. 启发:深入剖析其运用科学技术进行艺术创新的具体策略。针对未来创作该相关类型(主题/形式)的艺术作品,提出可行的策略建议。

第四章

艺术与科学的
社会课题

【本章导读】

本章通过对全书进行总结与拓展,以贴近现实的视角,从人与社会、人与机器、人与自身3个维度,深入剖析艺术与科学在社会发展中所面临的实际问题,旨在引导读者思考现实案例,强调对现象背后哲学思辨的探讨。

第一节 人与社会

人与社会

艺术的表达与科学的发展共同构成了人类文明进步的支柱。艺术涉及人类思想、情感及精神层面的审美创造,而科学则关乎人类生存、生活、物质及实践的真理探索。艺术与科学的核心共同点在于,它们皆紧密围绕"人"这一中心,是推动人类全面发展的重要力量。

马克思曾指出:"人的本质不是单个人所固有的抽象物,在其现实性上,它是一切社会关系的总和。"人类生活于社会环境和社会关系之中,并通过与社会的互动构建自身价值。无论在个人、家庭、单位等微观层面,还是在国家、民族等宏观层面,个体均通过各种形式、各个层级的媒介与社会持续互动。个体的意识汇聚成为社会的集体意识,个体的进步推动了社会的繁荣。在任何时代,人与社会在存在、发展等方面都具有紧密且不可分割的联系。

在科技进步、艺术媒介丰富的当今时代,艺术与科学的发展均需面对"人与社会"这一课题。

一、公共艺术

(一)认识公共艺术

1. 公共艺术的概念

公共艺术(public art)是指在城市街道、广场、公园及商业机构等公共场所所进行的艺术活动,是一种公开的、属于大众的艺术形式。公共艺术的核心特征在于"公共性",彰显了其当代性、文化性及社会性。因此,公共艺术是一种关注人际关系、连接人与社会的特殊的文化艺术形式。

公共艺术的概念起源于20世纪下半叶,与现代城市的崛起及现代社会的建设密切相关。此类艺术创作通常围绕特定公共空间展开,因时创作、因地制宜,并在日益丰富的现代公共空间体系中不断拓展、随着公共空间的延伸而覆盖范围更广。常见的公共艺术空间分布于交通枢纽(如机场、高铁站、地铁站等)、人流密集的街道、大型城市综合体、户外广场、运动场馆、旅游景区等地点。

2. 公共艺术的性质

总的来看,公共艺术的特有基本属性包括公共性、艺术性及在地性(site-specific),

这三者共同构成了公共艺术与其他艺术形式的本质区别。

（1）公共性。公共艺术的公共性使其面向全体公众，且通常无须支付费用即可欣赏。其形式和所使用的材料都适宜置于并融入公共环境之中，不易损坏或引发危险，维护成本相对较低。

（2）艺术性。公共艺术的艺术性使得公共艺术区别于普通的公共设施和建筑，具有超越实用功能的审美特质。公共艺术通常以雕塑、壁画、手工艺品或新媒体交互装置等形态存在，具备明确的艺术表达诉求和探讨的主题。

（3）在地性。公共艺术的在地性使其与所在的空间环境、基础设施、社会语境和城市风貌紧密相连，呈现出"专地专设"的特点。公共艺术与公共空间相互依存，犹如一扇"文化之窗"，成为现代公共空间观念构建和文化符号的重要组成部分。

（二）公共艺术的类型与发展

公共艺术的表现形式多样，传统类型主要涵盖雕塑、壁画等静态装饰景观型作品，可分为雕塑类（立体/浮雕）、平面类、复合类等。然而，随着数字新媒体技术的不断发展，公共艺术日益与数字投影技术、沉浸式技术、交互艺术紧密融合，其与公共空间的关系也从相对静态转变为智能动态的模式。

1. 大型灯光及投影类

此类活动主要运用灯光与投影技术，广泛应用于大型城市庆典及宣传场合，如源自 17 世纪的"法国里昂灯光节"、1996 年启动的"悉尼跨年烟火秀"、2000 年诞生的"伦敦跨年烟花灯光秀"（见图 4-1）、2016 年 G20 杭州峰会期间的"钱江新城灯光秀"（见图 4-2）及 2018 年的"深圳福田中心区大型灯光秀"等。在我国，北京、上海、西安、深圳、武汉等城市均拥有各具特色的大型灯光投影式公共艺术作品，在城市形象塑造与文化品牌树立方面发挥了积极作用。

图 4-1　伦敦跨年烟花灯光秀

图 4-2　杭州钱江新城灯光秀

自 2014 年以来，大型建筑物光影投射（wall projection mapping）技术日臻成熟，其中较有代表性的是悉尼歌剧院的"照明风帆"（Lighting the Sails）艺术节（见图 4-3，艺术家乔纳森·扎瓦达使用了"超数学"技术点亮了帆型的建筑物外立面）。该活动每年邀请一个艺术家团队负责主题设计，从 2016 年的"短歌行"（Songlines）主题，到 2019 年的"南方植物芭蕾舞"（Austral Flora Ballet）主题，艺术家们在创作过程中不断融入诸如动态捕捉、运动图形计算、LED 激光、3D mapping、VR 等与时俱进的新科技。此外，2021 年，美国西雅图太空针塔的"虚拟跨年灯光秀"创新性地采用了"光学陷阱显示"（optical trap display）技术，有效提升了城市大型灯光投影艺术的表现力。

图 4-3　悉尼歌剧院"照明风帆"艺术节

2. 数字交互类

这种类型指使用数字交互技术的装置型公共艺术。例如，在 2014 年俄罗斯索契冬奥会期间，超过 14 万名游客的自拍头像曾出现在由 Megafon 公司与英国设计师阿西夫·卡汉（Asif Khans）共同设计的 3D 体感交互屏幕装置 MegaFaces 上（见图 4-4）。游客只需在官方指定的地点拍照，便有机会将自己的头像展示在高达 8 m 的 3D 展示墙上。

图 4-4　Megafon 公司和设计师阿西夫·卡汉联合为 2014 年俄罗斯索契冬奥会设计的 3D 体感交互屏幕装置作品

拉菲尔·洛扎诺·翰莫（Rafael Lozano-Hemme），一位来自墨西哥的电子艺术家，以擅长运用数字科技创作交互式公共艺术而著称。在 2010 年，他为墨尔本联邦广场的"冬季之光节"带来了作品《太阳方程》（*Solar Equation*）。该作品借助 NASA 提供的数据及实时数学方程，生成了模拟太阳表面可见的湍流、耀斑和太阳黑子的动画。动画通过 5 台投影仪投射到一个大小约为"一亿分之一太阳"的气球装置表面。此外，在 2012 年的费城本杰明·富兰克林公园大道声音交互装置 Open Air 中，洛扎诺·翰莫运用实时交互技术，使观众可通过应用程序或网站对作品进行操作和影响。作品中的 24 盏探照灯面向天空，根据人们发送的语音信息产生动态反应，营造出独特且富有动感的空中灯光造型。此外，他还分别在 2014 年的阿布扎比滨海路创作了通过游客心率控制的《脉冲滨海路》（*Pulse Corniche*），以及在 2020 年的华盛顿创作了声音雕塑《会说话的柳树》（*Speaking Willow*）。这些作品展现了洛扎诺·翰莫在艺术领域的丰富实践（见图 4-5）。

(a)太阳方程

(b)声音交互装置 Open Air

(c)声音雕塑《会说话的柳树》

图 4-5　洛扎诺·翰莫的公共艺术装置作品

3. 智能交互类

随着科技在艺术创作领域的应用，公共艺术正逐步向智能交互与沉浸式方向发展。智能交互艺术（intelligent interactive art）是一种借助智能机器人、计算机、传感器、驱动器、智能程序、智能材料及其他智能工具，对接受者（包括智能工具本身）的行为、姿势、声音、表情、温度、远程控制及气候环境等变化作出响应的艺术形式。在智能交互设计理念的指导下，结合人工智能、数据可视化、编程机械表演等科技手段，可以创造出诸如智能雕塑、智能壁画、智能景观等新型公共艺术形态。

此外，得益于虚拟现实（VR）、增强现实（AR）和混合现实（MR）等沉浸式技术的支持，公共生活空间得以进一步拓展，互联网和元宇宙等虚拟世界逐渐成为未来公共艺术可能的载体。当前，"虚拟公共空间"的概念尚处于电子游戏场景设计及网络界面设计的阶段。然而，随着社会生活数字化迁移的程度日益加深，基于虚拟现实技术的沉浸式数字公共艺术将成为未来发展趋势。

二、生物艺术

（一）生物艺术的发展背景

艺术始终体现人类文化的变迁，其中，"科技"扮演着人类文化进步中至关重要的角色。在20世纪70年代，生物工程（bioengineering）开始兴起，基因工程（genetic engineering，亦称基因拼接技术与DNA重组技术）及细胞工程（cell engineering）不断取得突破。1996年，全球首例成功克隆的哺乳动物"克隆羊多莉（Dolly）"问世。如今，克隆技术已步入机器人自动化流程的发展阶段。进入21世纪，合成生物学（synthetic biology）开始发展，人工生物系统（artificial biosystem）的设想有望成为现实。生物技术的进步使人类在一定程度上似乎拥有了"造物主"的权限。如今，遗传学和生物技术领域日益成为艺术创作的核心关注焦点。

（二）生物艺术的内涵

如果说公共艺术更关注社会生活中人与人、人与空间环境的关系，那么生物艺术则更深入地探讨了人与自然之间的关联。

生物艺术（biological art）指艺术家运用活体有机物质创作的艺术形式，这些有机物质与科学家所用的实验材料无异，可以包括细菌、细胞株、分子、植物、体液和组织，乃至活体动物等。生物艺术源于人类运用如植物、动物毛发、甲壳等"自然有机材料"进行艺术创作的实践，历经20世纪60—70年代"地景艺术"的发展，实现了艺术创作与生物学、植物学、医学、地质学、化学等自然科学的紧密结合，被誉为"生命科学实验室中的艺术"。生物艺术正式出现于20世纪90年代，是当代艺术趋势中最年轻的类别之一。生物艺术有两个特征：其一是需要涉及活体组织，并将其生命过程或对其改造的过程作为艺术创作的最主要对象；其二是一般会涉及生物与基因工程等自然科学类知识，因此需要艺术家具有充分的科学素养，或与科学家进行跨界合作。

（三）生物艺术的典型案例

1. 代表性艺术家的创作实践

生物艺术领域的杰出开创者是巴西裔艺术家爱德华·卡茨（Eduardo Kac）。他在1999年创作的转基因艺术（transgenic art）装置作品《创世纪》（*Genesis*）中，以基督教圣经旧约第一卷为名，将经文语句翻译成莫尔斯电码，再转换为DNA碱基对，缔造了一个独特的"艺术家基因"（见图4-6）。该合成基因经克隆后，被混入细菌之中。观众在参观展览时，可通过操作辐射光线，引发"合成细菌突变"，进而间接改变原初圣经文字中的一行。卡茨的另一著名作品为2000年创作的《Alba 荧光兔》（*GFP Bunny*）。他依托与科学家的合作，通过操纵绿色荧光蛋白（GFP），塑造了一种基因工程技术下诞生的基因修饰兔子，兔子能在特定光环境下发出磷光绿色。这一创新之作引发了全球范围内的争议，促使公众对生物基因操控的伦理问题展开探讨，如"生物体可否视为产品？""人类是否有权改造生命？"等。

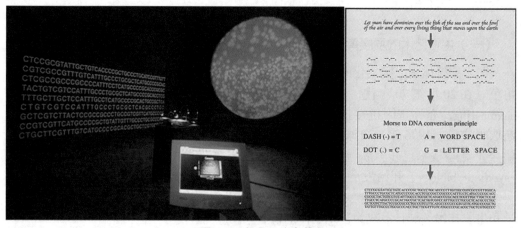

图 4-6　创世纪（卡茨）

澳裔艺术家娜塔莉·杰雷米延科（Natalie Jeremijenko）也是生物艺术的代表人物。自1966年起，她与其他艺术家共同发起了组织培养与艺术项目（the Tissue Culture and Art Project），并担任西澳大学生物艺术卓越中心"Symbiotic A"的领导者。在2000年前后，娜塔莉与逾百位科学家合作，创作了名为 *One Trees* 的作品，探讨了遗传决定论与环境影响之间的关系（见图4-7，这些植物的克隆体在展出后被种植在了公共场所）。该项目以克隆自同一株树的生物艺术方式，探讨了科学技术对人类文化所产生的影响。

此外，生物艺术领域还有如美国艺术家大卫·克雷默斯（David Kremers）、凯西·海（Kathy High）等实践者，利用诸如克隆体培育、细菌作画、基因改造等方式进行了创作。

图 4-7　*One Trees*（娜塔莉·杰雷米延科）

2. 生物艺术引发的思考

事实上，人与生命、人与自然的关系在科幻小说、电影等诸多艺术形式中已有深入探索。生物科技的进步，在一定程度上赋予了这种关系的"可操作性"，但同时也在人类的头上高悬了一把"达摩克利斯之剑"。越来越多的艺术家致力于以多种形式探讨科技带来的伦理问题，表达对过度人为干预自然的忧虑与批判。

在科技日新月异的现代社会，众多艺术表现甚至艺术形式本身，都与人与自然、人与社会关系紧密相连。以 20 世纪 80 年代在我国兴起的环境艺术为例，作为艺术与科学相结合的典型代表，它探讨人与环境的和谐共生，寻求人类可持续发展之路，兼具视觉艺术、工程技术等共同特点。环境艺术与公共艺术的交融，使得它们皆成为近未来时期艺术助力人类社会发展的重要领域。

工业革命以来，人类对自然的影响力日益增强，但同时也引发了诸如全球气候变暖、生物物种灭绝和资源枯竭等一系列负面影响。若人类无法改变对待自然的方式，文明或将面临重大危机。2020 年 9 月，在第七十五届联合国大会期间，我国提出了"力争 2030 年前实现碳达峰，2060 年前实现碳中和"的宏大减排目标，展示了对长期环境保护和绿化事业的坚定决心。在面对人与社会、人与自然的关系时，艺术与科学的交融是特例还是常态？生命的人工改造是否无法避免？艺术又将如何贡献力量？这些问题值得人们深入思考。

> 【问题与思考】
>
> 1. 结合艺术或科学实践的案例，讨论对生物的人工改造或会引发的正、负面效果。
> 2. 在艺术或科学实践的案例中，对生物的人工改造可能产生积极和消极的影响。试举出一些具体的例子来论证你的观点。
> 3. 在环境保护、人与自然关系方面，艺术将会以何种方式作出贡献？

第二节 人与机器：人工智能艺术

人与机器（一）

在人类文明演进的过程中，科学革命首次带来的重大突破，便是步入了以工业革命为标志的"机器时代"（the age of machines）。自18世纪下半叶起，工厂机器的出现解放了人类的手脚，蒸汽机车的发明扩展了人类的活动范围。通过对机器的掌控与应用，人类生产力和生活质量实现了显著的提升，这一革命性的转变堪称一次颠覆，有人甚至将其与从动物向人类的进化相提并论，并认为机器的发明使人类步入了现代文明。

随着科技的持续发展，我们已从"电气时代"迈向了"信息时代"和"智能时代"。从解放劳动力到解放脑力，机器已成为现代社会不可或缺的支柱。机器越发聪明、精致、功能多样，以各式各样的姿态遍布人类日常生活。然而，在这样一个时代，我们是否能继续掌控这些智能机器？假如离开了机器，人类又将迈向何方？

一、人工智能的属性与发展

（一）人工智能的内涵

人工智能（artificial intelligence，AI）指由人类创设的设备所展示的智能，亦称机器智能。作为计算机科学的一个分支，人工智能通常涵盖"通过常规计算机程序呈现人类智能"的技术，以及"此类智能系统是否能够实现，如何实现"的探讨。一般认为，人工智能乃当前最高级的机器形态，大致相当于配备了"大脑"的机器设备或系统，被视为"智能主体"（intelligent agents），能够模拟人脑的"认知"与"思维"功能，具备感知环境的能力，甚至在特定指令范围内采取行动，实现"学习"与"解决问题"的目标。

人类致力于研发人工智能，其中最具重要性且饱受争议的用途便是预测未来。通过深度学习大量数据，AI系统能够自行预判可能发生且可行的事件，此过程无须人类具体指令。深度学习过程被视为"黑盒子"：其复杂程度已远超人类大脑的计算能力，

故而人们只能选择相信或不相信所得结果，而越来越难以逐步骤比对、验证其合理性。试想，若未来人类生活基于 AI 与机器学习，一旦 AI "失灵"，后果将怎样？

（二）人工智能的发展阶段

1. 图灵测试

人工智能这一概念起源于 20 世纪中期。1950 年，英国著名数学家、逻辑学家阿兰·图灵（Alan. M. Turing），被誉为"计算机之父"，发表了一篇名为《计算机与智能》（*Computing Machinery and Intelligence*）的论文。为探讨"机器能否思考"这一问题，图灵提出了著名的"图灵测试"（the Turing test，又名"模仿游戏"）：若一台隔离于其他房间的机器，能通过电传设备（teleprinter）与人类进行对话，且不被识别出其为一台机器，则该机器或许具备智能（见图 4-8）。在此基础上，图灵提出了"思维机器"的概念，并设想在未来，具备智能的机器或许能替代人类完成众多任务。鉴于图灵的开创性贡献，他又被誉为"人工智能之父"。

图 4-8　图灵测试示意图

2. 20 世纪 50—80 年代的发展

1956 年，约翰·麦卡锡（John McCarthy）在美国达特茅斯学院举办的首届人工智能会议上正式提出"人工智能"一词。同年，历史上首个人工智能软件程序"逻辑理论家"（Logic Theorist）问世。因此，1956 年被誉为"人工智能元年"。其实，"机器学习"作为人工智能领域的重要分支，其早期实例可追溯至 1952 年：当时在 IBM 公司任职的阿瑟·萨缪尔（Arthur Samuel）开发了一个具备学习不同棋局能力的西洋跳棋程序。基于此，萨缪尔被誉为"机器学习之父"。

20 世纪 50—70 年代是人工智能领域的首个繁荣时期，标志着"符号/逻辑主义"与"连接主义"（人工神经网络）两大核心方向的诞生。在这一时期，一系列具有里程碑意义的成果相继问世，如 60 年代的世界首款聊天机器人"ELIZA"、第一台智能机器人"Shakey"，以及首台基于神经网络的计算机"感知器 1 号"（Mark1

Perceptron）等。

20世纪80年代初，得益于卡内基·梅隆大学设计的XCON专家系统及日本第五代计算机等项目，人工智能领域迎来了约10年的第二次发展热潮。然而，直至20世纪80年代中后期，反向传播算法（BP算法）才开始在神经网络训练中得到广泛应用。自此，研究重心从"制造智能"逐渐转向"学习智能"，使得机器学习成为人工智能领域的新发展趋势。

3. 20世纪90年代至今的发展

随着计算机芯片、互联网数据量、算法技术等方面的持续突破，自20世纪90年代末以来，人工智能领域不断取得新的研究成果。1997年5月，IBM公司的计算机"深蓝"成为首个击败世界冠军的AI象棋系统；2006年，深度学习（多层神经网络与机器学习新方法）诞生；2014年，生成式对抗网络（generative adversarial networks，GAN）提出；2015年起，内置AI的软件及应用数量呈现显著增长；2016年6月，谷歌旗下DeepMind公司研发的AlphaGo成为首个击败世界围棋冠军的AI围棋系统；2020年，OpenAI推出了GPT-3，对于推动自然语言处理技术的发展起到了重要作用，使得机器能够更自然、更准确地理解和生成人类语言。

如今，"大数据""深度学习""云计算"已成为数字经济发展的关键词。近年来，以"人类智能+机器智能"为核心的"智能媒体"概念也被提出。智能媒体，指的是以大数据为基础，以人工智能为核心，借助物联网技术实现的全场景数据采集、5G技术提供的高速率和低延时信息传播、云计算技术提供的强大计算能力及区块链技术构建的独特信任机制，逐渐形成的具有强连通性和强交互性的智能化媒体系统。随着AI的不断发展，机器与人之间的关系日益紧密。那么，未来是否会出现这样一天，AI达到与自然生命难以区分的程度？

二、人工智能与人工意识

即便战胜了世界围棋冠军，AlphaGo的"胜利"更多的是源于其卓越的机器运算能力，而非与人类相媲美的思考能力。因此，当前各类人工智能仍处于"弱人工智能"（受限领域人工智能）的工具级别范畴。科学家们认为，要完成更为复杂的工作，或许有必要进一步发展"人工意识"。

人工意识作为人工智能未来发展的关键领域，旨在基于深度学习技术，实现与人类交互，从而理解并满足相应的抽象需求。现阶段，人工意识主要应用于：语言识别、图像识别、语义识别（目前发展程度有限）、游戏架构等领域。在这些领域中，人工智能需大量搜集数据进行学习，例如，谷歌的AlphaGo每日需进行数百万次对弈以实现"学习目标"。

人工意识的发展主要依赖算法递归（recursion）的演化，通过学习实现自我"升级"，甚至达到具有意识的水平。这一过程与生物生命体系中细胞分裂和自我复制的逻辑相似。目前，科学家们正通过大量数据训练人工智能，试图赋予其"知觉"，在计算机视觉等领域已取得阶段性成果。

在艺术相关领域，计算机视觉的卷积神经网络（convolutional neural network，CNN）算法展现出良好的发展前景。其"人工神经元"在处理大型图像方面具有卓越性能，可实现人脸识别、动作识别、自动驾驶（见图4-9）等功能。然而，在某些非闭合性逻辑范畴，如多感官鉴赏、情感交互等复杂领域，基于大数据采集的深度学习仍面临挑战。

图4-9 人工智能自动驾驶车内的显示屏画面，可以以极低的延时识别出行人、自行车、公交车等实时路况

三、人工智能艺术案例

依据应用领域及参与程度的差异，人工智能艺术可称为神经网络艺术、自动生成艺术等。现阶段最常见的表现形式主要包括AI生成的绘画、文学及音乐等，其中绘画领域的成果具有较高的代表性。

（一）人工智能绘画

最早的AI绘画系统之一是由英国艺术家哈罗德·科恩（Harold Cohen）于20世纪60年代末开始开发的绘图程序AARON（见图4-10）。自2014年以来，艺术家开始利用生成式对抗网络进行艺术创作：使用"生成器"来创建新图像，并使用"鉴别器"来判断哪些更加成功。

(a) 1979年在旧金山现代艺术博物馆展览的照片

(b) 在高更的海滩上　　　　　　　　　　　(c) 西奥

图 4-10　绘画机器人 AARON 绘制的画作

目前常见的 AI 绘画原理是通过生成式对抗网络将文字和图像进行关联学习，如 2015 年谷歌发布的 Deep Dream、2021 年发布于 Google Colab 平台的 Disco Diffusion、硅谷人工智能非营利组织 OpenAI 发布的 DALL-E、搭载于 Discord 平台的 MidJourney、英伟达的 AI 涂鸦生成照片应用 NVIDIA Canvas、2022 年由 Stability AI 和 LMU 等机构联合推出的 Stable Diffusion 等。谷歌 2015 年发布的 Deep Dream 采用了卷积神经网络来查找和增强图像中的模式，通过对图像的深度处理，创造出梦幻般的视觉感受。2018 年，艺术家群体"Obvious"创作的人工智能艺术品《埃德蒙·德·贝拉米（Edmond de Belamy）》在纽约佳士得拍卖行以 43.25 万美元的价格成交。

借助这些便捷的创作工具，人们只需要输入文字性信息，就可以直接生成风格各异、媲美真实照片质量的画作与视频，这些成果可以被艺术创作者们用来作为灵感的参考及二次创作的素材，极大地降低了视觉制作的门槛。

（二）人工智能内容生产

2010 年之后，人工智能内容生产（artificial intelligence generated content，AIGC）的概念开始被广泛提及。AIGC 指的是通过人工智能技术生成的内容，包括但不限于文本、图像、音乐、视频和其他形式的媒体内容。AIGC 技术利用机器学习和深度学习算法，根据给定的数据或指令自动创造新的内容，无须或仅需极少的人工干预，目前也已经有诸多成果可应用于艺术创作之中。

2014 年，微软（亚洲）软件技术中心（STCA）发布了一项具有情感计算框架的 AI 系统，名为"微软小冰"，这是 AIGC 及 AI 艺术创作领域的一个显著案例。自 2015 年 12 月起，微软开始为近 60 家中国电视台和广播电台，以及 4 家日本广播电台提供由 AI 生成的节目内容。2017 年 5 月，微软（亚洲）互联网工程院正式提出了"人工智能创造"（AI creation）的概念。同年，微软与北京湛庐文化传播有限公司合作出版了首部由 AI 创作的诗集《阳光失了玻璃窗》。2019 年，中央美术学院研究生毕业展上，微软小冰以"应届毕业生"夏语冰的身份参展。通过对"400 年间在艺术史中的 236 位杰出艺术家画作"的深度学习，微软小冰展现了具有一定水准的原生创作能力。

具备自主"创作"能力的 AI 被称为生成式 AI（generative AI）。现阶段，生成式 AI 已在文本创作、声音合成、图像生成、代码生成等领域展现出了显著的实力，其影响力遍及媒体广告（如 Wordsmith、腾讯 Dreamwriter、今日头条 xiaomingbot、阿里巴巴 DT 稿王、百度 Writing-bots 等）、影视制作（如 Runway、Deepfakes、一帧秒创等）、文案撰写（如 Jasper 和 Copy.ai 等）、图像设计（如阿里巴巴鹿班等）等多个领域。全球及我国知名内容创作企业，如迪士尼、网飞（Netflix）、腾讯、爱奇艺、字节跳动等已经纷纷开始启动 AIGC 相关项目，将之视为关键的内容"生产力"。

中国当代科幻作家陈楸帆自 2017 年起即与人工智能共同创作小说《人生算法》。他曾在访谈中表示："相较于文学艺术，人工智能的创作活动更接近于统计学和数学，我协助机器完成了一部小说的创作。"随着互联网基础设施的不断完善，可供深度学习的内容库将更加丰富。与此同时，配合算法持续的优化，人工智能能够生成高度定制化的图像、文字、音视频等内容。在移动互联网、大数据、超级计算、脑科学、智能

媒介等新兴科技成果的推动下，人工智能呈现出人机协作、高度交互、跨界融合等特性。未来的艺术创作中，人工智能无疑将成为不可忽视的重要工具。

【问题与思考】

1. 你如何看待这些方便的人工智能创作工具对艺术家职业的影响？
2. 如果未来我们的生活都将建立在人工智能的基础上，万一它"失灵"了，结果会是怎样的？有何规避的办法？

第三节 人与机器：机器人艺术

人与机器（二）

人类使用机器的历史由来已久，机器作为一种"人造物"，体现了人类能动地掌握世界的伟大能力。在漫长的人类文化历史中，机器一直是以从属于人的、工具式的形态呈现的。而近200多年来，机器与人的关系开始发生了变化。

一、机器与人的关系

18世纪60年代，工业革命首次彻底改变了机器与人之间的关系，实现了"以机器替代人力，以大规模工厂化生产替代个体工场手工生产"的革命性变革。随后，计算机、互联网、人工智能等高级机器形态不断发展，助力人类社会迅速步入现代时期。然而，人对机器的大规模应用，直接或间接地导致了资本分配失衡、集群社会、技术性失业、环境污染等一系列社会问题。在辩证审视人类对这种"人造自然"的控制力的同时，我们也在日益深入地与机器形成相互依赖、相互连通的关系。

机器人（robot）是一种能够模拟人类或动物行为、承担人类劳动的自动或半自动设备。在狭义上，机器人主要指由计算机程序或电子电路控制的机械设备；而在广义上，机器人概念还包括那些模拟人类思维的电子程序（如AI等，英文名词为bot）。虽然机器人的外观可能与人类或动物存在差异，但通常会以类似人类的方式执行相关功能。"机器人"这一专用术语最早可追溯至1942年，由美国科幻作家艾萨克·阿西莫夫（Isaac Asimov）在其作品《转圈圈》（*Runaround*）中提出，他同时在该作品中阐述了著名的"机器人三定律"（见图4-11）。阿西莫夫创作的机器人故事为后续科学家开发机器智能、探讨潜在技术和社会问题奠定了合理性基础。

依据阿西莫夫的理论，人类与机器的根本关系仍为"机器从属于人"。在21世纪之前的科技革命中，机器逐步替代了人的生理能力。然而，随着人工智能等机器智能的不断进步，是否会对人的认知能力产生影响，甚至动摇其主导地位？这是一个关乎未来人机关系的关键问题。

> **机器人三定律**
>
> 1. 机器人不得伤害人类,或者通过不作为,允许人类受到伤害。
> 2. 机器人必须遵守人类的命令,除非这些命令与第一定律相冲突。
> 3. 机器人必须保护自己的存在,只要这种保护不与第一定律或第二定律相冲突。
>
> ——艾萨克·阿西莫夫(Isaac Asimov)

图 4-11 阿西莫夫提出的"机器人三定律"

二、机器人的日常化

(一)机器人的基本类型

机器人学(robotics)是一门涉及电子、工程、机械及软件等科学领域的交叉学科,专注于机器人设计、构建与操作。根据功能划分,当前市场上的机器人主要可分为通用自主机器人和专用机器人两类。而在现代社会中,应用型机器人根据应用领域的差异,大致可归纳为以下基本类型:工业机器人(industrial robot)、服务型机器人(service robot)、军用机器人(military robot)、科研机器人(research robot)及家用型机器人(domestic robot)。此外,人形机器人(humanoid robot)、仿生类机器人(bionic robot)及纳米机器人(nanorobot)等,均为备受关注的机器人分类发展方向。

(二)智能型机器人的日常应用

根据不同的制造目的,部分机器人为了娱乐、观赏而设计,而更多类型的机器人则致力于满足人类的实际应用需求,如替代人类执行重复性和危险的任务等。随着科技的持续发展,机器人的功能日益丰富,已能集成人工智能技术并具备一定程度的智能,从而满足人类的精神需求。机器人技术与强人工智能技术的结合,使得非生物实体能够超越生物人类智能,成为"智能时代"的强大力量。相应的案例包括人形机器人和消费级机器人领域中常见的宠物、玩偶、陪伴类机器人等。

人形机器人的主要代表有日本本田(Honda)公司自 2000 年起研发的自主行走人

形机器人 ASIMO、2013 年谷歌发布的机器人 Atlas、2014 年日本软银（SoftBank）与法国 Aldebaran 联合研制出的情感机器人"胡椒"（Pepper），2016 年中国香港汉森机器人（Hanson Robotics）公司创造的机器人索菲亚（Sophia），以及同年中国科学技术大学研发的体验交互机器人"佳佳"等。现阶段的人形机器人已具备行走、舞蹈、造型仿真、面部识别等能力，并能与人类进行对话沟通，展现出部分"智能"特征。

宠物类机器人最早起源于 19 世纪 70 年代开始发展的四足机器人（又称腿式机器人），初期主要应用于安防、安检、工业及军事作战等领域。随着技术成熟，此类机器人已逐渐普及至消费级市场。例如，Sony 公司在 1999 年推出的初代 AIBO，以及 2016 年美国波士顿动力学公司开发的 SpotMini 等。自 2018 年起，我国开始推出家庭型消费级机器人宠物，如蔚蓝智能科技 2020 年开发的 AlphaDog-C 系列、2021 年 6 月中国宇树科技推出的"Go1 机器狗"、腾讯 2021 年 3 月发布的软硬件全自研多模态四足机器人"机器狗 Max"及小米 2021 年 8 月发布的仿生四足机器人"铁蛋"（CyberDog）。这些机器人宠物通常配备人工智能，并集成传感器技术、自主识别跟随、SLAM 建图和导航避障等功能。

随着机器人愈发融入日常生活，相关文化、娱乐和艺术形式也日益丰富。例如，宇树科技的网红机器牛"犇犇"曾亮相央视 2021 年春晚；2022 年 2 月，北京冬奥会开幕式上展示了 109 只"机械虎"的表演。

三、机器人的艺术化

（一）机器人作为创作工具

机器人艺术是一种采用机械或自动化技术的创新型艺术品，涵盖了机器人装置艺术、机器人表演艺术，以及新媒体艺术中的人工智能、遥在和远程通信、互动系统等多个领域。

早在两千多年前，古代中国便开创了运用机器人进行艺术创作的先河。在西周时期，我国人民便发明了用于艺术表演活动的"舞蹈伶人"。随后，诸如春秋时期木匠鲁班制作的"木鸟"、汉朝的舞蹈机器人、唐朝精巧的机械鸟及水獭吞鱼等创意之作相继问世。东晋王嘉的《拾遗记》和唐朝张鷟的《朝野佥载》等文献，均记载了古代中国机器人歌舞表演的场景。西方的早期案例包括 13 世纪法国宫廷的"机械天使"、15 世纪初建于布拉格老城广场的天文钟机械表演小人，以及 15—16 世纪期间达·芬奇创作的戏剧自动机等。

进入 20 世纪，远程通信、工程学、计算机等技术的不断发展为机器人艺术拓展了新的可能，使其成为人们在先进工业文化背景下进行艺术表达的独特方式。

著名的机器人艺术案例包括：波兰艺术家爱德华·伊纳托维茨（Edward Ihnatowicz）创作的计算机操控机器人雕塑、瑞士动态雕塑艺术家让·廷格利（Jean Tinguely）运用工业废料制作的动态雕塑机械喷泉（见图 4-12）、1978 年创立于美国的大型机器表演艺术团体"生存研究实验室"（SRL）、1992 年成立的旧金山艺术空间

"奥姆尼马戏团"（Omni Circus）及奇科·麦克莫特里（Chico Mac Murtrie）在纽约创办的艺术团体"无定型机器人"（Amorphic Robot Works）。自 1980 年代起，美国匹兹堡的机器人艺术社区在与卡内基梅隆大学（CMU）机器人研究所（RI）的合作下不断发展，成了包括美籍尼日利亚艺术家与机器人学家肯·戈德堡（Ken Goldberg）、澳大利亚互动艺术家西蒙·潘尼（Simon Penny）及美国艺术家伊恩·英格拉（Ian Ingram）等众多艺术家创作项目的沃土。

图 4-12　巴塞尔博物馆前的机械喷泉

自 20 世纪 60 年代起，部分艺术家自发地运用机器人参与艺术创作。1960 年，英国曼彻斯特大学的德斯蒙德·亨利（Desmond Paul Henry）利用轰炸机上的"投弹瞄准器"打造了全球首个自主绘画的"画画机器"（the drawing machines）。随后，英国艺术家哈罗德·科恩（Harold Cohen）于 1973 年开始实施"AARON 自动作画机器人"项目，将人工智能与机器人绘画设备融合，实现机器自动作画。1987 年，生态学家汤

姆·雷（Tom Ray）研发出计算机人工生命模型 Tierra。

20 世纪 90 年代初以来，数字艺术领域取得了显著的进步。1995 年，美籍尼日利亚艺术家及机器人学家肯·戈德堡（Ken Goldberg）与约瑟夫·桑格罗玛纳（Joseph Santarromana）团队将"网络实时摄像"的理念付诸实践，创作出一件融合网络、远程通信及机器人等技术的作品——《电子花园》（*Telegarden*）（见图 4-13）。该作品于 1995 年夏季正式上线，成为史上首个"网络远程操控机器人艺术作品"。

《电子花园》的主体由配备数码相机、灌溉及播种系统的工业机械臂构成。用户可通过互联网接入这一机械臂，对其周边植物进行种植、灌溉，甚至监控幼苗生长状况。此外，该作品亦为首个配备图像化网络界面的机器人。

图 4-13　电子花园（戈德堡与桑格罗玛纳）

其他知名的与机器人艺术相关的展览包括：2002 年起由艺术家道格拉斯·里帕多（Douglas Repeto）在纽约策划的国际机器人艺术项目"ArtBots"；2004 年，法国里尔举办的"Robots！"展览；2008 年，匹兹堡的大型户外机器人艺术展"BigBots"；2014—2015 年，巴黎 CSI 科学工业博物馆举办的"Robotic Art"展；2018 年在巴黎大皇宫举办的"Artists & Robots"艺术与机器人博览会等。

进入 21 世纪，机器人艺术已不仅局限于利用传感器和执行器编程实现与观众互动的机器人装置艺术，而是开始尝试与新媒体艺术、人工智能、神经网络、基因工程、纳米技术，乃至生物物理学等领域相结合，其应用范围亦愈发广泛。例如，美国工作

室 Bot & Dolly 研发了将投影映射与机械运动完美匹配的"动态随境投影"技术,并将其应用于奥斯卡获奖影片《地心引力》(2013)的摄影创作中。2016 年,斯坦福大学机械工程设计博士安德鲁·康鲁(Andrew Conru)创立了"Robot Art"机器人绘画比赛,其获奖者使用机器学习重新诠释了塞尚的印象派画作(见图 4-14)。2018 年,清华大学推出了墨家机器人国风乐队,通过机器人与智能交互技术的创新演绎,将中国传统音乐文化推向世界。2019 年 6 月,世界首位 AI 超仿真人形机器人艺术家艾达(Ai-Da)在英国牛津大学圣乔治学院美术馆举办个展。

图 4-14　埃斯塔克的塞尚故居(Cloud Painter)

综合来看,机器人艺术与文化生活的结合日益紧密,呈现出多技术融合创新和产业发展的大趋势。

(二)机器人作为艺术对象

由于和科技与时代发展的直接相关性,机器人也常被用作各种艺术创作的表现对象,尤其在以未来世界为背景的科幻绘画、文学和影视作品中,这一现象更为突出。机器人形象最早可追溯至 1818 年玛丽·雪莱的科幻小说《弗兰肯斯坦》中的人造生命。此后,在 19 世纪至 20 世纪初,在 3 位被誉为"科幻小说之父"的大师——法国小说家儒勒·凡尔纳(Jules. G. Verne)、英国作家乔治·威尔斯(Herbert. G. Wells)、

美国作家雨果·根斯巴克（Hug Gernsback）的作品中，机器人形象逐渐具体化，深入人心。历经科幻题材的演变，如"科学传奇、太空歌剧、科幻黄金年代、科幻新浪潮、赛博朋克"等阶段，机器人或机器人的形象虽几经变迁，但至今仍广受欢迎，成为科幻艺术中不可或缺的元素。

科幻作品中的机器人形象通常具备一定的智能和独特的"性格"。如《2001：太空漫游》（1968）中呈现绝对"机器式人性"的哈尔（HAL9000），《魔鬼终结者Ⅱ》（1991）中极具"机器性"的液态金属机器人T-1000，《人工智能》（2001）中比人类更具"人性"的机器男孩大卫等。随着机器人相关领域科技的现实发展，艺术作品中机器人的视觉形象也不再局限于金属外壳、机械式结构，在设计上更加近似于真人，某些比真人更趋近"完美"，有的甚至没有实体，例如美国电影《她》（2013）中以虚拟形态呈现的AI角色萨曼莎。这些机器人艺术想象与演变反映了人们对未来生活的创新构想和哲学思考，与科技进步和时代发展紧密相连。

【问题与思考】
1. 机器已经能够部分替代人的身体劳动，解决很多实际问题，试举例说明。
2. 在"工业4.0"（第四次工业革命）的背景下，机器人将会如何发展？

第四节　人与自身：屏幕与界面文化

人与自身（一）

进入21世纪以来，科学技术的成果不断推陈出新，艺术文化相关领域也进行着深度变革，促生了艺术与科学多层次的交叉和碰撞。

数字技术、互联网、人工智能、虚拟现实的出现，对艺术形态和传播方式产生了颠覆性的影响，改变了艺术的创作和呈现形式，迫使艺术家不断拓展创作的边界。此外，艺术家也在不断地进行关于科学发展的人文反思，甚至探索如何利用艺术创作弥补其不足、"疗愈"其局限。部分艺术家致力于探索人类自身问题，将艺术创作与人的知觉、表象、记忆及创造性等高级心理过程相结合，展现出具有代表性的艺术方向。

一、信息与界面

（一）信息的重要性

信息（information）是人类文明产生、进步的基本要素。海德格尔在1947年发表的《关于人道主义的书信》一文中提出了"语言是存在之家"的思想。人类是地球上

唯一具备语言功能的生物种群。这种依靠媒介进行"群体学习"的积累过程，解释了为何人类会拥有超凡能力，并得以适应不断变化的自然和社会环境。因此，要追问人类历史的开端，我们要注意那些标志着语言符号和技术积累的考古证据。

人类借助语言等媒介进行信息积累，从而实现与他人交流，继承前人积累的知识与经验。简而言之，媒介是信息的载体，信息传播领域与人类传播方式密切相关。

信息与人的传播运输界被称为"媒体界"，历史上主要可分为3类：话语圈，以书面语为中心，在特定限制条件下通过口头渠道传输信息；图文圈，印刷物将理性拓展至整个符号领域；视频圈，视听载体减弱了书籍的影响力。20世纪计算机与互联网的发明，彻底改变了拥有约10万年历史的"口头传播、文字传播"，将人类信息传播方式引向"视觉传播、沉浸式传播"。从台式计算机到智能手机，再到现阶段的可穿戴及沉浸式数字环境，有声与可视符号由模拟形态迈向全面数字化，人们的生活空间以极高的渗透率融入数字虚拟世界，主要表现之一即为文化生活中对界面与屏幕的广泛利用。

（二）界面的发展

1. 界面的定义

界面（interface）指的是物与物、人与物互动的接触面，为两种或多种信息源之交汇点。此术语源起于物理学，意指物质两相间的交界区域（一个薄层），且广泛应用于化学、环境科学、农业等不同学科。在现代文化领域，界面主要指代人类获取、传递及处理信息的感知途径，如画框为绘画内容的界面：书页为文本内容的界面。

2. 人机交互界面的研究成果

在当代数字化环境中，人机交互界面（human machine interface，HMI）成了最具代表性的界面。一方面，这类界面意味着计算机的外围设备和显示屏；另一方面，它也指代通过显示屏与数据相连的人类活动。概括而言，信息交互界面硬件主要包括两方面：一是输入设备，如鼠标、操纵杆、触摸板等；二是屏幕，体现了信息虚拟结构的可视化展示方式。除硬件外，界面还涵盖软件技术和相应的信息识别符号，以确保系统信息与用户反馈信息能够实现有效交互。

人类对人机界面的研究始于20世纪60年代。1960年3月，美国计算机科学家约瑟夫·利克莱德（Joseph C. R. Licklider）在其论文《人与计算机共生》（*Man-Computer Symbiosis*）中，概述了"简化人机交互"的必要性，并预示了交互式计算的到来。此外，利克莱德还为设计互联网的初期架构作出了不可磨灭的贡献。1968年，斯坦福研究院工程师、发明家道格拉斯·恩格尔巴特（Douglas Engelbart）提出了位映射、视窗和鼠标操控等观念，并演示了现代个人计算机的基本元素，因此他被誉为"鼠标之父"和图形用户界面的先驱。

1993年，美国科学家马克·维瑟（Mark Weiser）在文章《21世纪的计算机》（*The Computer for the 21st Century*）中，提出了普适计算（ubiquitous computing，UbiComp）的概念，并在其另一篇论文《世界不是一台桌面计算机》（*The World Is Not a Desktop*）中，对计算机的未来形态进行了深入的探讨。他预测，未来"宁静技术、环境计算、

万物互联"将成为现实。有学者甚至断言,随着数字技术的进一步发展,"消灭一切媒介的物质性"将成为可能。由于计算机、数字技术、互联网的应用,人们能够同时既在此处又在彼处,既是肉身又非肉身,既是一体又是多态,接触一个界面就是通过网络接触于一切他者的虚拟存在。传统媒介如银幕、电视、电话、广播等界面的边界将被打破,信息内容会全面数字化。当前,人机界面的互动硬件功能、图形互动模式均在不断优化,界面已无处不在,无缝融入了人们的数字化生活。

二、屏幕的类型与发展

(一)数字时代的屏幕

随着人类步入数字化传播时代,各类虚拟空间的导航均依赖于界面来实现。绝大多数文化类信息已转化为数字形态的文本、图像、音视频等多媒体信息,并以光信号和电信号的方式进行传播,并且需借助计算机等外部设备进行呈现。数字交互的本质由代码或脚本语言的"后端"及用户可见的"前端"共同构成(前端由后端生成)。其呈现形式可以是视觉效果,也可以是交互过程,根据使用者的差异,展现出"千人千面"的特点,具备较大的"可定制性"。

在各类数字交互界面中,显示屏(screen)担负着至关重要的角色,它负责展示信息总量中占比高达 70%~80% 的视觉信息,使人们得以"目睹"这些信息。因此,显示屏成了数字艺术鉴赏的核心介质之一。伴随着智能界面技术的进步,视觉内容的转换已近乎可以做到无障碍。从大量留白至高度密集,各种画面布局形成了独特的审美风格。值得注意的是,高密度"影像陈列"方式极易与现代信息密集化的呈现方式挂钩,如充斥着大量超链接的门户网站及当前流行的软件交互界面(为用户提供丰富的命令选项)。然而前者更强调信息的视觉冲击力和审美风格,后者则更注重信息的便捷性和易用性。此外,随着显示技术的不断发展,屏幕的尺寸、分辨率和显示效果也在不断提升,为用户带来了更加丰富和沉浸式的体验。

列夫·马诺维奇将屏幕定义为:"一个呈现虚拟世界的矩形平面,它存在于观众物质世界中,不会对现实视野构成阻断。"屏幕的尺寸、类型和模式各异。根据形态和尺寸,可以将屏幕划分为以下几类:微型/小型屏幕(如智能手机和手表等)、中型屏幕(如电视、个人计算机等),大型屏幕(如影院银幕、展示投影),以及沉浸式屏幕(如虚拟现实技术下的 HUD 式、头戴式环绕屏幕)。此外,根据应用场景的不同,屏幕还可分为公共型和个体型。

(二)屏幕发展的趋势

目前,用于艺术欣赏、创作领域的各类屏幕呈现出以下特征。

1. 交互化

未来的屏幕将更加灵活、智能,为人类带来全新的视觉体验。目前的数字化屏幕已能够支持遥控、触控、语音交互等,多内容调度的便捷性也将进一步提升。未来,各种新型界面技术也将不断涌现,为人机交互提供更多可能性。

2. 智能化

现阶段的数字屏幕一般都可以接入互联网，可进行信息订阅，并有人工智能推荐等功能。此外，屏幕的交互功能也开始与语音交互界面进行融合，通过语音识别、自然语言处理等技术，人们可以与智能设备进行自然交流，获取和发送信息。

3. 功能化

未来的屏幕将会日益集成视觉、听觉、触觉等复合感官功能。智能手机等网络型屏幕，既是生活工具（拥有通信、商务、服务功能），又是艺术欣赏终端，并在硬件设备上呈现多功能倾向。随着材料科学和制造工艺的进步，柔性屏幕和可穿戴设备、透明屏幕和投影技术也在不断发展，屏幕不仅可以不再局限于固定的平面形态，而是可以弯曲、折叠，甚至穿戴在身上，或者可以投射到各种表面，为信息传播提供更多渠道和形式。

4. 沉浸化

屏幕的沉浸化特征也将进一步加深。其一，以便携的形态呈现出高度的伴随特质，如智能手机、智能手表、智能眼镜等；其二，在内容呈现上进一步提升，如结合高清显示技术，提高屏幕尺寸和像素点距、分辨率、扫描频率、刷新速度等；其三，虚拟现实（VR）和增强现实（AR）技术的兴起，将屏幕从二维世界带入三维世界。通过头戴式设备或其他传感器，用户可以沉浸在虚拟或增强现实的环境中，获得全新的信息体验。

根据中国互联网络信息中心（CNNIC）发布的第54次《中国互联网络发展状况统计报告》，截至2024年6月，我国网民使用手机上网的比例高达99.7%，使用电视上网比例为25.2%，使用台式计算机、笔记本计算机和平板计算机上网的比例分别为34.2%、32.4%和30.5%。在影视艺术领域，网络视频（含短视频）用户已占据网民整体的97.1%。

在人均屏幕保有量持续上升的背景下，传统艺术领域的静态图像类艺术（如架上绘画）、影像艺术（胶片电影与手绘动画）及音乐艺术等视听类型大多数基本已经实现了数字化迁移。此外，诸如建筑艺术、雕塑与装置艺术、环境艺术、光艺术等其他形式，也通过结合视频拍摄、交互处理、3D Mapping等相关媒体技术，展现出强大的活力。

与此同时，数字化环境下原生的新类型，如短视频、网络艺术、电子游戏等，正不断超越现有的人机界面，积极探索智能化和远程感知的"超屏幕"发展路径。

（三）新形态：屏幕/桌面影像艺术

在数字化环境中，艺术欣赏的主要界面逐渐迁移，电子触屏取代了银幕和电视屏幕。智能手机、iPad等小型移动终端已成为阅读文字、观看影像和游戏交互等艺术活动的主要方式。在此背景下，影像艺术领域出现了一种典型的新形态，称为屏幕电影（computer screen film或screenlife）。这种艺术形式主要以计算机、平板计算机或智能手机屏幕的显示画面为视觉载体，主要内容为描绘相应的媒介行为，并通过具有叙事性

目的的方式，重新构建成了一种新型影像艺术类型。

屏幕电影大约自 2010 年起，与互联网和智能设备的普及相伴而生，亦被称为"桌面电影"。我们所面对的屏幕不仅包括计算机桌面，还包括手机、平板计算机、游戏机、监控录像窗口及媒体立面（media facade）。这些媒介窗口以根茎状方式在互联网的各个终端交错耦合。这类电影通常借助屏幕录制软件和模拟网络/手机摄像头效果的镜头进行制作。相较传统影像作品，屏幕电影并非呈现真实世界的画面，而是关注媒介与信息本身。它们构建了一个由文字、图片、影像、声音等多媒介信息在同空间并置与超文本链接的方式下彼此关联、相互交织的"界面迷宫"。

俄罗斯导演提莫·贝克曼贝托夫（Timur Bekmambetov）作为屏幕电影领域的杰出代表，他于 2014 年推出了首部主流长篇桌面电影《解除好友》（*Unfriended*）。他提出，屏幕电影"应将整个故事架构在计算机/手机桌面这一封闭空间内"。贝克曼贝托夫的一系列代表作，如 2018 年的惊悚片《解除好友：暗网》（*Unfriended: Dark Web*）、《网诱惊魂》（*Profile*）、《网络谜踪》（*Searching*），2019 年的电视连续剧《夜深人静》（*Dead of Night*）及 2021 年的《R#J》等，皆遵循此理念。

在屏幕电影中，计算机桌面、文件、文件夹及屏幕壁纸等元素成为叙事载体。观众的关注点随着鼠标（光标）的移动、页面的开启/关闭、信息的输入/输出及计算机系统提示等因素而转移，从而构建了一种基于界面"屏幕学"（screenology）叙事逻辑的新型影像艺术形态。

【问题与思考】

1. 如果有人说"界面就等于屏幕"，这句话正确吗？为什么？
2. 除了"屏幕电影"以外，还有什么比较新的艺术种类是近年来出现的？试举例分析。

第五节 人与自身：未来人类畅想

一、赛博格与后人类主义

人与自身（二）

（一）赛博格的内涵与发展

赛博格（cyborg）是一个英文音译之复合名词，由控制论（cybernetic）与有机体（organism）相结合而成。它指的是借助机械或电子设备来辅助其生理功能的人类或动物，因此又被称为"机械化的有机体"。在科幻小说、动漫及游戏中，诸如"改造人、

生化人"等形象，均为赛博格的典型代表。由此可见，赛博格成了人类与技术相互交融的最直接体现。

最早的赛博格形象可追溯至1911年，由法国作家让·德·拉希尔（Jean de La Hire）创作的"夜鹰"（Nyctalope），这也是全球最早的超级英雄形象之一。1960年，美国航空和航天局科学家曼弗雷德·克莱恩（Manfred Clynes）和内森·克林恩（Nathan S. Kline）在研究宇宙的论文《赛博格和空间》（*Cyborg and Space*）中正式提出了"cyborg"的概念。自此，赛博格形象以机械人、改造人等形式频频出现在科幻艺术作品中，引领人们借助机械技术畅想超越人类肉身限制的无限可能。1985年，美国学者唐娜·哈拉维（Donna Haraway）发表了著名的《赛博格宣言：20世纪晚期的科学、技术和社会主义的女性主义》，并提出人类与动物、有机体与机器、身体与非身体之间的界限将逐渐模糊。

赛博格技术可分为植入式与穿戴式两种类型。植入式技术主要指替代或保护人体组织的部分功能，例如安装假肢、假齿或携带心脏起搏器的人群，此类人群可被视为赛博格。穿戴式技术则通过体外设备增强人体功能，例如可穿戴设备和动力外骨骼等。此外，智能手机等设备使人们在一定程度上具备了"赛博格"（电子人）的特征。尽管这些设备尚未嵌入人体，但多数人与之已形成紧密联系。因此，人们针对"手机依赖症"等社会现象展开讨论：若脱离手机等智能设备的辅助，是否能正常生活？人类是否已"进化/退化"为赛博人类？赛博格的艺术想象在某种程度上反映了人们对现代生活的理性反思。

（二）赛博格式的"后人类"

人工智能、生物工程、基因技术、纳米技术等尖端科技的深度融合，为人类带来了前所未有的生命形态。以赛博格为代表，人类似乎已开始摆脱延续数万年的肉身生命，步入下一个进化阶段，逐渐演变为"后人类"（post-human）。除智能手机等穿戴式电子设备外，动力外骨骼、机械义体、脑机接口等也成为赛博格的典型表现形式。

1. 动力外骨骼

动力外骨骼是指人体外部穿戴的机械动力装置，广泛应用于商业、医疗、军事等场景，有助于完成需大量体力的工作，同时有助于病患康复及运动能力重建。澳大利亚科学艺术家斯特拉克（Stelarc）曾于1999年在其作品《外骨骼》（*Exoskeleton*）（见图4-15）中展示了人与机械的融合。艺术家在自己身体的周围构造了一个六足气动的机械步行机，并通过带有气动机械手的延伸"臂"启动机器。该机器结合了机械、电子和软件组件，由艺术家的手势控制，并表演完全由其手臂动作编排的"舞蹈"。凭借其极具美感的"装甲"式形态，机械质感的动力外骨骼常被科幻艺术所采用，用以塑造佩戴机械装备战斗的超级英雄形象。

2. 机械义体

机械义体也是目前常用于医疗、科研等领域的赛博格形态。在残障人士等特殊群体中，高精度的机械假肢可以帮助他们重新"站起来"。除了义肢以外，机械装置也能够对人的视觉、听觉等精密器官进行补充。例如，从20世纪70年代开始，就已经出现了与"电子眼"相关的医学实验；目前，在意大利等国家也出现了以金属构件打造

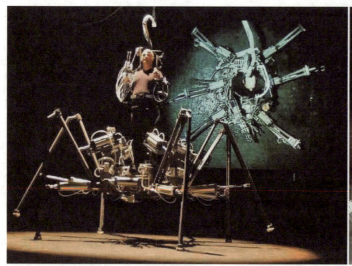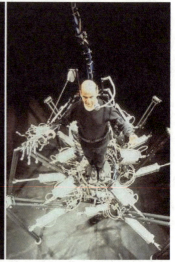

图 4-15　外骨骼（斯特拉克）

"人造耳蜗"、为聋哑人换上"电子耳"的实例。随着相关技术的更新，机械义体将能够和人的神经系统相连接，并在某种程度上做到"比真正的肢体更加好用"。

澳大利亚艺术家斯特拉克同样对人体拓展的相关艺术领域有着深厚的兴趣，他的作品呈现出鲜明的"后人类主义"（posthumanism）特征。例如，在 2007 年，他曾通过手术将一枚细胞培养而成的耳朵移植到了自己的左臂。

3. 脑机接口

脑机接口（brain-computer interface，BCI）技术实现了大脑电活动与外部设备（主要为计算机或机器人肢体）的直接通信，可分为非侵入性、部分侵入性和侵入性 3 类。目前，非侵入性类型（如 EGG 脑电图设备等）已达到一定的技术成熟度，广泛应用于医疗和科研领域。自 20 世纪 90 年代起，全球脑科学研究迅速发展，首个具有侵入性、植入人体的神经假体装置出现在 20 世纪 90 年代中期。2021 年，埃隆·马斯克（Elon Musk）领导的团队将其开发的"完全集成的脑机接口系统——神经链接（neuralink）"设备植入猴脑，使猴子能够利用该设备操作电子游戏。

4. GNR 技术下的"后人类"

未来学家库兹韦尔认为：当非生物智能将传统的人类与机器智能融为一体，人类文明中的非生物智能部分将不断从机器的高性价比、高速度和高容量的双倍指数增长中受益。在不久的将来，"基因（genetic，G）技术将能治愈人类顽疾，延缓衰老；纳米（nanotechnology，N）革命将使人类能够重新塑造自己的身体和大脑，突破生物学极限；机器人（robotics，R）技术的强人工智能将使非生物智能超越生物人类智能，成为奇点时代的真正强大力量，GNR 将进行交叉、重叠或革命"。

无论是通过人脑直接远程操控机器人，还是实现视觉、听觉、运动系统的感知补充，从人体延伸到人机融合，人类正逐渐拥有越来越多的"特异功能"，也越来越接近"超人"。因此，人类或许需要重新思考"何以为人"，如何在自身创造的技术现实背景下保持自我意识，把握文明的发展方向。

（三）人脑与计算机

在地球漫长的 45 亿年历史中，人类是唯一具备自主学习能力的高级智慧生物。关于这一现象的成因，至今尚无确凿的理论。然而，从人体器官职能的角度来看，人类大脑作为负责意识功能的器官，可被视为"意识载体"。大脑的神秘之处同样令人瞩目：人们实际应用的脑部功能，仅占其 1 000 亿个神经元的 20%～30%，人脑自身的秘密至今尚未被完全探知。尽管如此，科学家已取得重要阶段性成果，成功模仿人脑创造出计算机。

计算机与人脑的工作方式在很大程度上具有相似性。美国科学家、"现代计算机之父"冯·诺依曼（von Neumann）在 1958 年出版的《计算机与人脑》（*The Computer and the Brain*）一书中，对人脑（神经系统）与计算机系统进行了分析，探讨了二者之间的差异与联系。诺依曼认为，计算机和人类神经系统都是处理或加工信息的系统，神经元的功能可以与计算机的电子元件进行类比。然而，神经系统相较于计算机更为复杂，在他的《计算机与人脑》中写道："神经系统基于两种类型通信方式，一种不包含算术形式体系，一种是算术形式体系。也就是说，一种是指令的通信（逻辑的通信），一种是数字的通信（算术的通信）。前者可以用语言叙述，而后者则是数学的叙述。"诺依曼对人脑的研究为开发电子数字计算机奠定了基础。

人们对人脑与计算机两类"自动机"进行互喻的认知观点，既源于神经科学（又称脑科学，英文为 neuroscience）对人脑结构功能的研究，也与 20 世纪 50 年代兴起的认知心理学（cognitive psychology）的"信息加工观"密切相关。研究者发现，人脑与计算机相似，能够将信息转化为符号形式并储存在"内存"之中，神经元所构成的神经回路成为思维产生的生理基础。根据人脑神经突触数量，研究者估算出人脑"硬盘"存储容量约为 910 TB。因此，计算机成为研究人脑及"信息加工心理学"的理想模型。

当前，在人工智能领域，模拟人类思维的"人工神经网络"在命名和工作原理上均借鉴了人脑的神经系统，然而其远远无法全面模拟人类生物大脑的复杂性。人类大脑的运作机制不仅包括"神经元、神经网络、化学递质、电信号传递"，还有许多其他尚未揭示的奥秘。尽管如此，借助科技手段为机器赋予智能仍然是当今人类科技发展的重要方向之一。

在未来，计算机或许能具备与人类大脑类似的"意识"，而人类也可能实现"将神经网络移植或重新组合到大脑或身体中，从而有效改变意识、自我感知及我们在宇宙中的地位"。这就是科技发展有望引领我们探索的新境界。

二、化身与理想化自我

（一）赛博空间

1. 意识的延伸和模拟

20 世纪 60 年代，"媒介是人的延伸"观念的提出者、加拿大媒介理论家麦克卢汉，曾在其著作的序言中引入了"内爆"（implosion）这一词汇。他将这个源自物理

人与自身（三）

学的词汇引申至媒介发展趋势的描述，强调人类延伸的最后一个阶段，将是"从技术上模拟意识"的阶段。随着媒介的革新，人类步入了一个"模拟时代"。在这个时代中，人们的感官体验到的是一种"同步的、综合的、拟真的"场景。在这种场景中，所有的界限和差异都将被消除，在人类共同生活的"地球村"中，虚拟与现实将相互交融。

随后，法国思想家让·鲍德里亚引入了"内爆"这一概念，用以阐述政治、公共和商业领域之间相互交融的"现代性"进程。在电子媒体日新月异、蓬勃发展的大背景下，若虚拟符号——无论优劣一并成为感知的主要来源，人们习惯将虚拟与现实等同对待（"仿真-超真实"环境），那么文化界限或将消逝，真实、价值、意义亦将随之瓦解，步入"真实的荒漠"。在此情境下，"虚拟会比现实更现实"。鲍德里亚担忧失控的电子媒介可能成为制约人类发展的因素，导致人们陷入由"拟像"主导的社会。

电子媒介具有某种"消除时空障碍"的力量：借助高度发达的图形图像、信息传输等技术，似乎人的意识真的可以徜徉在虚拟与现实之间，"无处不在"。在现代社会生活中最能代表这一现状的媒介就是计算机和互联网。

2. 赛博空间

加拿大科幻小说家威廉·吉布森于1982年在其短篇小说《融化的铬合金》（*Burning Chrome*）中，独具匠心地提出了"赛博空间"（cyberspace）这一概念。赛博空间，源于控制论（cybernetics）与空间（space）的结合，意指计算机及其网络中的虚拟现实。这与赛博格（cyborg）的概念相似，皆为控制论的拓展应用。

20世纪90年代，互联网与计算机技术的飞速发展使得"虚拟空间"在现实层面得以把握。借助键盘与屏幕，人们能够进入一个既能实现心理沉浸，又能提供时间与空间沉浸的"人工环境"，即赛博空间。如今，赛博空间已逐渐成为人们日常生活的重要领域。据统计，我国网民每周平均上网时长为29.1 h。含睡眠时间在内，每个中国人每天在网络空间中的沉浸时间已经占据约17.3%的比例，即4.2 h左右。计算机已从宽敞的空调房走进书房、办公桌，进而成为智能手机中的一部分。借助移动互联网，人们可以在家中完成衣、食、住、行、社交、娱乐等基本活动。例如，通过电子商务平台购买衣物或食品，运用社交软件进行在线交流、音视频通话，甚至"云"参观展览。随着2021年被誉为"元宇宙"元年，赛博空间的概念得以进一步深化，成为规划未来人类生活场域的重要导向。

（二）数字化身：阿凡达

1. 数字化身的概念

阿凡达（Avatar），源自印度梵语，原意指"分身"或"化身"，在印度教和佛教中特指神以人形或兽形显现的形象。在当前互联网环境下，"阿凡达"一词已演变为代表个人或其性格的图像化标识，如"头像"或"虚拟人形象"，并进一步被用于指代在虚拟世界中的人类"数字化身"。

关于"阿凡达"一词的来源，我们普遍熟知的是2009年由詹姆斯·卡梅隆（James Cameron）执导的同名电影。在电影《阿凡达》中，该词的含义为虚拟世界中用户所使用的数字化身。此外，元宇宙概念的创立者、美国科幻小说家尼尔·斯蒂芬森（Neal Stephenson）在1992年出版的《雪崩》（*Snow Crash*）一书中，亦多次提及

"化身"这一概念。书中描述,在元宇宙中,人们相互交流时所使用的,实际上是由软件生成的声像综合体。由此可见,数字化身是实现元宇宙概念不可或缺的条件。

在数字化时代,用户的虚拟形象既可以表现为扁平化、二维风格的静态图像,也可以是具有三维立体动态效果的"虚拟人"。更进一步地,通过扫描与仿真技术,用户甚至能够创建与自身几乎完全一致的"孪生人"。在网络社交、电子游戏等场景中,数字化形象往往展现了用户心中理想的"自我":通过重新构建自身形象,实现内心深层自我认知在数字世界的映射。在赛博空间/元宇宙之中,用户能够自由地定义"我是谁"。

2. 数字化身的基本形态

随着媒介功能日益全面化、感官沉浸性不断提升,人们在虚拟空间中沉浸时,往往因忽略界面的存在,而全情投入其中,将数字化身视为自身不可或缺的一部分。

数字化身的表现形式主要分为3种,依据出现顺序及应用场景的差异,分别为"符号在场、图形交互、数字孪生"。由于数字媒体发展迅猛,当前各类型共存于赛博空间之中。

1)符号在场阶段

这种类型的数字化身出现较早,主要表现为IP地址、社交媒体账号、图标、头像等简单的个人识别符号,应用于即时通信软件、社交平台、博客等场景。在这些场景中,使用者需配合模式化的交互界面进行操作。尽管发表评论、点赞等行为无须模拟真实"人"的形象,但有时仍需借助"表情包"等富含动态信息的图形,以增强这种形式的"在场感"。

2)图形交互阶段

该类数字化身常见于带有角色扮演(role-playing)元素的网络游戏,以及融入AR/MR虚拟现实技术、强调"沉浸式体验"的应用场景。这类化身的特性为视觉可见、可操作,并更贴近真实人体的形态。人们不仅能在数字环境中投射自己的抽象意识,还能将部分自身的运动和感知信息映射至"虚拟人"身上,使其更贴近现实中的自我。

3)数字孪生

"数字孪生"(digital twin)这一概念最早可追溯至2003年,由美国密歇根大学教授M. W. Grieves提出,并被赋予了"镜像空间模型"的称谓。在现代工业场景中,如物联网等领域,数字孪生的应用已逐渐崭露头角。通过传感采集、数字仿真、人工智能、VR技术及高性能计算等技术手段的支持,数字孪生能够实现在信息化平台内建立和模拟真实世界的物理流程与系统,并对其进行精准的模拟。在元宇宙中,数字孪生的模拟对象或许将成为我们的"代理人",与现实世界中的主体实现无差别的同步。

3. 数字化身的应用和发展

数字化身已成为赛博空间中人们数字化生活的关键"接入点"。当前,每个互联网用户均拥有多种不同形态的数字化身,如社交账号、头像及游戏角色等。数字化身的应用与网络媒介平台的性质及发展特点密切相关,涵盖了虚拟数字人、数字化永生、网络社交等诸多领域。

虚拟数字人的理念最早可追溯至1989年,源于美国国立医学图书馆发起的"可视人计划"(visible human project,YHP)。自此,该领域在短时间内取得了显著的发展。

2007年，以语音合成程序为基础开发的虚拟偶像"初音未来"成为首个"现象级"案例。当前，在我国备受关注的真人驱动型虚拟数字人包括Siren（腾讯出品）、A-SOUL女团（乐华娱乐、字节跳动联合打造）及VIVI子涵（京东旗下产品）；算法驱动型虚拟数字人则有华智冰（智源研究院、智谱AI、小冰公司联合研发）、洛天依（源自Yamaha）和柳夜熙（创壹科技作品）等。此外，2021年新华社与腾讯联手打造的数字记者"小净"，以及2022年冬奥会期间的"小净看冬奥"等应用案例，亦备受关注。

2011年，俄罗斯富商兼媒体巨头德米特里·伊茨科夫（Dmitry Peskov）启动了"阿凡达2045"项目，致力于研究并构建真实版的"永生人"。该计划旨在于2045年创造出具备人类思维、意识和情感，但无实体肉身的全息影像"虚拟人"。2015年，美国Luka公司研发的AI聊天机器人Replica通过神经网络学习模型与脚本对话的方式，"复制"人类行为，进而创造出人们的数字化代理。2019年9月，美国作家安德鲁·卡普兰（Andrew Kaplan）委托来世（HereAfter）公司打造自己的虚拟化身（AndyBot），并决定将自身的记忆、情感、意识上传至云端，成为全球首位"数字人类"。

2020年，任天堂（Nintendo）推出的游戏《集合啦！动物森友会》在新冠疫情时代为人们带来了虚拟社交的乐趣，使玩家得以通过数字化身份踏入游戏中朋友的"家"。同年，微软开发的Rocketbox包含了一套开源的人物形象库，共计115个具有不同性别、肤色、职业特征的素材，并向社会公开，成了一套可供免费研究和学术使用的公共资源（见图4-16）。

图4-16　2020年微软开发的Rocketbox宣传视频截图

2021年，游戏制造商Epic Games宣布免费向公众开放"超级数字人开发工具"（MetaHuman Creator）。该工具内置了50余种数字人模板，用户可从中选取并依据个人喜好进行调整，从而创作出逼真的数字人形象用户可以随心所欲改变数字人的形象，也可以选择多个数字人综合生成新的数字人。图4-17展示了使用www.epicgames.com中的工具生成数字人的过程）。

图 4-17　超级数字人开发工具中内置了 50 余套数字人模板

2021 年，英伟达（NVIDIA）在 GTC2021 大会上正式推出了一款名为"人工智能阿凡达平台"（NVIDIA Omniverse Avatar）的创新产品。该平台致力于生成交互式 AI 化身。这一平台融合了计算机视觉、自然语言识别、推荐引擎及模拟技术等多元化领域，凸显出巨大的发展潜力，为未来市场带来无限可能。

（三）关于未来人类的科幻艺术作品

得益于数字技术的崛起，人类在探寻内心世界的过程中终于有了凭借，可以尽情设想"数字化生活"的诸多可能性。然而，面对虚拟世界的荒诞性和人类潜在的迷失风险，人的自我认同问题愈发显得紧迫和严峻。在此背景下，文化艺术成为化解这些未来困惑的关键途径：艺术创作愈发关注构建虚拟世界的过程。由此可见，我们目前正处于一场意义深远的文化变革之中。

例如，起源于 20 世纪 80 年代左右的"赛博朋克"（cyberpunk）题材，其核心主题为人工智能、黑客与大型科技企业之间的冲突。通过设想"高技术、低生活"的"反乌托邦"未来场景，该题材深入探讨了人类意识、自我认知及存在主义等哲学议题。美国科幻作家威廉·吉布森（William F. Gibson）于 1984 年创作的《神经漫游者》（Neuromancer）被视为该类型的奠基之作。

近年来，未来人类科幻相关作品在影视、游戏等艺术领域取得了更为显著的进展。下面将按时间顺序列举部分具有代表性的作品。

- 1927 年德国电影《大都会》（Metropolis）；
- 1968 年库布里克执导的《2001 太空漫游》（2001：A Space Odyssey）；
- 1982 年雷德利·斯科特执导的美国电影《银翼杀手》（Blade Runner，改编自美国作家菲利普·K. 迪克 1968 年的小说《仿生人会梦见电子羊吗？》）；
- 1984 年卡梅隆执导的《终结者》（The Terminator）；

- 1995 年日本导演押井守的电影《攻壳机动队》；
- 1999 年系列电影《黑客帝国》(The Matrix)；
- 2001 年斯皮尔伯格执导的电影《人工智能》(Artificial Intelligence: AI)；
- 2004 年威尔·史密斯主演的《我，机器人》(I, Robot)；
- 2011 年英国系列剧《黑镜》(Black Mirror)；
- 2013 年美国电影《她》(Her)；
- 2014 年美国电影《机械姬》(ExMachina)、《超验骇客》(Transcendence)；
- 2015 年美国电影《超能查派》(Chappie)；
- 2016 年 HBO 出品的连续剧《西部世界》(Westworld)；
- 2001 年微软发行的系列射击类游戏《光环》(HALO)；
- 2018 年 Quantic 制作的互动电影游戏《底特律：化身为人》等。

【问题与思考】

1. 除了智能手机以外，还有"人离不开机器"的案例吗？试从现实生活中举例说明。
2. 如果可以进化为"后人类"，你会这么做吗？如果是，那你最想增强的"功能"是什么？
3. 有人认为，"数字化身"是数字时代最为重要的个人资产之一。应如何看待这个观点？
4. 试向大家推荐一部优秀的科幻或科学艺术作品，并对它进行分析性介绍。

【探索与汇报 4】

题目：未来艺术与未来人类

在科技进步的背景下，人与社会、机器、自身的关系应该如何变化？试围绕这个主题进行讨论，并选取一个方面作为焦点，展开小组讨论和头脑风暴，制订一套"未来艺术策划方案"，并对其进行 15 min 的汇报演示。

1. 主题分析：在进行所选方向前期调研的基础上，以问题导向的方式梳理创作思路，明确作品策划的"主题/内容"要点。
2. 创作条件：分别从艺术和技术的角度审视作品策划的"形式呈现"要点，包括具体案例、技法和条件等方面，例如艺术风格的来源、采用新型科学技术的合理性，以及验证其实现可能性。
3. 创意展示：可以运用 AI 绘图、手绘制图或软件制图等任意方式，制作出本件作品的效果图，并进行创意解读。对于非可视化的艺术形式，也需采用相应手段制作可供评估、研讨的作品样本。

参考文献

[1] 马克思."政治经济学批判"序言、导言[M].北京:人民出版社,1964.

[2] 马克思.1844年经济学－哲学手稿[M].刘丕坤,译.北京:人民出版社,1979.

[3] 北京大学哲学系美学研究室.中国美学史资料选编:上[M].北京:中华书局,1980.

[4] 卢克莱修.物性论[M].方书春,译.北京:商务印书馆,1981.

[5] 科林伍德.艺术原理[M].王至元,陈华中,译.北京:中国社会科学出版社,1985.

[6] 中国社会科学院语言研究所词典编辑室.现代汉语词典[M].2版.北京:商务印书馆,1983.

[7] 汤川秀树.创造力和直觉:一个物理学家对于东西方的考察[M].周林东,译.上海:复旦大学出版社,1987.

[8] 毛泽东.毛泽东选集:第一卷[M].北京:人民出版社,1991.

[9] 钱学森.科学的艺术与艺术的科学[M].北京:人民文学出版社,1994.

[10] 中共中央马克思恩格斯列宁斯大林著作编译局.马克思恩格斯选集:第二卷[M].北京:人民出版社,1995.

[11] 贝尔.后工业社会的来临:对社会预测的一项探索[M].高铦,王宏周,魏章玲,译.北京:新华出版社,1997.

[12] 哈贝马斯.作为"意识形态"的技术与科学[M].李黎,郭官义,译.上海:学林出版社,1999.

[13] 斯蒂格勒.技术与时间:爱比米修斯的过失[M].裴程,译.南京:译林出版社,2000.

[14] 海姆.从界面到网络空间:虚拟实在的形而上学[M].金吾伦、刘钢,译.上海:上海科技教育出版社,2000.

[15] 本雅明.机械复制时代的艺术作品[M].王才勇,译.北京:中国城市出版社,2002.

[16] 莱文森.数字麦克卢汉:信息化新纪元指南[M].何道宽,译.北京:社会科学文献出版社,2001.

[17] 王受之.世界现代设计史[M].北京:中国青年出版社,2002.

[18] 海德格尔.在通向语言的途中[M].孙周兴,译.2版.北京:商务印书馆,2004.

[19] 海德格尔.演讲与论文集[M].孙周兴,译.北京:生活·读书·新知三联书店,2005.

[20] 许南明,富澜,崔君衍.电影艺术词典[M].北京:中国电影出版社,2005.

[21] 彭吉象,张瑞麟.艺术概论[M].上海:上海音乐出版社,2007.

[22] 黄鸣奋.互联网艺术[M].北京:文化艺术出版社,2006.

[23] 黄鸣奋.新媒体与西方数码艺术理论[M].上海:学林出版社,2009.

[24] 诺伊曼.计算机与人脑[M].甘子玉,译.北京:北京大学出版社,2010.

[25] 尹定邦,柳冠中.设计方法论[M].北京:高等教育出版社,2011.

[26] 柳冠中. 设计方法论[M]. 北京: 高等教育出版社, 2011.

[27] 李桂花. 科技哲思: 科技异化问题研究[M]. 长春: 吉林大学出版社, 2011.

[28] 库兹韦尔. 奇点临近: 当计算机智能超越人类[M]. 李庆成, 董振华, 田源, 译. 北京: 机械工业出版社, 2011.

[29] 罗伯森, 迈克丹尼尔. 当代艺术的主题: 1980年以后的视觉艺术[M]. 匡骁, 译. 南京: 江苏美术出版社, 2012.

[30] 阿斯科特. 未来就是现在: 艺术, 技术和意识[M]. 周凌, 任爱凡, 译. 北京: 金城出版社, 2012.

[31] 库恩. 科学革命的结构[M]. 金吾仑, 胡新和, 译. 北京: 北京大学出版社, 2012.

[32] 伊德. 技术与生活世界: 从伊甸园到尘世[M]. 韩连庆, 译. 北京: 北京大学出版社, 2012.

[33] 李铭. 视觉原理: 影视影像创作与欣赏规律的探究[M]. 北京: 世界图书出版公司, 2012.

[34] 汉密尔顿. 希腊精神[M]. 葛海滨, 译. 北京: 华夏出版社, 2014.

[35] 童兵, 陈绚. 新闻传播学大辞典[M]. 北京: 中国大百科全书出版社, 2014.

[36] 徐冰. 我的真文字[M]. 北京: 中信出版社, 2015.

[37] 伯格. 观看之道[M]. 戴行钺, 译. 3版. 桂林: 广西师范大学出版社, 2015.

[38] 波兹曼. 娱乐至死[M]. 章艳, 译. 北京: 中信出版社, 2015.

[39] 贡布里希. 图像与眼睛: 图画再现心理学的再研究[M]. 范景中, 杨思梁, 徐一维, 等译. 南宁: 广西美术出版社, 2016.

[40] 克里斯蒂安. 极简人类史: 从宇宙大爆炸到21世纪[M]. 王睿, 译. 北京: 中信出版社, 2016.

[41] 德布雷. 媒介学宣言[M]. 黄春柳, 译. 南京: 南京大学出版社, 2016.

[42] 贡培兹. 现代艺术150年: 一个未完成的故事[M]. 王烁, 王同乐, 译. 桂林: 广西师范大学出版社, 2017.

[43] 尼葛洛庞帝. 数字化生存[M]. 胡泳, 译. 北京: 电子工业出版社, 2017.

[44] 埃斯克里特. 新艺术运动[M]. 刘慧宁, 译. 长沙: 湖南美术出版社, 2019.

[45] 费曼. 费曼讲演录: 一个平民科学家的思想[M]. 王文浩, 译. 长沙: 湖南科学技术出版社, 2019.

[46] 谭力勤. 奇点艺术: 未来艺术在科技奇点冲击下的蜕变[M]. 北京: 机械工业出版社, 2018.

[47] 马诺维奇. 新媒体的语言[M]. 车琳, 译. 贵阳: 贵州人民出版社, 2020.

[48] 英国Future出版公司. 电子游戏机完全指南[M]. 李龙, 译. 北京: 民主与建设出版社, 2021.

[49] GOLDBERG K. The robot in the garden: telerobotics and telepistemology in the age of the Internet[M]. Cambridge: MIT Press, 2001.

[50] PAUL C. Digital art[M]. 3rd ed. London: Thames & Hudson Ltd, 2015.

[51] SIMONDON G. On the mode of existence of technical objects[M]. Minneapolis: Univocal Publishing, 2017.

后　　记

　　自20世纪中叶以来，计算机技术、信息技术、生物技术、航空技术等领域取得了前所未有的突破性进展，持续不断地刷新着人类社会的面貌，共同塑造了一个数字化、信息化、技术普及的现代社会，从而深远地改变了人类的生产与生活方式。"我们无法否认数字化时代的存在，也无法阻止数字化时代的推进，犹如我们无法抗拒大自然的力量。"科技进步作为一种客观现实，其影响力遍及艺术、宗教、政治、哲学等人类文化的各个方面。

　　我们已迈入21世纪的第三个十年。如今，无论是人类社会的发展方向，还是个体的生活方式，都在不断地进行更新换代，其涉及范围之广、变革程度之深，均为前人所无法想象。千余年前，人类仅能通过口语与肢体动作进行交流，而文字的诞生，首次使抽象信息得以跨越时空，在媒介中得以存储。百余年前，以蒸汽动力为代表的工业革命的出现，仿佛延伸了人类的肢体，使我们能够完成更大规模的作业、探索更远的领域。随后，电力的普及，照亮了夜晚的魅力，深刻地改变了人们的生活方式。而仅在数十年前，计算机、互联网等现代科技工具和媒介问世，如今已成为人们日常生活中不可或缺的部分。目前，"摩尔定律"预示着信息科技将不断以指数级速度发展，虚拟现实、人工智能、大数据、元宇宙等成为全球关注的热点议题。科技的发展和生产力的提升使得众多现代人不再为基本生活需求温饱而忧虑。然而，人口爆炸、环境污染、资源枯竭等问题日益突出，成为当今世界亟待解决的难题。

　　2007年，我国首个"艺术与科学"二级学科在中国传媒大学正式成立；2012年，特设专业"艺术与科技"被正式列入教育部发布的普通高等院校本科专业目录。作为艺术学门类下的一个新兴交叉学科，该领域日益受到学术界的高度关注。当前，包括清华大学、中央美术学院、中国美术学院等在内的诸多院校均设立了相关专业的学科和研究机构，人才培养规模逐年扩大。互联网技术与信息科技的飞速发展，不断重塑和诠释艺术的创作方式及科技的前沿成果。因此，越来越多的院校亦设立了新媒体、跨媒体、未来媒体学院等，以适应新时代的发展趋势，深入探索交叉学科领域。

　　立足当代，回望历史，展望未来。科学引领世界，艺术洞察世界。那些被视为平淡无奇的日常生活，实际上是无数"奇迹的链接"，其中蕴含着值得探索的真理和令人动容的美：进化论解开了"人类起源"的千古之谜，相对论引发了关于宇宙、时空及存在关系的思考，而量子力学则从微观视角进一步揭示了生活的当下现实。试问，在现代艺术媒介的助力下，科学能否成为艺术创作的核心？艺术又能否成为科学研究的对象？艺术的价值根源于其美的特质及理念的价值，并能够充分培养人对世界真理与本质的好奇心，这亦是科学发展的内在驱动力。如今，在数字媒体、人机交互、人工智能、虚拟现实、新材料、生物科学等领域，科技美学、艺术境界与文明革新交相辉映，艺术与科学似从未曾分离，已然融为一体。

　　面临这样的时代、社会及学科发展背景，写作本书的最大挑战是，如何在有限的

篇幅内呈现足够简洁明了的写作思路："艺术与科学"是个巨大的主题，写作本书，等同于需要将所有交叉学科的整体知识梳理、简化为仅有十数万字的几个章节，几乎是一项"不可能完成"的任务。然而，面对新工科、新文科通识教学发展的迫切需求，本书的主题又是"恰逢其时"的。因此，即便遭遇了不少的困难，本书依然稳步推进着写作的进程，并不断纳入最新的案例、资料。作为一本工具书、配套应用教材，应在符合时代发展的现实基础上，具备广泛适用、深入浅出的特点，同时在理论构建中兼顾具有学理性的落脚点。

本书在写作过程中受到了诸多的启发和帮助。本书及相关资料的筹备得到了北京交通大学建筑与艺术学院各位领导、同侪，以及各位本研选课学生的支持，特别感谢组织人曲丹儿老师，以及过程中一同参与授课的李静雅、李兆夔、张文等各位老师。此外，在进行资料整理的同时，作者还将数年来相关的课程材料汇总、编辑成了一套数字化在线课程。在课程制作过程中，北京交通大学第8工作室（品牌设计研究中心）OOH Media数字媒体艺术小组的各位同学为此付出了极大的努力。作出突出贡献的同学有：牟一帆、王思淇、裴梓仪、陈卓悦、郎轩怡、李鹏程、王笑笑、刘锐、唐龙、万惠泽。在本书写作的启动之初，正值我国举办2022年北京冬奥会。这场世界瞩目的奥运会开幕式，为本书的写作提供了丰富的灵感来源。例如，著名电影艺术家、双奥总导演张艺谋通过铺设LED地屏等先进的显示技术，将鸟巢12 000 m² 的地面转化为一片整体的"冰面"，并巧妙地利用激光、编程等视觉科技手段，实现了展示奥运五环的壮观过程；视觉艺术总设计、烟火艺术家蔡国强先生，让两千架无人机搭载烟火，在场馆高空翱翔，勾勒出一幅壮丽的青绿山水图景。这场由我国呈现给全球的演出，堪称一次融合了最先进科技美学成果的艺术盛宴！这也给了作者极大的鼓舞和写作动力。

尼采曾言："要在自己身上克服时代。"这是一个科学迅猛发展的时代，也是一个艺术生机勃勃的时代，更是一个无尽创造力亟待迸发的时代。面向人类文明的未来，或许我们已经接近变革的临界点，但这也仅是新征程的起点。在运用科学方法探寻世界奥秘的同时，我们也应借助多元的艺术手段表现多样的主题，不断提出新的时代课题。世界的变迁为艺术创作提供了无尽的题材，技术的发展则为艺术手段赋予了更多可能性。展望未来，科学的边界、艺术的版图，都将会被不断开拓！

<div style="text-align:right">

刘 晴

2024年9月

</div>